KB070327

랜선 인문학 여행

일러두기

이 책에 나오는 빈센트 반 고흐, 어니스트 헤밍웨이, 요한 볼프강 폰 괴테, 찰스 디킨스 외 모든 인물명은
처음에 등장할 때 전체 이름으로 표기했습니다. 그 후에는 고흐, 헤밍웨이, 괴테, 디킨스 등으로 줄여 표
기했습니다. 다만, 빈센트 반 고흐의 경우 고흐가 그림에 서명을 항상 빈센트로 하였고, 빈센트로 불리
기를 원하여 빈센트로 표기하는 것을 고민하였으나 책의 통일성과 국내에서의 대중성을 반영하여 빈
센트가 아닌 고흐로 표기했습니다.

우리가 사랑하는
예술가들의
소울 플레이스를
동행하는 즐거움

__랜선
__인문학
__여행

박소영 지음

드라마틱한 삶을 살았던 예술가들
고흐, 헤밍웨이, 괴테, 디킨스
그들의 영혼을 뒤흔든 시공간, 그리고 숨은 이야기들

한겨레출판

Contents

PART.2

어니스트
헤밍웨이
Ernest Hemingway

PART.3

요한 볼프강
폰 괴테

Johann Wolfgang
von Goethe

PART.4

찰스
디킨스

Charles Dickens

지금 이 페이지를 마주한 여러분들은 모두 여행을 사랑하시는 분들이겠죠. 그뿐 아니라 인문학에도 깊은 애정을 가진 분들일 거예요. 한 가지도 아닌 두 가지나! 저와 같은 공감대를 가진 분들을 만나게 되어 기쁩니다. 그동안 수많은 곳으로 강의를 다니고 많은 분들을 만나면서 놀랍고도 아쉬웠던 사실은, 인문학의 진입장벽이 꽤나 높다는 것이었습니다.

이 진입장벽을 어떻게 하면 조금이라도 낮출 수 있을까 하는 게 저의 오랜 고민이었습니다. 더 많은 분들이 더 많은 고전작품을 접하고 근사한 취향을 가지면서 제대로 된 위로를 받으면 참 좋겠다, 하는 바람이 있었어요. 모든 예술작품은 그 어떤 것보다도 힐링의 스펙트럼이 넓고 깊으니까요. 예술가란 본인들의 불안과 괴로움을 보석 같은 작품으로 바꾸는 사람들이고, 작품 속에서 뿜어져 나오는 예술가들의 거대한 '불안'은, 우리 현대인들의 이러저러한 자잘한 불안들과 반드시 교집합을 이루게 되니까요. 결국 예술작품은 '나만 이렇게 힘들게 사는 걸까' 하는 푸념들을 토닥여줍니다.

그런데 또 한 가지 현실적인 진입장벽이 있습니다. 그건 바로 괴

테가 이야기했듯이 교양이란 최고 수준부터 훑어 내려와야 한다는 사실입니다. 쉬운 작품, 쉽게 읽히는 글도 좋지만 최고의 작품부터 접해보아야 나의 교양이 높아진다는 얘기지요. 이런 진입장벽들 때문에 인문학에 다가가기 더 어려운 게 아닐까, 갈수록 고민이 더 깊어졌습니다.

인문학에 쉽게 다가가기 위해서는 바라보는 방식, 접하는 방식이 달라져야 한다고 생각했습니다. 그래서 생각한 것이 바로 여행입니다. 여행은 설렘이고 호기심의 대상입니다. 특히나 '남과 다른' 여행을 하고 싶어 하는 분들이 점점 늘고 있어 인문학을 여행과 함께 이야기하고 싶었습니다.

이 책은 함께 여행을 떠나는 콘셉트로 예술가들의 삶을 이야기하는 책입니다. '작품'이란 예술가의 삶을 잘게 부순 후, 그 부순 조각을 다시 새롭게 쌓아 올린 건물이지요. 고전이나 예술작품을 단순히 접하는 것과 그 예술가의 인생을 알고 접하는 것은 분명 큰 차이가 있습니다.

저는 독자분들이 예술가의 삶을 느끼고, 삶이 힘들면 힘든 대로 기쁘면 기쁜 대로 그들의 삶 속에 자신의 삶을 대입해보면서, 작품을 새로운 방식으로 바라보게 되었으면 좋겠습니다.

평범한 사람을 '예술가'로 만드는 에너지는 어디서 나오는 걸까요? 그 궁금증을 따라간 것이 이 책의 시작입니다. 자, 그럼 이제 함께 여행할 시간이네요. 예술가들과 함께 제가 경험한 하나하나의 순간들이 글이라는 징검다리를 건너서 여러분에게 가닿기를 바라봅니다.

빈센트 반 고흐

Vincent van Gogh

슬프고도 아름다웠던 고흐의 삶

영국 런던 핵포드 로드 87번지
87 Hackford Rd, London, UK

미술계의 전설

빈센트 반 고흐를 모르는 사람은 없겠죠? 미술사에서 어마어마한 존재감을 가지고 있는 갓 고흐. 그는 수많은 명작을 남겼습니다. 상상하기 힘들 만큼 많은 작품을 단기간에 그린 화가지요. 그가 그림을 그린 세월은 고작 10년인데, 그동안 스케치를 포함해 2,000점 가까이 그림을 그렸으니까요.

그의 인기를 증명하는 것으로 그의 그림 가격을 빼놓을 수 없습니다. 세계에서 가장 비싼 그림 100선 중 당당히 톱 파이브 화가로 고흐가 랭크되어 있습니다. (참고로 톱 파이브는 파블로 피카소, 앤디 워홀, 프랜시스 베이컨, 빈센트 반 고흐, 마크 로스코입니다.) 2017년에 그의 그림이 8,130만 달러에 낙찰된 것에서 알 수 있듯이, 그의 유화는 최고 수천 억대, 데생은 (저렴하게?) 수백 억대의 가격으로 거래되고 있습니다.

그럼 이제부터 이 넘사벽의 남자와 함께 영국을 거쳐 프랑스, 네덜란드까지 여행해볼까요?

고흐는 스토리텔링이 매력적인 위대한 화가입니다. 그의 작품도 물론 좋지만 사람들은 언제나 그의 스토리에 매혹됩니다. 유튜브를 보면 초반에 광고가 나오잖아요? 저는 항상 광고 스킵 버튼을 누르기 바쁜데 그중에서도 스킵을 누르지 않고 끝까지 보게 되는 광고가 있습니다. 그건 바로 이야기가 있는 광고이지요. 이야기란 우

리의 유전자가 강력하게 선호하는 테마입니다. 이 '이야기'가 매력적인 화가가 바로 고흐인데요, 거부할 수 없는 드라마틱한 이야기와 더불어 유일무이한 그만의 붓칠로, 그가 꿈꿨던 것처럼 어디에서도 본 적 없는 그림을 그렸지요.

자본주의 사회에서 마케팅 효과를 내는 것이 바로 이야기인데, 그의 절절한 이야기는 남동생 테오와 주고받은 편지를 통해 알 수 있습니다. 그는 테오랑만 해도 668통이라는 어마어마한 양의 편지를 주고받았습니다. 그 편지 속에 자신이 그린 그림에 대한 설명을 아주 자세하게 친절히 남겨두었지요. 마치 그림의 설명서를 첨부한 것처럼 느껴져요. 고흐는 그림에서 작가의 의도가 완벽히 읽히는 몇 안 되는 화가라고 할 수 있습니다.

기록의 힘

고흐가 세계적인 거장이 되기까지는 편지의 역할이 상당히 컸습니다. 편지라는 기록이 없었다면 지금 우리가 고흐를 알 일이 요원했겠지요. 기록의 힘. 여기서 기록의 위대함을 강조하고 싶습니다. 기록에 관해서는 대표적으로 두 명의 위대한 사례가 있습니다. 바로 레오나르도 다빈치와 윌리엄 셰익스피어인데요, 이 두 예술가는 인류의 역사에서 라이벌이 없는 천재들이지요. 하지

만 두 예술가 역시 '기록'이 없었다면 지금의 우리에게까지 알려지지 않았을지도 모릅니다.

다빈치는 〈모나리자〉라는, 세계에서 가장 유명한 그림 중 하나를 그린 작가로 알려져 있습니다. 하지만 우리가 500년이 넘는 지금까지도 다빈치를 천재라고 하는 이유는, 이 그림보다 그가 남긴 코덱스(아이디어를 글과 그림으로 빼곡히 적어놓은 노트) 때문이죠. 또 하나 재미있는 것은 그는 스스로를 화가보다 발명가이자 기술자로 생각했다는 사실입니다. 그는 밀라노의 스포르차에게 보내는 편지에 자신의 장기를 열세 가지나 쭉 나열하기도 했습니다. 공증인의 아들답게 그가 꼼꼼히 기록을 남긴 덕분에, 우리는 다빈치의 공학자, 발명가, 기술자의 모습을 알 수 있게 된 것입니다. 그리고 다빈치는 그때 이미 기록의 힘을 알고 있었습니다. 그는 음악이나 공연은 당대에 큰 인기를 누려도, 그 시간 속에 소비될 뿐 후대에 남지 못한다는 것을 알고 있었습니다. 맞는 말이지요. 쇼팽이나 모차르트가 아무리 위대한 예술가였어도 우리는 그들의 연주를 지금은 직접 들을 수 없으니까요. 악보만 남을 뿐이죠. 다빈치는 최고의 예술은 결과물을 영원히 남길 수 있는 그림이라고 으스대기도 했습니다.

셰익스피어도 지인들이 사후에 희곡을 모아 퍼스트 폴리오라는 기록을 남기지 않았다면, 우리에게까지 그의 희곡이 전해지지 않았을 수도 있습니다. 당시 극작가의 위치는 기록을 남길 만큼 고상한 위치가 아니었고, 집필한 극본은 전부 극단의 소유였으니까요.

또 극단주는 희곡을 무대에 올린 다음 극본을 아무렇지도 않게 폐기했으니까요. 셰익스피어 시대에 남아 있는 희곡들이 극히 드문 이유는 이런 이유 때문인지도 모릅니다. 안타까운 일이죠. 퍼스트 폴리오는 셰익스피어가 남긴 친필 희곡이 아닙니다. 셰익스피어가 남긴 기록은 제로에 가깝다고 해도 과언이 아닐 만큼 그의 친필 사인만 약간 남아 있고 집필 기록은 전무하지요. 편지도 남은 게 없어요. 셰익스피어의 직업이 글 쓰는 일인데, 본인은 런던에 살고 부인은 멀리 스트랫퍼드 어폰 에이번에 살면서도 몇십 년간 편지 한 통 안 썼다는 게 쉽게 납득이 가지는 않습니다. 미스터리한 이 남자는 여러 이유로 자신에 대한 기록을 거의 남기지 않았습니다. 인류가 그의 위대한 예술작품을 모르고 살았을 수도 있다는 걸 생각하면 끔찍해져요. 그의 희곡을 퍼스트 폴리오로 남긴 존 헤밍과 헨리 콘델에게 감사할 뿐입니다.

자, 우리는 이러한 기록들 덕분에 인류 역사에 위대한 천재가 있었다는 걸 알 수 있게 되었습니다. 그리고 또 한 사람, 기록의 위대함을 보여주는 화가가 있습니다. 바로 고흐이지요.

새삼스럽게 당시 유럽의 우편제도에 감사한 마음이 들어요. 고흐가 당시 네덜란드에서 쓴 편지는 하루 만에 파리에 도착했는데, 그야말로 빛의 속도였지요. 지금 들어도 놀라운 속도예요. 그 당시 유럽 곳곳에는 뉴매틱 튜브라고 하는 진공관 시스템이 있었는데, 지금 엘론 머스크가 미국 대륙에 설치하려고 하는 하이퍼 루프도

바로 이 진공관입니다. 1800년대에 이미 진공상태로 우편물을 이 동시키는 일이 일상적이었다니 놀랍습니다. 이 진공관의 우편 속 도가 당시 기차의 두 배였기 때문에 하루 만에 유럽 곳곳으로 편지 가 배달될 수 있었지요.

이 혜택을 제대로 누린 고흐와 테오, 그리고 고흐 가족은 서로에 게 쉴 새 없이 편지를 씁니다. 이 편지가 고흐의 삶을 모두 보여주고 있으니, 고흐를 유명하게 만든 일등 공신은 우편제도가 아닌가 하 는 생각이 들어요.

고흐의 가족과 테오

부모의 사랑이 결핍되거나 과잉되어 정상적이지 않을 때, 그 아이가 위대한 예술가로 성공하는 경우가 상당히 많습니다. 박경리 작가가 이야기했던 원초적 불안, 어디서 오는지 모르는 내 가 알지 못하는 불안이란 무의식 속에 내재된 불안이에요. 많은 예 술가들의 삶을 보면, 태어나 처음 맞닥뜨리는 첫 인간관계, 즉 가족 관계가 뒤틀려 있는 걸 알 수 있습니다. 고흐 역시 예외가 아니었습 니다. 그는 평생 부모님과 좋은 관계로 지내지 못했어요. 고흐의 아 버지는 목사님이었고 사랑이 많은 분이었지만, 아들을 따뜻하게 품어주지 못했습니다. 고흐의 부모님은 첫아들이 태어나자마자 죽

자, 오래지 않아 태어난 고흐에게 첫아들의 이름을 그대로 지어줍니다. 잘 이해가 되지 않는 부분이에요. 고흐 입장에서는 세상의 빛을 보지 못한 자신의 형 무덤에 자기 이름이 있는 게 긍정적으로 생각되지는 않았을 것 같아요. 물론 고흐의 '광기'는 부모님 탓이라기보다 그의 형제 여섯 명 중 두 명이 자살하고, 두 명이 정신병원 신세를 진 이력에서 알 수 있듯이 유전자 때문도 있겠지만요.

어린 시절에 훌륭한 학교를 다녔고 부족함이 없는 생활을 한 이 남자는 왜 비극적 결말을 맞이했을까요. 태어나 처음 맺는 관계, 가족관계부터 뒤틀린 이 남자의 인생은 그 뒤 친구관계, 사회관계까지 계속해서 삐걱거리게 됩니다.

일생 동안 사랑을 갈구하고, 마음속에 불우한 자들에 대한 사랑도 가득했지만 어느 누구에게도 본인이 원하는 사랑을 받지 못했던 고흐. 하지만 다행히도 지금의 고흐를 있게 한 주인공은 가족 중에 있습니다. 그를 미술계로 이끈 그의 삼촌들과 가족 중 유일한 서포터! 그의 동생 테오 반 고흐이지요.

고흐의 동생이자 평생 친구였던 테오 반 고흐(Theo van Gogh)

유년기를 지나 고흐는 네덜란드 헤이그의 구필 갤러리에 취직하게 됩니다. 고흐의 삼촌 세 명은 모두 미술계에 몸담고 있었습니다. 그 당

시 구필 갤러리는 유럽 전역에 지점이 있는 큰 갤러리였는데, 그중 헤이그 지점은 고흐의 센트 삼촌이 아돌프 구필과 동업을 하던 곳이었지요. 열여섯 살, 이곳에 취직한 고흐는 처음에는 사회생활도 잘 했던지 곧 승진해, 영국 런던의 구필 갤러리로 가게 됩니다.

테오 역시 자연스럽게 구필 갤러리에 취직하게 되는데, 그는 형과 달리 성실하게 평생을 이곳에서 일했습니다. 테오는 브뤼셀에서 일하고 고흐는 런던에서 일하면서 두 형제는 편지를 주고받기 시작합니다. 고흐가 편지에 가끔 스케치를 넣어 보냈던 것이 그의 인생을 바꾸는 계기가 되는데요, 훗날 테오는 형에게 그림에 본격적으로 집중해보라고 조언하면서 형을 평생 서포트하게 됩니다. 이 후원이 미술사에 한 획을 긋게 되지요. 하지만 당시 고흐의 부모님은 장남이 그림을 시작했다는 소식에 무척 실망했습니다. (흔한 예술가 부모님의 반응) 당시 고흐는 동생에게 용돈을 받아 쓴다는 사실이 무척 자존심이 상했지만, 어쩔 수 없었습니다. 자신이 할 일은 무조건 열심히 성실하게 그림을 그리는 거라고 생각할 수밖에요.

언제나 책과 함께

고흐는 독서광이었습니다. 한 곳에 정착하지 못하는 방랑 유전자를 지닌 대다수의 예술가들과 마찬가지로, 고흐도 《오디

세이》처럼 네덜란드, 영국, 프랑스 곳곳에 머물면서 그때마다 그 나라의 고전을 읽었습니다. 처음엔 성경에 심취했다가 영국에서 셰익스피어나 찰스 디킨스를 읽었고, 프랑스에서는 에밀 졸라, 빅토르 위고 등을 읽었다고 편지에 나와 있습니다. 테오한테 쓴 편지를 보면 고흐가 서정적인 글솜씨를 가지고 있다는 것을 알 수 있어요.

저는 항상 마음이 섬세한 사람들이 책을 많이 읽는지, 아니면 감성적이지 않던 사람들도 책을 읽으면서 마음에 서정성을 갖게 되는지 궁금했습니다. 무엇이 먼저인지 궁금했죠. 하버드대학의 심리학 교수 스티븐 핑커가 쓴《우리 본성의 선한 천사》에 나오는 것처럼 사람은 책을 읽으면서 조금 더 섬세한 결을 갖게 되는 것 같아요. 책, 소설의 강력한 역할은 아무래도 '공감'인 것 같습니다. 폭력적이었던 인류가, 로마시대 검투사 경기와 중세시대 종교재판의 고문을 보며 남의 고통에 쾌락을 느끼던 인류가, 점차 책의 보급과 독서의 확대로 공감력을 갖게 되면서 폭력성이 현격히 줄었다는 증거도 있으니까요. 스티븐 핑커 교수의 말대로 감성적이지 않던 사람도 책을 읽으면 공감력이 더 확장되는 듯합니다.

고흐의 독서리스트를 보면, 그가 (그의 입장에서 공감할 수 있는) 위고의《레미제라블》이나 디킨스의《어려운 시절》과 같은 책을 읽은 걸 알 수 있습니다. 그는 평생 어렵고 빈곤한 사람들에게 연민을 느끼던 사람이었습니다. 하지만 그의 아버지는 이런 작가들, 신인 작가들을 혐오했다고 해요. 졸라, 공쿠르, 기 드 모파상, 이런 작가의

소설은 그 당시의 보수층이 싫어했던 소설이니까요. 신세대와 신문물을 거부하는 것은 예나 지금이나 마찬가지인 것 같습니다.

나중에 고흐가 구필 갤러리에서 쫓겨나 백수가 되고, 보리나주 광산에서 광부들을 상대로 선교사 생활을 하면서 편지에 광산 생활을 묘사한 걸 보면, 거의 졸라의 《제르미날》 수준이에요. 묘사마다 디테일이 훌륭하고, 문학작품의 독백을 읽는 것 같은 감동으로 다가옵니다. 그런 걸 보면 예술은 다 통하는 게 아닐까요. 예술이라는 게 남들과 같은 걸 봐도, 나만의 관찰력과 시각으로 해석하는 거니까요. 글도 그렇고 그림도 그렇고 음악도 말이지요. 그가 테오에게 쓴 편지를 보면, 《제르미날》을 읽고 자신의 보리나주 생활을 회상했다고 나와 있습니다. 저는 이 편지를 읽고 제가 읽은 《제르미날》 속 묘사들이 떠올랐습니다. 고흐도 그 시절에 저와 같은 구절들을 읽었다는 생각을 하니 전율이 느껴지네요. 몇백 년을 가로지르는 시공간 속에서 고전의 힘을 다시 한 번 느낍니다.

여기서 또 책의 마법을 느낄 수 있습니다. 책을 읽게 되면 한 번도 만난 적 없고 본 적도 없는 다른 시공간의 누군가가 창조해낸 세상을, 내가 문 열고 들어가는 거니까요. 나뿐 아니라 그 누군가도 함께요. 졸라의 세상을, 위고의 세상을 저도 보고 고흐도 본 것처럼요.

생각해보면 책이란 문의 손잡이 같아요. 그 문을 열면 수십 수백 년 전의 세상에 가볼 수 있고 또 생생히 느낄 수 있으니까요. 얼마나 감격스러운 일인가요. 이렇게 세대를 관통하는 공감력을 느끼게

하는 것, 책이 가진 좋은 기능입니다. 하지만 그것을 가능하게 하는 상상력도 지나치면 문제가 될 수 있어요. 공감이 지나치면 스스로가 힘들어지니까요. 이 케이스가 바로 고흐의 경우인 듯합니다.

첫사랑

고흐는 영국 런던, 핵포드 로드 87번지에 머물렀습니다. 1874년경 그가 이곳을 그린 드로잉도 남아 있지요. 고흐는 이 집에 살면서 유진을 사랑하게 됩니다. 그는 특유의 상상력으로 그녀도 자길 사랑한다고 확신했습니다. 현실을 제대로 직시하거나 인정하지 못했던 고흐. 안타깝게도 유진에게는 다른 약혼자가 있었고 고흐에게는 관심이 없었습니다. 첫사랑에 실패하면서 고흐는 감당할 수 없는 상처를 받게 되지요. 결국 고통을 못이긴 그는 프랑스로 전근을 가지만, 파리의 구필 갤러리에서 해고를 당하게 됩니

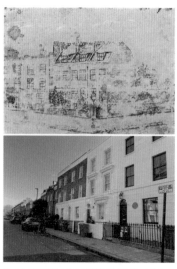

위_고흐의 런던 집 스케치, 아래_현재 남아 있는 고흐의 런던 집

다. 이 사랑 때문에 자신의 인생이 침몰했다고 표현할 정도니 얼마나 괴로움이 컸을지 알 만합니다.

인생의 성공과 실패에 관련이 있는 것이 바로 자기 통제력이에요. 스스로 자신의 감정을 얼마나 잘 컨트롤할 수 있느냐가 인생의 성패를 좌우하는데, 고흐가 아름다운 그림을 많이 쏟아냈어도 살아생전 성공하지 못한 것은 바로 그의 분노 조절 실패 때문이었다고 많은 연구가들이 이야기합니다. 실연은 누구나 하는 경험인데, 이 슬픔을 이겨내지 못하고 멀쩡히 다니던 회사에서도 적응을 못 했으니 안타까울 뿐이죠.

고흐는 그의 고집과 거친 말들 때문에 인간관계에서 평생 어려움을 겪었습니다. 테오의 친구였던 안드레스 봉어(나중에 테오는 안드레스의 여동생과 결혼합니다)는 이미 고흐가 정상 생활이 불가능하단 걸 알았던 것 같아요. 테오의 형이 이상하다는 편지를 쓰면서 매너는 꽝이고, 사람들과 사이가 좋지 않다고 이야기했죠. 사람들과 조화롭게 지내고 상대방의 기분을 맞추고 자신의 감정을 조절하는 능력이 부족했던 고흐가 너무 안타깝게 느껴집니다.

고흐는 구필 갤러리를 그만둔 이후에 무엇을 해야 할지 몰라 도르드레흐트, 암스테르담, 브뤼셀 등을 전전하다가 보리나주에서 선교사 생활을 하게 됩니다. 그리고 그 후 그림의 길로 들어서게 되지요.

고흐의 멘토 밀레

고흐가 구필 갤러리에서 잠깐 일한 경력은 그의 인생에서 큰 역할을 하게 됩니다. 이때 밀레라는 화가의 그림을 알게 되니까요. 물론 그의 삼촌이 바르비종파를 지원하기도 했지만요. 고흐는 이때 밀레의 그림을 보면서 본인도 언젠가 화가가 된다면 평범한 사람들의 평범한 일상을 그리는 화가가 되고 싶다는 생각을 처음으로 하게 됩니다.

고흐는 가난한 노동자의 아픔을 누구보다 잘 이해했어요. 그는 밀레의 그림에서 농부들이 밭 가는 모습을 보고, 가장 숭고한 장면이라고 생각했습니다.

밀레는 본인이 으리으리한 생활을 원한다면 모르겠지만, 자신은 그냥 어떻게든 살아갈 거라고 말할 만큼 소박한 성정을 지닌 화가였지요. 고흐 역시 그 말을 잊지 않고, 그림 그리는 것에 만족하면서 그 외엔 바라지 않는 생활을 지향했습니다.

고흐의 작품 중에는 밀레에 대한 완벽한 오마주라고 보이는 작품

빈센트 반 고흐, 〈씨 뿌리는 사람〉, 1888, 크뢸러 뮐러 뮤지엄

들이 있습니다. 〈씨 뿌리는 사람〉들을 보면 밀레의 작품과 비슷하다는 생각이 들어요. 아를 시절에 그린 이 그림은 실제 땅의 색에 개의치 않고 태양과 땅을 노랑과 보라, 보색으로 대비시킨 강렬한 그림입니다.

일 그리고 또 일

제가 고흐를 존경하는 이유는 바로 엄청난 작업량 때문이에요. 데생과 유화를 전부 합하면 2,000점 가까이 되고, 유화만 900점 정도 되는데 정말 놀라운 작업량이지요. 그는 밥 먹는 시간을 빼고 그림만 그린 사람이었습니다.

진정한 노력은 배신하지 않는다는 믿음을 가지고 그는 그림에 자신의 모든 걸 걸었습니다. 시간을 들인 노력으로만 쟁취할 수 있는 것들의 아름다움, 저도 그 가치를 믿는 사람입니다. 지름길이 없는 삶, 시간에 비례한 노력들, 그 노력은 우리를 배신하지 않아요. 저는 그 정신을 사랑합니다. 스스로 땀 흘린 시간들로 무언가를 이루어낼 수 있다는 소중한 진실, 그 진리에 공감합니다.

고흐는 비록 자신이 살아 있는 동안에는 그림으로 보상받지 못했지만, 일생 내내 그림을 그리면서 지금까지와 다른 그림을 그리기 위해 치열하게 고민했습니다. 어디선가 본 그림 같다는 얘기는

듣기 싫다고 테오에게 말한 걸 보면, 대단한 야망을 품었던 화가였던 것 같아요. 그 야망을 위해 남들은 봄에 딸기를 먹으러 소풍을 갈 때 자신은 갈 길이 멀다며 그림을 그렸죠. 예술은 항상 질투가 많다면서 예술 외 다른 것에 곁을 내어주지 않겠다는 말도 했습니다. 테오에게 보낸 편지 속에는 마치 문학작품처럼 모든 장르를 아우르는 보석 같은 문장들이 있어요.

남다른 그림을 그리기 위해 말 그대로 뼈를 갈았던 화가 고흐. 그 노력이 비록 생전에는 보상받지 못했지만, 지금은 그의 그림이 전 세계의 열광적인 지지를 받고 있으니, 역시 사람의 일이란 생각한 대로 이루어지는 것일까요. 게다가 놀라운 것은 그가 늦은 나이에 그림을 시작했다는 겁니다. 이 점이 고흐를 다른 화가들과 구별되게 하는 포인트입니다.

예술하는 분들이 공통적으로 하는 말이 그림은 어릴 때부터 그려야 한다는 거예요. 모든 예술이 그렇죠. 음악도 그렇고 체육도 그렇고 성인이 되어서 시작하면 거장이 되기는 아무래도 힘이 듭니다. 그러나 고흐는 20대 중반이 넘어 그림을 시작했습니다. 그리고 서른일곱 살에 자살을 했으니 그림을 그린 데생부터 시작해 마지막 유화까지 10년 정도만 그림을 그린 셈이에요. 그 짧은 10년의 시간에 전 지구인을 사랑에 빠지게 한 그림을 그렸으니 정말 놀라울 따름이죠.

그가 테오한테 쓴 편지를 보면, 그는 너무나 안쓰러울 정도로 희

망과 좌절을 반복하면서 하루하루 그림을 그렸습니다. 그런데 문제는 이 그림이 팔리지 않았다는 거예요. 정말 하나도. 한 작품도 팔리지 않았습니다. 그러니 매일매일이 얼마나 지옥이었을까요. 고흐가 아를 시절에 보냈던 편지 중엔 이런 내용도 있습니다.

돈 문제와 관련해서 내가 기억해야 할 것은, 50년을 살면서 1년에 2,000프랑을 쓴 사람이라면 평생 10만 프랑을 쓴 게 되는데, 그렇다면 그는 당연히 10만 프랑을 벌어야 한다는 사실이다. 예술가로서 평생 100프랑짜리 그림을 1,000점 그려야 한다는 말인데, 그건 너무 너무 너무 힘든 일이고(이하 생략)…. (《반 고흐, 영혼의 편지》, 빈센트 반 고흐 지음, 신성림 옮김, 위즈덤하우스, 218p)

한 작품도 안 팔리는데 100프랑 받는 그림을 1,000점 팔아야 한다니…. 막막하고 아득했겠지요. 지금 고흐의 그림 가격대로라면 한 점만 팔아도 그 모든 것을 만회할 수 있을 텐데! 정말 그때의 상황이 야속하네요. 그의 그림이 이렇게 안 팔렸던 이유는 무엇일까요. 고흐뿐 아니라 당시 인상파 그림은 전부 살롱전에서 패배한, 한마디로 루저들의 그림이었어요. 하지만 지금 그 그림들은 세계 경매시장에서 최고가를 기록하고 있지요. 시대를 앞서가는 그림은 당시의 대중들이 받아들이기엔 쇼크였고 불편한 그림이었던 셈이죠. 역사 속에서 뛰어난 예술가들은 경제적 고통을 겪었던 반면, 지

금 기준으로 매력 제로의 뻔한 그림만 그리는 예술가들은 큰 부를 누리기도 했습니다. 지금의 상황도 그때와 크게 다를 바 없어서 우리 주변의 훌륭한 예술가들이 경제적으로 어려움을 겪고 때때로 예술을 포기하는 경우도 보게 되지요.

누구도 정확한 이유를 알 수 없지만 저는 몇몇 연구가가 추측한 고흐의 '분노조절장애' 역시 그림 판매에 큰 역할을 했다는 데 동의합니다. 사람의 성공과 실패는 그 무엇보다 성격에서 기인하는 것 같아요. 헤라클레이토스가 말한 이후로 이것은 만고불변의 진리가 되었습니다. 예를 들어 게으른 사람이 성공할 확률은 얼마나 될까요? 고독을 즐기고 늘 혼자 있는 사람이 수많은 친구를 거느릴 확률은 얼마나 될까요? 예술에서 그때나 지금이나 중요한 부분이 바로 마케팅이에요. 하지만 고흐의 경우 주변에 그를 지지하는 사람이 적었습니다. 가족마저도 그와 잘 어울리지 못했고 사회생활 역시 순탄하지 않았어요. 그의 그림을 마케팅해줄 사람은 동생 테오와 탕기 할아버지 두 명 정도였으니까요. 저는 이런 이유들이 그를 배고프게 만든 원인 중 하나라고 생각합니다.

뒤틀린 사랑

치열하게 살았지만 사는 내내 고독했던, 사람들과 너무

나 어울리고 싶었지만 그러지 못했던 남자가 바로 고흐입니다. 부모님에게 사랑받지 못하고 첫사랑에도 실패하지요. 두 번째 사랑, 사촌 케이에게도 채이게 됩니다. 역사를 보면 남자가 여자 인생에 영향을 미치는 것보다 여자가 남자 인생에 미치는 영향이 훨씬 큽니다. 물론 뛰어난 여자가 등장한 역사가 오래되지 않아 우리가 아는 역사적 인물이 모두 남자여서 그럴 수도 있죠. 특별한 인물로 남은 여자의 인생에 남자가 어떤 역할을 했는지 자료가 부족하기도 하고요.

고흐는 인생에서 처음 만난 여자인 어머니로부터 그 뒤에 사랑에 빠진 여자들에게까지 계속 버림을 받습니다. 아버지는 그에게 정신병원에 가라고 말하며 상처를 주었지요. 그래서 가족 중 그가 기댈 사람은 오직 테오뿐이었습니다. 고흐는 평생 제대로 여자친구를 사귀지 못했고, 인생을 통틀어서 누구와도 진지하고 살가운, 사랑하는 관계를 맺은 적이 없습니다. 그에겐 오직 남동생 테오뿐이었어요.

가난도 가난이지만 그의 편이 아무도 없다는 그 황량함 때문에 그는 속에서부터 썩어간 게 아닐까 싶어요. 고흐의 인생에서 여자들, 엄마, 첫사랑 유진, 케이, 이 중에 한 명이라도 그를 사랑해주었다면 어땠을까 하는 생각을 종종 해봅니다. 자신은 마음을 열었지만 상대방이 자신에게 마음을 열지 않는 상황은 정말 괴로운 상황이니까요. 그가 테오에게 쓴 편지를 보면 사랑의 종류에는, 누구를

사랑하지도 사랑받지도 못하는 것, 사랑하지만 사랑받지 못하는 것, 사랑하고 사랑받는 것, 이렇게 몇 가지 형태가 있는데, 고흐는 그중에서 자신은 두 번째라고 이야기합니다. 생각해보면 두 번째 경우가 제일 괴롭지 않을까 싶어요. 첫 번째, 내가 사랑하지 않으면 사랑받지 못해도 괴롭다고 느끼진 않지요. 사랑하는 관계들을 자신이 거부한 거니까요. 그리고 세 번째, 사랑하고 사랑받으면 가장 좋지요. 문제는 두 번째 경우인데 나는 상대에게 마음을 열었는데 상대방은 나에게 마음을 열지 않는다면, 한두 번도 아니고 계속 이런 상황이 반복된다면, 아마도 그는 미쳐버릴 만큼 힘들 거예요. 이렇게 지내던 고흐는 그 다음 해에 드디어 누군가와 함께 살게 됩니다. 그 여인은 바로 매춘부였어요. 시엔이라고 불리던 여자인데요. 그녀에겐 딸이 하나 있었고 고흐를 만날 당시엔 다른 남자의 아이를 임신한 상태였습니다.

시엔이 다른 남자의 아이를 출산할 때도 고흐는 그녀를 온전히 보살폈습니다. 초반엔 그녀와 참 행복하게 지냈지만 그 때문에 정말 많은 것을 잃어야만 하기도 했습니다. 그는 시엔

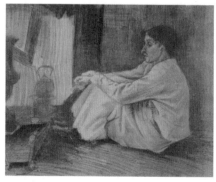

빈 센트 반 고흐, 〈시가를 쥐고 난롯가 바닥에 앉아 있는 시엔〉, 1882, 크뢸러 뮐러 뮤지엄

에게 지독한 성병을 옮아 건강을 잃었고, 그의 스승이었던 그림 선생님 모베에게 실망을 안기게 되지요. 그림에만 모든 힘을 다해 노력해도 모자를 판에 거리의 여자와 함께 살다니, 모베는 '넌 타락했어'라고 말하며 등을 돌리고 테오에게도 이 사실을 알립니다. 이후 테오는 형에 대한 경제적 지원을 끊고, 아버지도 호적에서 그를 제하겠다고 하면서 집안이 시끄러워지지요.

버거운 상처들

───────────────

이즈음 고흐가 테오한테 쓴 편지에는 이런 글이 있어요.

내가 개라는 사실을 인정하기로 했다.(《반 고흐, 영혼의 편지》, 빈센트 반 고흐 지음, 신성림 옮김, 위즈덤하우스, 106p)

자신을 개, 미친 개로 묘사한 편지가 있는데 눈물이 나오는 글이에요. 자신이 물기라도 할까 봐, 더러운 게 묻기라도 할까 봐 가족이 자신을 피하고 있는 것으로 묘사하니까요. 친구나 지인도 아니고 가족이 나를 이렇게 대한다면…. 어떻게 받아들일 수 있을까요.

한 사람이 받아들이기엔 큰 아픔일 것 같아요. 고흐 혼자 이겨내기엔 상처들이 너무 많았어요. 그에게 진정한 내 편이라고 할 수 있

는 사람이 세상엔 테오 한 명뿐이었으니까요. 그의 편지를 보면 사는 동안 좋았던 날들은 별로 없었던 것 같습니다. 경제적으로도 좋지 않고, 건강도 좋지 않았고, 사람 사이에서도 마음 아픈 일들만 있었으니까요. 그의 그림도 인정받지 못했죠.

살면서 하나가 부족할 때, 또 다른 건 괜찮아야 버틸 수 있는 것 같아요. 경제적으로 힘들면 인간관계가 괜찮든지, 회사가 안 좋으면 가족이라도 든든하게 내 편이든지 해야 되는데, 그에겐 단 한 가지도 힘이 되는 게 없었으니 고흐가 그 절벽 같은 시간들을 어떻게 견뎠을지 생각해보면, 마음이 아릿해져옵니다.

감자 먹는 사람들

고흐는 네덜란드에서 에텐, 헤이그, 드렌터, 누에넨, 안트베르펜 등을 계속 전전하며 그림을 그립니다. 1885년 누에넨에서 드디어 스스로 잘 그렸다고 자신 있게 말할 수 있는 〈감자 먹는 사람들〉을 그리게 됩니다. 아버지가 돌아가신 후 그가 자신의 모든 것을 쏟아부은 고흐의 초반기 대표작입니다.

감자를 먹고 있는 다섯 명의 사람들은 불우하지만, 서로의 눈빛으로 따뜻한 믿음을 주고받습니다. 이 그림에서 흙에 절은 사람들의 손을 보면 삶의 고단함이 저절로 느껴져요. 그 당시 고흐는 가난

한 사람들의 소박한 감성을 예술에 담아야 한다고 생각했습니다. 그래서 노동과 땀에 대한 가치관과 디테일을 이 그림에 표현해냈지요.

빈센트 반 고흐, 〈감자 먹는 사람들〉, 1885, 암스테르담 반 고흐 뮤지엄

나는 램프 불빛 아래에서 감자를 먹고 있는 사람들이 접시로 내밀고 있는 손, 자신을 닮은 바로 그 손으로 땅을 팠다는 점을 분명히 보여주려고 했다. 그 손은, 손으로 하는 노동과 정직하게 노력해서 얻은 식사를 암시하고 있다.(《반 고흐, 영혼의 편지》, 빈센트 반 고흐 지음, 신성림 옮김, 위즈덤하우스, 120p)

땅을 파는 사람은 개성이 있어. 나는 그것을 다른 방식으로 표현하는 것을 선호한단다. 농부는 농부여야 하고, 땅을 파는 사람은 땅을 파는 사람이어야 해. 그렇게 했을 때 거기에는 근본적으로 '모던'한 무언가가 있어.(《빈센트 반 고흐》, 라이너 메츠거 지음, 하지은 · 장주미 옮김, 마로니에북스, 176p)

이 작품은 암스테르담 반 고흐 뮤지엄에도 있고 크뢸러 뮐러 뮤지엄에도 있어요. 암스테르담 반 고흐 뮤지엄에 가면 이 그림이 그

려져 있는 감자칩도 살 수 있답니다. 〈감자 먹는 사람들〉 감자칩이라니 어떻게 안 살 수 있을까요. 자본주의는 진짜 대단하지요? 저 같은 뮤지엄 '빅팬'을 위해 친절히 이런 감자칩을 마련해놓다니!

고흐는 〈감자 먹는 사람들〉 이후, 1885년 고국인 네덜란드를 떠났는데, 그 후 그곳으로 평생 돌아가지 못하게 된 걸 생각하면 마음이 아파옵니다. 지금 고흐의 그림이 제일 많은 곳이 네덜란드인 걸 보면 이것이 그에 대한 위로처럼 보여요.

암스테르담 반 고흐 뮤지엄의 감자칩

색채의 폭발

프랑스 파리 르픽 거리 54번지
54 Rue Lepic, 75018 Paris, France

무슈 뱅상과 탕기 할아버지

고흐의 인생에서 가장 큰 전환점이 되었던 1885년 파리. 그는 구필 갤러리에서 해고된 이후, 10년 만에 파리로 오게 됩니다. 그는 몽마르트의 르픽 거리 54번지에서 2년간 동생 테오와 같이 살게 되는데, 몽마르트에 지금도 그 주소가 남아 있습니다. 이때 테오는 파리의 구필 갤러리로 전근을 간 후 좁은 집에서 살고 있었기 때문에 형이 늦게 와주길 바랐습니다. 그런데 테오가 형이 올 거라고 상상도 못하고 있던 차에, 갑자기 파리 루브르 뮤지엄 살롱 까레에서 만나자는 전보와 함께 고흐가 파리에 들이닥칩니다.

파리에 온 고흐는 무슈 뱅상(미스터 빈센트)으로 불리기 시작합니다. 고흐라는 이름은 외국인들이 발음하기 힘들었고 생경했기 때문에 여러 이유로 그는 작품에 빈센트라고 서명하기 시작합니다. 반 고그인지 반 코크인지 프랑스인들에게 그의 이름은 너무 어려웠어요. 실제로 그가 나중에 아를에서 문제를 일으켰을 때의 기록들을 보면, 동네 신문이나 서류에 이름이 제대로 표기되지 않은 걸 많이 볼 수 있지요. 여기서 그는 페

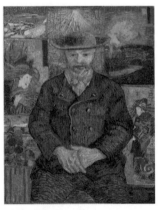

빈센트 반 고흐, 《탕기 영감의 초상》, 1888, 파리 로댕 뮤지엄

르낭 코르몽의 화실을 비롯해 여러 갤러리를 다니며 인상파의 그림을 보고 충격을 받습니다. 밀레 바라기에게는 쇼크, 그리고 터닝 포인트였겠죠.

고흐는 줄리앙 탕기 할아버지 화랑에 자주 들락거리게 되는데, 이곳은 당시 클로젤 거리 14번지에 있었습니다.

탕기는 많은 예술가들과 교류하던 화상이었습니다. 물감을 비롯해 그림 도구도 팔고 그림도 사고팔고 했던 할아버지였어요. 카미유 피사로를 비롯해 폴 고갱, 앙리 드 툴루즈 로트레크, 그리고 고흐의 절친이었던 에밀 베르나르도 탕기 할아버지의 화랑을 자주 드나들었습니다.

탕기 할아버지의 초상화는 고흐의 파리 시절 작품 중 가장 인상적인 작품입니다. 지금은 파리 로댕 뮤지엄에 전시되어 있어요. 우리나라에서도 2013년에 100억이 넘는 어마어마한 보험료를 내고 전시했었지요.

탕기 할아버지 초상화는 배경을 잘 봐야 해요. 여기에는 일본의 우키요에가 가득합니다. 즉, 당시 탕기 할아버지가 우키요에를 자신의 갤러리에 걸어놓았다는 걸 이 그림이 보여주고 있지

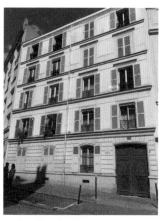

고흐와 테오가 함께 살던 파리 집

요. 후지산, 게이샤, 벚꽃 같은 그림은 그 당시 고흐가 생각할 땐 마치 천국의 이미지 같았을 겁니다. 당시 사람들의 일본에 대한 동경을 알 수 있는 그림이기도 합니다.

자포니즘

반 고흐 형제는 네덜란드 시절부터 일본 우키요에를 수집하다가 파리에 와서 본격적으로 애정을 갖고 사들이기 시작합니다. 이런 걸 보면 그 당시 유럽에서 일본의 존재감은 엄청났던 것 같아요.

역사를 바꾼 콜럼버스도 마찬가지인데 그 당시의 지팡구, 일본에 대한 서양 사람들의 판타지는 어머어마했습니다. 콜럼버스 역시 신대륙에 가면서, 인도를 향해 가면서 환상의 섬 지팡구를 볼 수 있지 않을까 하는 기대감을 향해 일지에 쓰기도 했어요.

일본은 도쿠가와 막부 이후에 쇄국 정책을 폈지만, 이전엔 꽤나 오픈된 곳이어서 지팡구에 온 서양 선원들이

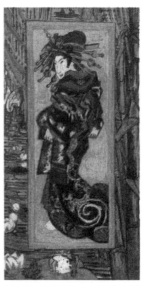

빈센트 반 고흐, 〈오이란〉, 1887, 암스테르담 반 고흐 뮤지엄

많이 있었습니다. 일본에선 그 사람들을 오란다라고 불렀는데 이 말은 네덜란드를 일컫는 말입니다. 이미 나가사키 쪽에는 서양 사람들이 모여 사는 구역이 따로 있었으니 정말 많은 외국인들이 거주한 듯해요. 이후 1867년 파리 만국박람회에 등장한 일본은 순식간에 신선한 돌풍을 일으키며 유러피언의 마음속에 자리를 잡게 됩니다.

고흐 역시 일본에 대해 지고지순한 열정을 가지고 있었습니다. 자신의 모든 작품의 베이스는 일본이라고 말하기도 했어요. 물론 고흐뿐만이 아니었습니다. 그 당시 많은 인상주의 화가들은 일본에 대한 동경이 엄청났고, 파리에 온 고흐는 인상주의자들을 프랑스의 일본인들이라고 부르기도 했으니까요. 그 당시의 그림들을 보면 여기저기에서 일본의 흔적을 발견할 수 있습니다. 클로드 모네 역시 피사로에게 일본의 기모노를 입힌 후 그림을 그렸고, 에두아르 마네도 우키요에를 배경으로 졸라의 초상화를 그렸습니다. 고흐와 활동 시기가 완벽히 일치하는 티쏘라는 화가의 그림 배경에도 아시아의 냄새가 짙게 배어 있지요.

파리에서 고흐는 고갱, 피사로, 로트레크 등과 사귀면서 예술에 새롭게 눈뜨게 되고, 이것은 색채의 빅뱅, 색채의 폭발로 일컬어지는 고흐의 새로운 시대로 이어지게 됩니다.

파리 시절에는 두 형제가 같이 살았기 때문에 편지를 주고받지 않아 고흐의 파리 생활이 어땠는지 물음표로 남아 있지만, 테오가

다른 형제인 빌레미나에게 '형과 더 이상 공감할 수 없고 친했던 시절은 끝이 났다'는 편지를 보낸 걸 보면, 테오도 형의 괴팍한 성격 때문에 꽤나 힘들었던 것 같아요. 감정기복이 심하고 욱하는 성질의 성격 파탄자 고흐도, 그의 성격을 참아낸 테오도 둘 다 예사롭지 않습니다. 고흐가 쓴 편지 중에 이런 말이 있습니다.

나는 우울증에 걸리거나 비뚤어지고 적의에 차서 성을 잘 내는, 그런 사람이 되고 싶지 않다. (《반 고흐, 영혼의 편지》, 빈센트 반 고흐 지음, 신성림 옮김, 위즈덤하우스, 156p)

그런데 그가 완벽히 그런 사람인 것이 함정이지요.

고흐가 파리에 머물 때 탕부랭 레스토랑에서 잠시 전시회를 가진 적이 있었습니다. 아고스티나 세가토리라는 이 레스토랑의 여주인과는 잠깐이지만 연인이기도 했어요. 고흐는 그녀와의 관계도 순탄치 않게 되고, 대도시 생활에 염증을 느끼자 마지막으로 프로방스에 내려갈 생각을 하게 됩니다.

(Place) **파리 오르세 뮤지엄 Musée d'Orsay _ 1 Rue de La Légion d'Honneur, 75007 Paris, France**

고흐의 몇몇 대표작이 있다. <가셰 의사의 초상>, <오베르의 교회>, <마담 지누>을 비롯해 고흐의 자화상도 볼 수 있다.

Place 파리 로댕 뮤지엄 Musée Rodin_77 Rue de Varenne, 75007 Paris, France

<탕기 영감의 초상화>가 소장되어 있다. 탕기가 사망하고 그의 딸이 그림을 로댕에 게 넘긴 후, 이 뮤지엄이 그림을 소장하게 된다. 로댕의 조각들과 함께 감상할 수 있다.

Place 클로젤 거리 14번지_14 Rue Clauzel, 75009 Paris, France

탕기 할아버지가 운영하던 갤러리의 흔적을 볼 수 있는 곳. 이곳에서 20세기 미 술의 아이콘 세잔, 고갱, 고흐의 그림을 전부 볼 수 있었다는 생각만으로도 전율이 이는 곳이다.

왼쪽_파리 오르세 뮤지엄, 오른쪽_클로젤 거리 14번지

프로방스의 고독한 화가

프랑스 아를
L'Espace Van Gogh Place Félix Rey, 13200 Arles, France

빠른 붓칠

고흐는 1888년 2월에 아를로 내려옵니다. 그는 아를 시절을 남프랑스의 빛, 그 남다른 빛으로 자연을 보는 것, 그리고 일본적 감각으로 정의합니다. 특히 예술가들에게 빛이란 그 무엇과도 바꿀 수 없는 중요한 소재지요. 남프랑스에 샤갈 뮤지엄, 마티스 뮤지엄, 피카소 뮤지엄이 모두 있는 것엔 다 이유가 있습니다.

고흐는 삶을 마치기 2년 반 전에 아를에 와서, 2년 동안 〈해바라기〉를 비롯한 대표작들을 그리게 됩니다. 그가 왜 아를로 갔느냐에 대해서는 의견이 분분한데, 그가 아를에서 일본을 느꼈다는 것이 대부분 연구의 공통적인 결론입니다. 스스로도 아를에 왔을 때 일본에 온 게 아닐까 하고 생각했다는 글도 있으니까요.

나만의 일본이라고 생각했던 아를에서 그는 14개월 넘게 머물게 됩니다. 그때까지 그가 그린 그림은 유화와 수채화를 포함해 모두 300점 정도인데요. 그러니까 14개월이면 430일, 그림을 300점 그렸으니 3일에 두 점씩 뚝딱뚝딱 패스트푸드같이 그려낸 셈이죠. 아인슈타인 이론같이 아를의 시공간이 그에게 다르게 휘어져 있었던 건 아닐까요. 절대적 시간 속에서 가능하다고 생각하기에는 믿을 수 없는 작업량이니까요. 물론 터치가 다르긴 하죠. 한 땀 한 땀 그렸다기보다 그는 빠른 붓터치로 촤촤촤 그려나갔습니다. 아를에서 그가 테오에게 보낸 편지를 보면 일본 화가들의 그림 빨리 그리는

법을 얘기하는데, 본인도 자신의 빠른 작업 속도를 인지하고 있었던 것 같습니다. 하지만 생각 없이 빠르게 그리는 게 아니라 계획에 계획을 덧대 철저히 계산해 준비한 다음, 빠르게 완성해나갔지요.

삶의 통찰

여기서 고흐는 한편으로는 이해가 안 가지만 한편으로는 존경스러운 생활 방식을 유지하면서 그림을 그려나갑니다. 일단 죽도록 그림을 그리면서, 또 그 와중에 책을 엄청 읽고 테오한테 편지를 줄줄줄 씁니다. 편지를 쓰면서 데생도 하는 멀티 플레이어의 면모를 보여줍니다. 편지 하나를 쓰면서도 데생을 여러 장 그렸다고 얘기하기도 하니까요. 이런 걸 보면 그가 아팠던 것은 전부 거짓말 같아요. 체력이 거의 슈퍼맨이니까요.

그는 책을 읽을 때도 놀라운 통찰력을 가지고 읽었습니다. 책을 꿰뚫었어요. 현대문학의 시초로 일컬어지는《마담 보바리》작가를 언급할 때는, 강한 의지와 예리한 관찰을 통한 노력으로 독창성을 얻을 수 있다고 썼습니다. 이것이 혁신하는 사람들의 핵심 아닐까요. 소위 위인전에서 이야기하는 주제가 다 이 내용이에요. 귀스타프 플로베르는 5년간 밥 먹는 시간을 빼고《마담 보바리》에 미쳐 올인하면서, 고통과 비명 속에서 문체를 다듬고 다듬어 작품을 완성

해낸 사람입니다. 주제나 작품 의도는 제로에 수렴, 오직 문체로 그 텅 빈 주제를 아름답게 감싼, 문체 스타일리스트의 원조로 역사에 남은 사람이지요. 물론 그는 고흐와 정반대로, 돈 걱정 없이 5년 동안 글을 썼으니 가능했던 것 같지만요.

고흐의 편지들을 보면 거의 철학자의 글이에요. 그가 아를에서 쓴 편지 중에는 '인간이 모든 것의 근본'이라는 글이 있는데, 정말이지 그의 독서량을 반증하듯이 인문학자의 면모를 여실히 보여줍니다. 하지만 고흐는 이 생각 끝에 자신은 지금 일상적 생활을 하지 못하는 우울 속에 살고 있다고 체념합니다.

제가 강의를 다니다 보면 역사의 위대한 예술가들에게 로망을 갖고 있는 분들을 많이 보게 돼요. 그런데 인문학을 공부하면서 보니 역사에 이름을 남긴 사람 중에 정상적인 생활을 한 사람이 별로 없다는 걸 알게 되죠. 아니, 어떻게 저런 삶을 살았지? 실체를 알고 실망하는 분도 많지만, 저렇게 뛰어난 사람들도 알콩달콩 평범하게 살지 못하는데 이렇게 사는 거 자책하지 말자,라고 위안을 해보면 어떨까요?

인생은 저글링 게임이라고 해요. 예전에 코카콜라 회장이었던 브라이언 다이슨은 이런 말을 했지요. 일이라는 공을 잡으려고 하면서 가족이라는 공, 친구라는 공, 혹은 건강이라는 공을 다 같이 잡을 수는 없다고요. 일이라는 공을 잡다 보면 가족이란 공을 놓치게 되고, 친구라는 공도 떨어뜨리게 된다고요. 다이슨은 일은 고무공

이라 놓쳐도 튀어 오르지만 가족과 건강, 친구라는 공은 유리로 되어 있어서 떨어지면 깨진다고 했어요. 우리는 모든 공을 다 잡을 수 없으니까요. 인생이란 게 그렇게 생겨먹었으니까요.

고흐는 평생 혼자였고 가족이란 공과 친구란 공은 모두 떨어뜨린 후였기에, 오히려 일이라는 공 하나를 잡기 위해 자신의 모든 걸 집중했던 게 아닌가 하는 생각이 듭니다.

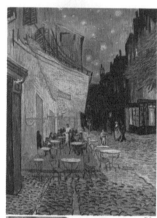

아를 시절 작품들

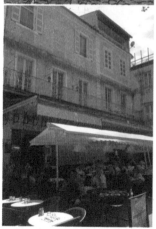

〈밤의 카페 테라스〉의 카페는 지금도 그 자리에서 영업을 하고 있습니다. 물론 나중에 재현해낸 곳이지만요. 모파상의 《벨아미》소설에서 영향을 받아 그린 이 그림에서 고흐는 밤이 낮보다 더 풍부한 색채를 지니고 있다고 이야기합니다.

위_빈센트 반 고흐, 〈밤의 카페 테라스〉, 1888, 크뢸러 뮐러 뮤지엄. 아래_아를에서 현재 영업 중인 그림 속의 카페 테라스

빈센트 반 고흐, 〈밤의 카페〉, 1888, 예일대학교 아트갤러리

고흐의 〈밤의 카페 테라스〉 속 노랑을 보면 정말 쨍한 노랑입니다. 고흐를 정의하는 컬러가 바로 노랑, 크롬 옐로인데요. 아를 시절에 해바라기를 비롯해 정말 많은 양의 노란 물감을 테오에게 주문한 것이 편지에 남아 있듯이, 이 시절에 고흐는 노랑을 거의 쏟아 붓듯이 작품에 썼습니다. 이 노랑을 고흐처럼 노랗게 칠한 화가가 없다는 것이 그를 남다르게 만드는 요인 중 하나입니다. 고흐의 아를 시기 그림 중 또 추천하고 싶은 그림은 〈밤의 카페〉라는 그림인데요, 고흐는 그림을 그릴 때마다 테오에게 꼼꼼하게 편지를 썼고, 그것이 나중에 그림의 설명서가 되어줍니다. 그의 편지 덕분에 〈밤의 카페〉를 그린 작가의 의도를 선명하게 알 수 있지요.

카페는 사람들이 자신을 파괴할 수 있고, 미칠 수도 있으며, 범죄를 저지를 수도 있는 공간이라고 생각한다. 〈밤의 카페〉를 통해 그런 느낌을 표현하고 싶었다. 부드러운 분홍색을 핏빛 혹은 와인빛 도는 붉은색과 대비해서, 또 부드러운 녹색과 베로네즈 녹색을 노란빛 도는 녹색과 거친 청록색과 대비해서, 평범한 선술집이 갖는 창백한 유황빛

의 음울한 힘과 용광로 지옥 같은 분위기를 부각하려 했다. (《반 고흐, 영혼의 편지》, 빈센트 반 고흐 지음, 신성림 옮김, 위즈덤하우스, 210p)

이 그림만 보고 용광로와 지옥까지 생각해내기는 어려운데 고흐가 친절히 설명을 해주니, 우리가 이 화가에게 열광하는 이유가 바로 이런 것 때문 아닐까요. 그리고 한 가지 더, 인간의 열정을 붉은색과 초록색으로 표현하려고 한 것을 보면, 그가 색깔을 고를 때 감정과 의미를 담아서 골랐다는 사실을 알 수 있습니다. 그렇기 때문에 자연스럽지 않은 색깔도 개의치 않았던 거겠죠.

마담 지누와 아를의 스케치북

고흐는 아를의 노란집 2층에서 생활합니다. 이 노란집 그림과 그의 방은 여러 버전이 있는데 고흐를 상징하는 그림 중 하나입니다. 심지어 노란집과 똑같이 꾸며진 호텔도 있지요. 이 집은 아를에 사는 지누 부부의 소유였습니다. 당시 비어 있던 집을 저렴한 월세로 고흐에게 빌려준 고마운 분들이에요. 마담 지누의 초상화 역시 노란 배경과 함께 아를의 전통의상을 입은 모습입니다.

지난 2016년에 미술계의 역사를 뒤흔든 놀라운 사건이 있었습니다. 지누 부부에게 남긴 고흐의 스케치북이 발견된 거죠. 한두 점도

아닌 무려 65점의 스케치가 그려진 이 스케치북은 원래 스케치북의 용도가 아니라 마담 지누가 운영하던 'Café de La Gare'의 장부여서 더욱 놀라웠습니다. 암스테르담 반 고흐 뮤지엄의 전문가에 따르면 세피아 잉크를 썼다는 점과 필치 차이 때문에, 이 스케치가 반 고흐의 작품이 아닌 것으로 알려지기도 했지만, 아직 학계 의견은 갈리는 중입니다. 노트 자체가 그 당시에 쓰던 19세기의 노트이고, 발견된 곳이 아를의 마담 지누가 운영하던 카페 근처였으니까요. 정확한 카페 창고의 위치가 아닌 그 근처인 이유는, 2차 대전 폭격으로 인해 아를 지역에 약간의 지번 변동이 있었기 때문입니다.

　결정적으로 이 스케치북은 마담 지누의 'Café de La Gare'의 또 다른 지출 거래 장부와 함께 발견되었습니다. 그 장부에 보면 펠릭스 레이(고흐가 귀를 잘랐을 때 치료한 의사)가 고흐의 스케치북을 1890년 5월 20일 빈 올리브 박스 등과 함께 가져왔다는 카페 직원의 기록이 남아 있습니다. 빈 올리브 박스라…. 고흐는 올리브를 상당히 좋아했고, 이 시기 마담 지누에게 올리브 선물을 받은 고마움을 편지에 표

아를 보도 블럭 곳곳의 고흐 마크

현하기도 했기 때문에, 올리브 박스와 함께 이 스케치북을 주었다는 것은 상당히 개연성 있는 이야기로 보입니다.

대부분이 스케치로 이루어진 것도 당시 고흐의 상황과 맞아떨어집니다. 아를 시절 테오의 상황이 좋지 않아서 고흐는 어떻게든 생활비를 줄여야만 했고 그 때문에 그는 물감과 캔버스 대신 드로잉에 집중했습니다. 하지만 지누 부부는 이 스케치북의 존재를 끝까지 모른 듯합니다. 고흐 사망 후에 조셉 지누는 본인이 가지고 있던 몇 점의 고흐 그림을 볼라르라는 화상에게 넘겼는데, 그때 더 이상 고흐의 작품을 갖고 있지 않다고 기록을 남겼거든요.

이후 지누 부부는 사망하고, 'Café de La Gare'와 노란집의 주인은 바뀌었습니다. 노란집이 폭격을 맞은 후 그 자리에는 'Civette Arlesienne'라는 새 카페가 들어섰고, 바쏘라는 이름의 새 주인은 며느리를 들입니다. 며느리에겐 이 카페에 자주 놀러오던 그녀의 언니가 있었는데 바로 그분이 이 스케치북을 소유하게 되지요. 즉, 지누 부부 사망 후 노란집에 들어선 새 카페 주인 바쏘의 며느리 자매에게 장부가 넘어온 셈이 됩니다. 그분은 이 스케치북이 고흐의 작품인지 몰랐습니다. 무려 126년 뒤 세상에 나온 이 스케치북은 전 세계를 놀라게 하기에 충분했지요.

저는 미국에서 이 스케치북이 출판된 것을 보았는데, 아를과 생 레미 시절 고흐 작품 대부분의 밑그림이 이 스케치북에 있었고, 고흐의 자화상을 비롯해 고갱, 마담 지누, 사이프러스 나무 등의 스케

치가 놀랍도록 비슷했습니다. 모든 미스터리에도 불구하고 진짜 고흐의 작품이라면 얼마나 좋을까 하는 생각을 하기도 했지요.

예술가의 조건, 성실함

고흐를 정의하는 것들 중 압생트가 있습니다. 그는 압생트의 광고 모델이라고 해도 될 정도예요. 이 술은 고흐 덕을 톡톡히 보았지요. 로트레크가 압생트와 고흐를 함께 그리기도 했지만 정말 그가 압생트를 그렇게 많이 마셨을까요? 물론 파리 시절에 그가 스스로 알콜 중독이라고 쓴 적도 있지만, 고흐가 보낸 800통에 이르는 편지 중에 압생트 이야기는 일곱 번밖에 나오지 않습니다. 그중에 자신이 마셨다는 얘기는 나와 있지 않으니 이 부풀려진 이야기를 언젠가 확인할 수 있는 자료가 나왔으면 합니다.

많은 예술가들의 삶에서 가장 놀라운 점이 바로 성실성이에요. 예술가는 영감이 떠오르지 않으면 괴로워하면서 술을 들이붓듯 마실 것 같은 이미지를 갖고 있는데요, 물론 그렇게 마신 예술가도 있긴 하지요. 스콧 피츠제럴드도, 레이먼드 챈들러도 그랬습니다. 하지만 피츠제럴드의 대표작들이 술에 중독되기 이전에 나왔고, 챈들러도 알콜 중독에서 벗어난 이후에 훌륭한 작품을 써냈습니다. 두 작가 모두 나중에 술에 절어 내리막길로 간 걸 보면 알콜 중독 상

태에서는 훌륭한 작품을 쓸 수 없는 것이 확실해요. 고흐는 나중에 거의 1일 1작품의 속도로 작업했는데, 독한 술을 많이 마셨다는 것은 이해가 가지 않는 부분이지요. 게다가 고흐는 테오에게 돈을 받아 쓰는데 작품은 팔리지 않으니, 자신의 성실함을 테오에게 증명하려고 애를 썼습니다. 밤늦게 습작을 갖고 집에 돌아가지 못할 땐 스스로가 루저처럼 여겨진다고 말하기도 했지요. 늘 테오가 보내주는 돈이 그 가치를 하고 있다고 보여주기 위해 그림을 그리고, 그림을 그리고, 또 그림을 그렸던 그였으니까요.

대부분의 예술가들은 규칙적인 생활을 하면서 자신의 모든 에너지와 삶 자체를 예술에 헌신하는 태도를 보여줍니다. 고흐가 쓴 편지를 보면 몸이 안 따라주어 가끔 그림을 제대로 그리지 못했다고 굉장히 속상해하기도 하는데, 그가 정말로 술을 미친 듯이 마셨을지 의문입니다. 아마 가끔 그랬던 거겠죠?

해바라기와 고갱

고흐는 자신이 살고 있는 그 시대가 위대한 예술의 부흥기라는 것을 자각하고 있었습니다. 자기 시대의 새로운 화가들은 고립되어 있고 가난하며, 미친 인간 취급을 받고 있다는 것을 알고 있었지만 '그럼에도 불구하고' 그 길을 꿋꿋하게 나아갔습니다.

고흐는 미래가 너무 어둡고 어렵고, 자신을 압박한다고 얘기하면서 테오에게 자신에게 보내는 돈이 부담되면 유화는 그만 그리고 데생만 하겠다고 얘기하기도 했습니다. 그렇지만 아이러니하게도 고흐가 이 시기에 그린 그림들은 그의 대표작이 되었는데, 〈해바라기〉 시리즈와 많은 분들이 좋아하는 〈밤의 카페 테라스〉 같은 그림들이지요. 〈해바라기〉의 경우, 파리 몽마르트 시절부터 고흐가 해바라기를 모티브로 작업하기는 했지만, 아를에 와서 도자기에 꽂혀 있는 열네 송이와 열다섯 송이 시리즈, 일곱 작품을 완성해내면서 그 뒤로 설명이 필요 없는 고흐의 아이콘이 되었습니다.

화가마다 자신의 모티브가 있듯이 고흐는 해바라기가 자신의 상징이라고 얘기하기도 했습니다. 〈해바라기〉는 고흐 사후에 그의 그림을 소장하고 있던 처제 요한나 봉어가 가장 아꼈던 작품이기도 하지요. 이 작품은 지금 전 세계에서 가장 많은 관광객을 불러 모으는 작품 중 하나입니다.

〈해바라기〉는 고흐가 트립티크, 즉 3면화로 구상했던 작품이었는데, 맨 왼쪽에 노란 배경의 해바라기 열다섯 송이 작품을 놓고, 중앙에는 집배원 조제프 룰랭의 부인을 그린 자장가 작품, 그리고 맨 오른쪽에는 파란 배경의 해바라기 열네 송이를 놓을 생각으로 구상한 작품이었습니다. 물론 그 구상은 안타깝게도 실현되지 못했지만요.

아를 시절이 고흐의 짧은 인생에서 중요한 이유는 바로 고갱 때

문입니다. 고흐는 해바라기 열네 송이와 열다섯 송이 그림 두 점을 아를의 노란집에 걸고 고갱을 기다립니다. 그는 고갱이 아를로 와주기를 기대하고 고대합니다. 여기서 그가 고갱하고 주고받은 편지를 보면 고갱도 돈에 쪼들리고 있었던 것 같아요. 인간성을 망치는 여러 불행 중에서 돈이 없는 것만큼 심각한 게 없다고 고갱이 투덜대는데, 고갱이 고흐랑 소통했던 이유 중 하나는 그의 동생 테오가 그림을 팔아줬으면 하는 바람 때문이었지요. 고갱은 상당히 현실적이고 이기적이었습니다.

고흐는 화가공동체를 꿈꿨습니다. 아마 파리에서 사회주의자 탕기 할아버지의 영향을 받은 듯해요. 그는 화가공동체 아이디어를 절친이었던 베르나르한테도 말하고 로트레크한테도 말했는데, 그중에 고갱만 답했지요. 그래서 고흐는 고갱을 기다리면서, 고갱만 오면 우리가 바로 이 남프랑스의 프런티어가 된다며 신나서 그림을 그렸습니다. 그 그림이 〈해바라기〉 두 점이에요. 그러니까 〈해바라기〉는 "고갱님, 환영합니다" 이런 의미를 가진 그림인 거죠.

우여곡절 끝에 고갱이 아를에 옵니다. 아무래도 고갱은 능력 있는 화상 테오 앞에선 을의 입장이었을 테니 내키지 않아도 갈 수밖에 없었을 거예요. 그런데 고갱이 안 오니만 못한 상황이 되고 맙니다. 고흐와 고갱, 이 둘이 함께 살면서 역사상 최악의 악연이 만들어지니까요.

일단 둘은 성격이 안 맞았습니다. 누군들 이 둘과 성격이 맞았을

까 싶기도 합니다. 고흐는 고갱을 천재라고 인정하면서도 고갱의 말을 순순히 듣지는 않았습니다. 이 둘은 좁은 집에서 머리를 맞대고 살면서 늘 말싸움을 했지요. 냉랭한 분위기가 이 둘을 옥죄고 숨막히게 했을 겁니다.

아를의 병원

이런 와중에 크리스마스 전전날 밤에 고흐는 발작을 일으키고 자신의 귀를 자릅니다. 이 사건은 전 세계인이 알고 있지만, 전 세계인이 정확히 모르는 신기한 사건이에요. 무슨 일이 있었던 걸까요. 고갱의 자서전은 한참 뒤에 쓰였고, 그가 이 사건 직후 친구 베르나르에게 했던 말과 자서전의 내용이 일치하지 않기에 그의 자서전은 신빙성이 떨어진다고 볼 수 있습니다. 게다가 고흐가 죽은 뒤의 고갱의 태도를 보았을 때, 자서전에는 자신에게 유리한 방향으로 썼을 가능성이 크죠.

고흐는 존경에 가까운 마음으로 고갱을 초대했지만 현실은 달랐고, 오히려 그 때문에 고흐는 더욱 불안해했습니다. 고갱은 아내와 다섯 아이를 거느린 가장이었기 때문에 프로방스에서 느긋하게 정신병자를 상대하고 있을 여유가 없었습니다. 고흐는 고갱이 떠날까 봐 전전긍긍하는 날을 지속했습니다. 고갱이 기어코 아를을 떠

나겠다고 하자 고흐는 '살인자가 도망가다'라는 신문기사를 그에게 주었지요. 이걸로 봤을 때 고흐 스스로 자해할 마음이 분명 있었다고 여겨집니다.

어쨌든 팩트는 그가 1888년 12월 23일 밤, 귀를 잘랐다는 사실입니다. 이에 대해 정확히 남아 있는 문헌은 고흐와 고갱의 친구였던 베르나르가 오리에에게 쓴 편지가 유일합니다. 고갱은 고흐가 귀를 자른 뒤 파리에 돌아와, 베르나르에게 이 사건에 대해 이야기합니다. 그리고 베르나르는 그 이야기를 오리에에게 편지로 남기지요.

12월 23일, 고흐가 고갱에게 공원에서 몇 마디 말을 하고 노란집 쪽으로 달려갔다는 것이 그 기록의 전부입니다. 이것이 고흐와 함께 살던 당사자가 남긴, 이 유명한 사건의 전부이지요. 다음 날 고흐는 피를 흘리며 방에 누워 있었고 모두들 그가 죽었다고 생각했습니다. 그는 끔찍하게도 귀를 거의 다 잘랐어요. 귓불만 조금 남기고 다 잘랐습니다. 암스테르담 반 고흐 뮤지엄에는 고흐를 치료한 의사 펠릭스 레가 직접 작성한

고흐를 진단한 의사의 소견서

문서가 있습니다. 펠릭스 레는 1930년에 고흐의 평전을 쓰기 위해 자료 조사차 왔던 어빙스톤에게 당시 고흐의 귀를 친절히 그려주 었지요. 어빙스톤은 이후 1934년에 고흐 전기를 펴내면서 지금의 고흐 신화를 만드는 데 큰 일조를 합니다. 이 책은 영화로도 만들어 졌으니까요.

귀를 자른 고흐 이야기는 그 지역 신문에 실렸습니다. 지금도 몇 몇 신문기사가 아직도 남아 있습니다. 네덜란드 화가가 매춘 업소 의 아가씨에게 귀를 건넸다는 기사입니다. 〈르 프티 마르세유〉라는 신문의 12월 25일 기사에는 그 매춘 업소 아가씨 이름이 '라셸'이라 고 되어 있고, 〈르 프티 프로방살〉이라는 신문에는 고흐가 사용한 면도기가 그의 방 식탁 위에서 발견되었다는 중요한 정보가 남아 있습니다. 그러니까 타인이 아닌 본인이 귀를 잘랐고, 침대가 아닌 식탁에서 귀를 잘랐다는 것을 이 기사로 알 수 있습니다.

그날 밤 호텔에 있던 고갱은 고흐 살인 혐의로 다음 날 아침 체포 되었다가 고흐가 정신을 차리자 풀려납니다. 고갱은 테오에게 전 보를 치고, 그 당시 약혼녀 요한나와 달콤한 시간을 보내고 있던 테 오는 심란한 마음으로 크리스마스 날 아를에 도착합니다. 남들에 겐 그저 기쁜 크리스마스 날, 테오는 기차 안에서 무슨 생각을 했을 까요. 놀라운 것은 고흐가 프로방스에서 지낸 긴 기간 동안 테오가 유일하게 방문한 것이 이때라는 사실입니다. 그마저도 반나절만 있었고, 그날 밤에 다시 고갱과 함께 파리로 돌아갔지요.

아를의 동네주민들은 이 위험한 인간에게 위협을 받았다며 고흐를 동네에서 내쫓아야 한다는 탄원서를 경찰서에 넣습니다. 무려 80명에 가까운 사람들이 서명을 했으니 마녀사냥도 이런 마녀사냥이 없습니다. 1년 가까이 좁은 마을에서 서로 잘 알고 지내던 사람들이 탄원서를 썼다는 사실에, 고흐는 '가슴을 망치로 얻어맞은 듯한' 상처를 받습니다. 배신감에 치를 떨었을 거예요. 하지만 최근 연구에 따르면 이 탄원서는 고흐가 정신병원에 입원하자 공실이 되어버린

노란집의 세입자를 다시 찾기 위해 몇 명이서 여러 명을 선동해 꾸며낸 사건이라고 합니다. 사실을 알고 나니 고흐가 더더욱 안쓰럽네요. 아무 곳에도 기댈 데 없었던 이 남자의 기분을 우리가 짐작이나 할 수 있을까요.

온 동네가 난리가 난 후 고흐는 자기 발로 정신병원에 입원합니다. 이 병원은 아를에 지금도 재현되어 있어요. 사진을 보면 고

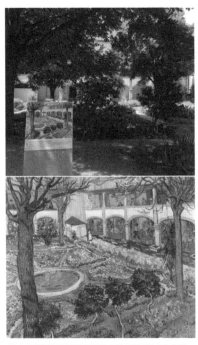

위_고흐가 입원한 아를의 정신병원. 아래_빈센트 반 고흐, 〈아를 병원의 안뜰〉, 1889, 암스테르담 반 고흐 뮤지엄

흐가 그린 그림하고 똑같습니다. 지금은 기념품 파는 상점이 있는 곳입니다. 제가 갔을 때 그 병원의 정원은 한 남자의 치열한 아픔이라곤 전혀 느껴지지 않는, 한 여름 프로방스의 태양이 아름다운 각도로 내리쬐는 평화롭고 찬란한 곳이었습니다.

고흐가 이곳에 입원해 있는 동안, 테오는 4월에 결혼을 합니다. 그 후 고흐는 생 레미의 생 폴 드 모졸 병원으로 옮겨갑니다.

불안한 나날들

이 병원에 입원하자마자 고흐가 그린 그림이 지금 로스앤젤레스의 게티 센터에 있는 〈아이리스〉라는 그림입니다. 이 그림은 1989년 경매에서 낙찰될 때 당시 역사상 최고가를 기록했던 그림입니다. 테오의 편지 속 앵데팡당전 전시회의 사람들에게 회자되었던 그림이 바로 이 〈아이리스〉지요. 음산하고 우울한 정신병원의 어둠 속에서 고흐가 그렸던 그림이에요.

제가 2019년 초 로스앤젤레스의 게티 센터에 방문했을 때, 안타깝게도 캔버스와 물감 사이가 떠 있는 등 그림의 상태가 좋지 못해, 다른 미술관에 대여가 불가능하단 이야기를 들었습니다. 미술관들은 상설전만 열 수 없기 때문에 다른 미술관에서 작품을 빌려오고 빌려주는 관행을 이어가야 하는데, 이 그림은 앞으로도 영원히 게

티 센터에 붙박이로 있을 것 같아요. 만약 로스앤젤레스에 갈 계획이 있다면 꼭 들르는 게 좋겠지요.

생 레미 시절에 고흐는 개인적으로 특별한 사건 사고를 겪진 않았지만 그림에는 광기와 열정이 넘칩니다. 그를 상징하는 노란색도 줄어들지요. 이곳에서 그는 가장 유명한 그림 〈별이 빛나는 밤〉을 그립니다.

고흐 인생의 제대로 된 첫 번째 전시도 이 시절에 열립니다. 1890년 1월 브뤼셀의 18회 레뱅전에서 외젠 보흐의 누나 안나 보흐가 고흐의 작품을 400프랑에 구입합니다. 〈붉은 포도밭〉이라는 작품으로, 그가 살아 있는 동안 유일하게 팔린 단 하나의 작품입니다. 고흐는 평생 단 한 작품만 판 것으로 유명한데, 자살하던 해 연초에 처음으로 작품을 팔다니 왠지 의미심장합니다.

이때 오리에라는 사람의 평론도 잡지에 실리게

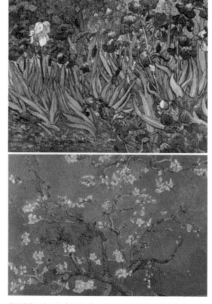

위_빈센트 반 고흐, 〈아이리스〉, 1889, 로스앤젤레스 게티 센터
아래_빈센트 반 고흐, 〈아몬드 꽃〉, 1890, 암스테르담 반 고흐 뮤지엄

됩니다. 전시회를 열고 평론까지 실리다니, 드디어 이 남자의 인생에 빛이 든 걸까요. 하지만 고흐는 이런 일을 전혀 좋아하지 않았습니다. 자신과 자신의 작품을 오해하고 있다면서 오히려 더 불안해했죠.

평생을 유령 같은 존재로, 아무도 몰라주는 존재로 살았는데 갑자기 누군가가 날 알아준다면 그것도 충분히 힘들 것 같습니다. 연예인들이 정신적으로 가장 힘들 때가 자기가 생각한 것보다 그 이상으로 유명해졌을 때라고 하잖아요. 예술가도 마찬가지고요.

생 레미 시절에 그는 조카를 얻게 됩니다. 테오가 똑똑한 요한나와 결혼해서 아이를 낳으니까요. 요한나는 런던 대영박물관에서 근무하기도 했고 영어교사로 일하기도 했었죠. 기억해두세요. 요한나 봉어. 고흐의 스토리에서 정말 영향력이 큰 여성이니까요.

테오와 요한나, 이 부부는 아들에게 빈센트 반 고흐라는 이름을 지어줍니다. 고흐는 테오에게 늘 죄스럽고 미안한 마음을 가지고 있었는데, 조카에게 자신의 이름이 붙다니 정말 뭉클했을 겁니다. 고흐가 이때 그린 그림이 〈아몬드 꽃〉인데요, '아몬드 꽃'은 영원한 생명을 뜻합니다. 갓 태어난 아이에게는 더없이 좋은 그림이지요.

마지막 날들

프랑스 오베르 쉬르 우아즈 라부 여관
Ravoux Inn, 52 Rue du Général de Gaulle,
95430 Auvers sur Oise, France

오베르 쉬르 우아즈

벌써 마지막 여행지, 오베르 쉬르 우아즈에 왔군요. 이곳은 파리에서 30킬로미터 정도 떨어진 곳입니다. 여기서 고흐의 마지막 여정을 함께하려고 합니다.

테오는 고흐에게 파리에서 기차로 한 시간 정도 걸리는 오베르 쉬르 우아즈에 사는 폴 가셰 의사를 소개합니다. 가셰는 세잔이나 피사로, 그 당시 인상파 화가들을 실제로 치료한 의사이고 아마추어 화가이기도 했습니다. 오베르 쉬르 우아즈에 아무 연고도 없던 고흐는 가셰 때문에 이곳에 오게 되지요. 이 작은 우연이 지금 오베르 쉬르 우아즈라는 작은 도시를 세계적 관광지로 만들었습니다. 가셰는 테오를 만났을 때 본인이 형을 고쳐보겠다고 말했고, 고흐가 있던 생 레미에서도 환자 고흐를 포기한 상태였기 때문에, 테오는 고흐가 오베르 쉬르 우아즈에 가는 걸 그냥 두었습니다.

아를로 떠난 지 3년 만에 고흐는 파리에서 테오와 요한나를 봅니다. 편지를 보면 그가 요한나에 대해 애정을 가지고 있는 게 느껴집니다. 하지만 이 방문 역시 씁쓸한 결론이었나 봐요. 말다툼으로 끝난 것 같으니까요.

그가 마지막으로 머물렀던 오베르 쉬르 우아즈

의사 폴 가셰

고흐는 1890년 5월 20일 오베르 쉬르 우아즈에 도착합니다. 그리고 의사 가셰를 만나죠. 그는 시청 앞 '라부'라고 하는 식당 겸 여관 2층에 가구가 비치된 방을 하루에 1프랑 가격으로 얻습니다. 여기서 두 달 넘게 머무르고 7월 27일에 자살하는데, 이 동안 그는 그림을 무려 80점 이상이나 그립니다. 지치지 않는 에너지로, 신념으로, 대담하게.

이 시기에 그가 그린 그림들에는 예술의 낡은 관습을 다 부수고자 하는 열망이 강하게 나타납니다. 이때 가셰를 비롯해서 가셰의 딸인 마르그리트 가셰, 그리고 라부의 주인 딸인 아델린 라부가 그림의 모델이 되어주기도 했습니다.

이때 그린 그림 중 가셰의 초상화가, 고흐 역대 경매에 붙여진 그림 중 최고가를 기록합니다. 고흐 사망 100주년이 되던 1990년에 일본의 다이쇼와제지 사이토 회장이 8,250만 달러에 이 그림을 낙찰받았지요. 그로부터 30여 년이 지난 2017년 고흐의 〈들판의 농부〉 낙찰가가 8,130만 달러에 머물렀으니 가셰의 초상화가 얼마나 대

고흐가 생애 마지막 두 달 동안 살았던 라부 여관

단한 것인지 알 수 있습니다.

안타깝게도 지금 이 초상화의 행방은 알 수 없습니다. 공식 입장을 내놓고 있지 않으니까요. 초상화 하나는 파리 오르세 뮤지엄에 있는데, 오르세 측에서 가셰의 자녀로부터 입수한 이 그림은 레플리카 혹은 위작으로 논란이 되고 있는 작품이에요.

처음엔 형제같이 완벽한 우정이라고 좋아했던 의사 가셰는, 고흐와 이야기를 나누면서 서로 맞지 않다는 것을 느낍니다. 가셰가 나보다 더 이상한 사람 같다는 고흐의 편지도 있죠. 게다가 고흐가 가셰의 딸 마르그리트를 좋아했고 가셰가 이를 언짢아했다는 연구도 있습니다. 당연히 그들의 우정은 오래가지 못했죠. 여기에 가셰의 딸까지 엮이면서 둘은 거리를 두게 됩니다.

이때 고흐의 인간관계는 끝이 난 것 같아요. 그가 테오에게 쓴 편지를 보면, 항상 내가 사귀고

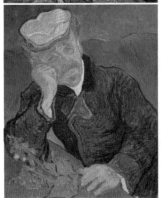

위_다이쇼와제지 사이토 회장이 낙찰받은 〈폴 가셰 박사의 초상〉 아래_빈센트 반 고흐, 〈폴 가셰 박사의 초상〉, 1890, 파리 오르세 뮤지엄

싫은 사람들과 사귀지 못하고 어떻게 사귀어야 하는지도 모르는 상황이라고 적혀 있는데, 서른일곱 살에 이런 이야기를 하는 고흐라니… 안타까워요.

까마귀 나는 밀밭

고흐가 그린 마지막 그림이 〈까마귀 나는 밀밭〉이라고 알려져 있는데요, 사실 자살하던 주에만 그림 몇 점을 그렸고, 이 작품을 뺀 나머지는 아주 밝은 그림이에요. 〈흐린 하늘을 배경으로 한 밀밭〉, 이 그림을 봐도 청량하고 밝은 컬러를 쓴 걸 볼 수 있죠.

암스테르담 반 고흐 뮤지엄은 이 그림에 이런 설명을 붙여놓았습니다. "우리는 항상 신화를 만들기 좋아하기 때문에, 불운한 기운

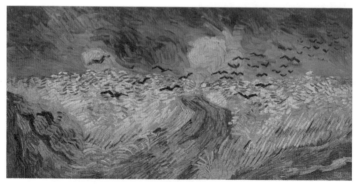

빈센트 반 고흐, 〈까마귀 나는 밀밭〉, 1890, 암스테르담 반 고흐 뮤지엄

을 뿜어내는 〈까마귀 나는 밀밭〉을 그의 마지막 그림이라고 스토리텔링하는 것이다"라고요. 항상 신화는 현실보다, 진실보다 강하니까요.

원근을 무시한 이 강렬한 그림은 사실 고흐가 1890년 7월 초에 완성한 그림입니다. 7월 27일에 자살했으니 그보다 한참 전에 완성된 그림이지요. 그렇다면 고흐가 그린 진짜 마지막 그림은 무엇일까요? 바로 〈나무 뿌리〉라는 그림입니다. 테오의 친구이자 요한나의 오빠이기도 했던 안드레스에 따르면, 이 그림, 뿌리가 전부 느슨해져 곧 죽을 것 같은 이 느릅나무 작품이 그가 스스로에게 총을 쏜 날 그린 마지막 작품이라고 합니다.

고흐가 테오에게 보냈던 마지막 편지엔, 자신은 그림에 모든 걸 걸었지만 그 때문에 절반은 무너져내렸다는 내용이 있습니다. 다시 들어도 눈물이 나는 구절이에요. 이 작은 마을의 밀밭에서 총성

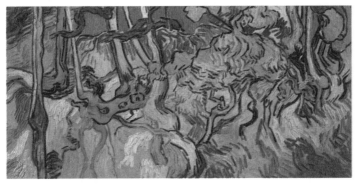

빈센트 반 고흐, 〈나무 뿌리〉, 1890, 암스테르담 반 고흐 뮤지엄

이 울리고, 고흐는 피를 흘리며 라부로 돌아옵니다. 물론 이날에 대해서는 많은 가설이 제기되고 있는 상황입니다. 자살이라고 하기엔 머리에 총을 쏘지 않았다는 점과 총알이 관통하지 않고 몸 안에 있었던 것으로 미루어, 멀리서 쏜 것으로 추측된다는 점 등 아직도 연구가 진행되고 있지요.

가세가 와서 고흐를 치료하고, 테오도 급히 왔지만 7월 29일에 그는 숨을 거둡니다. 자살이 죄악시되던 때였기 때문에 그 당시엔 그의 장례식도 제대로 치르지 못했지요.

테오 너마저

테오는 결혼 1년 반, 첫 아들이 태어난 기쁨과 함께 신혼으로 가장 행복한 시기에 형의 죽음을 맞게 됩니다. 얼마나 좌절스러웠을까요. 결국 6개월 후 건강하던 테오도 형의 뒤를 따라가고 맙니다. 테오는 네덜란드 위트레흐트의 정신병원에 입원하고 얼마 지나지 않아 죽은 것으로 알려져 있습니다. 고흐 집안의 여섯 남매 중 테오 포함 두 명이 정신병원에서 사망했고, 고흐 포함 두 명이 자살로 생을 마감했기 때문에 이 죽음은 집안의 내력으로 보입니다.

사람이 살면서 가장 스트레스를 받는 것이 배우자의 죽음이라고 해요. 아마 이 형제는 평생 서로를 의지하면서 배우자만큼 끈끈한

감정을 지니고 살았던 것은 아니었을까요.

지금 오베르 쉬르 우아즈에 가면, 고흐가 살던 그 시절과 비교해 변한 게 하나도 없는 게 아닌가 싶을 정도로 고흐가 그렸던 오베르의 교회, 라부, 밀밭까지 전부 그대로 있습니다. 저는 일부러 고흐가 자살했던 7월 말 그 날짜에 그곳에 가보았습니다. 이 밀밭은 라부에서 걸어서 15분 정도 되는 곳에 있어요. 라부는 나름대로 이 마을의 다운타운이기 때문에 이 마을 뒤편의 들판까지 걸어가는 데 시간이 조금 걸립니다. 오베르의 교회도 아주 가까운 곳, 언덕 위에 있습니다. 그리고 여기에 고흐 형제의 무덤이 자리하고 있지요. 세상에서 가장 위대한 화가의 무덤이라기엔 너무나 소박하게 공동묘지 내에 자리하고 있습니다. 지금 그곳에서 그의 힘들었던 인생과 달리 그가 편안하게 잠들어 있기를 소망합니다.

이곳은 정말 작은 마을인데, 고흐의 자취를 보기 위해 지금도 수

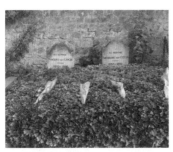
고흐와 테오가 잠든 공동묘지

많은 사람들이 이곳으로 오고 있습니다. 이곳이 고흐 인생의 마지막 장면이 되는 장소입니다. 그런데 놀라운 것은 고흐의 스토리가 이제부터 시작이라는 사실이에요.

영원한 생명을 얻은 고흐

네덜란드 암스테르담 반 고흐 뮤지엄
Van Gogh Museum, Museumplein 6,
1071 DJ Amsterdam, Netherlands

끝나지 않은 이야기

고흐는 무명인 상태에서 비참하게 자살하고, 그의 그림을 전부 상속받은 동생 테오도 곧 뒤따라 죽었기 때문에 그들의 스토리는 여기서 끝이 납니다. 이대로라면 고흐라는 화가는 세상에 알려질 수 없는 상태지요. 게다가 여섯 형제였던 그의 집안은 고흐의 자살에 이어 테오의 갑작스러운 사망, 남동생 코스의 자살, 여동생 빌레미나의 오랜 정신병원 생활로 우울한 결말을 맞이합니다. 그런데 우리는 어떻게 고흐를 알게 되고 그의 그림에 열광할 수 있게 된 걸까요.

고흐가 우리가 지금 알고 있는 위대한 고흐가 된 데에는 요한나의 역할이 컸습니다. 요한나는 남편이 사망하던 당시 스물여덟 살의 창창한 나이에, 아직 돌도 안 된 아들과 함께 남겨졌습니다. 테오와 2년도 살지 못한 채 고흐와 남편의 죽음을 겪고, 자신에게 남은 것은 팔리지도 않는 고흐의 그림과 어린 아들뿐이었으니, 그녀는 얼마나 막막했을까요. 하지만 그녀는 비극의 연속을 겪은 후, 고흐의 작품을 세상에 알리는 것이 자신의 일이라는 일기를 씁니다. 이런 비참함 속에서 툭툭 털고 일

고흐의 그림을 알리기 위해 노력한 요한나

어나 자신의 할 일을 자각하다니, 지금 생각해도 그녀는 보통 인물이 아닙니다. 이 강인한 여성은 지속적으로 고흐 회고전을 개최합니다. 그리고 두 형제가 나눈 편지를 영어로 번역하는 일도 계속해 1914년, 두 형제의 편지가 책으로 나오게 되지요.

고흐의 그림들은 그의 사망 후 급격한 상승 곡선을 그리며 유명세를 치르게 되는데, 이렇게 될 수 있었던 데에는 요한나의 역할이 지대했습니다. 고흐 사망 후 그림들은 전부 테오에게 상속되었고, 테오 사망 후 법적으로 그림을 전부 상속받은 것은 그의 유일한 아들이었던 빈센트 빌럼 반 고흐였지만, 그때 그가 너무 어렸기 때문에 요한나가 전부 그림을 관리했습니다. 요한나는 특히 노란 해바라기 열다섯 송이 그림에 큰 애착을 보였지요. 요한나는 재혼했지만 남편과 또 다시 사별하는 등 곡절 많은 인생을 살게 됩니다. 그래서 그녀의 아들이 이 그림들을 전부 관리하게 되고, 고흐의 조카는 엔지니어로 일하면서 세계에서 가장 유명한 삼촌의 그림을 기증하겠다는 결정을 내리게 됩니다. (물론 지불해야 할 상속세도 그 원인이 되었죠). 그리고 그는 1962년에 빈센트 반 고흐 재단을 세웁니다. 그리고 1973년에는 암스테르담에서 반 고흐 뮤지엄

암스테르담 반 고흐 뮤지엄

이 문을 열게 되지요. 그의 가족이 보존했던 그림 전부를 이 뮤지엄이 소장하게 되면서, 이곳은 전 세계에서 고흐의 작품이 가장 많이 전시되어 있는 뮤지엄이 됩니다.

에필로그

다시 태어난다면 지금보다 더 나은 삶을 살 수 있기를…. (《반 고흐, 영혼의 편지》, 빈센트 반 고흐 지음, 신성림 옮김, 위즈덤하우스, 174p)

고흐가 테오에게 했던 이 말은 다시 생각해도 마음이 찢어질 듯 아픈 말이에요. 고흐는 그림을 위해 모든 것을 바쳤지만, 돌아온 것은 지독한 외로움과 가난이었고, 그것도 모자라 정신착란 증세까지 앓게 됩니다. 그림을 위해 모든 것을 잃어야만 했던 고흐를 생각하면 지금 이 지구인들의 그에 대한 열광도 부족하게 느껴집니다.

제가 가장 좋아하는 고흐의 그림은 유명한 〈해바라기〉가 아닌 〈아몬드 꽃〉입니다. 조카가 태어났을 때 그가 그려준 '영원한 생명'을 뜻하는 이 그림. 고흐가 다시 태어나지는 못했지만, 이 그림을 선물받은 조카는 무려 반 고흐라는 이름의 뮤지엄을 만들어 그와 그 작품에 영원한 생명을 선물한 것이 아닐까요. 정말 뭉클한 스토리

가 아닐 수 없습니다.

자신이 기쁘고 행복할 때 자신이 가진 걸 누군가에게 베푸는 것은 힘든 일이 아닙니다. 하지만 내가 힘들고 가진 것이 없을 때 무언가를 베푸는 것은 그 몇 배의 가치를 지니는 일이죠. 고흐 역시, 괴로움의 끝에서 조카를 위해 베푼 이 그림이 그에게 큰 선물이 되어 돌아온 것은 아닐까요. 암스테르담 반 고흐 뮤지엄에 가면 〈아몬드 꽃〉을 보실 수 있습니다.

(Place) 네덜란드 호헤벨루베 크뢸러 뮐러 뮤지엄 Kröller Müller Museum_Houtkampweg 6, 6731 AW Otterlo, Netherlands

네덜란드 암스테르담에서 두 시간 가량 떨어져 있는 호헤벨루베 국립공원 내의 크뢸러 뮐러 뮤지엄. 안톤 크뢸러와 헬렌 뮐러가 결혼해 그들의 재력으로 고흐를 비롯해 피카소, 고갱, 피터르 몬드리안, 오귀스트 르누아르 등 최고의 미술 작품들을 컬렉션해 놓은 곳이다. 이곳은 암스테르담 반 고흐 뮤지엄에 이어 고흐의 작품이

전 세계에서 두 번째로 많은 곳이다. 이 부부는 1908년에서 1929년 사이에 데생과 수채화, 유화를 포함해 총 270점에 이르는 고흐의 작품을 컬렉션했으며, 1928년에는 한 해에만 113점의 작품을 사들인다. 물론 이 부부에게는 H.P. 브레머라는 고

네덜란드 호헤벨루베 크뢸러 뮐러 뮤지엄

흐를 아주 사랑하는 조언자가 있었다. 이들 부부가 그림을 수집하던 20세기 초반에 고흐는 세계적 명성을 얻었다기보다 소수의 열정적인 애호가들 사이에서만 두각을 나타내던 화가였다. 이때 혜안을 가지고 이 작품들을 수집한 부부의 안목이 놀라운 것은 덤이다.

암스테르담 반 고흐 뮤지엄과 크뢸러 뮐러 뮤지엄에 고흐 작품의 전부가 있다고 해도 무방할 정도다. 무슈 뱅상, 고흐를 느끼고 싶다면 네덜란드에 꼭 한 번 들르시길.

어니스트 헤밍웨이

Ernest Hemingway

파리와 무명작가

프랑스 파리의 헤밍웨이 첫 번째 집
74 Rue du Cardinal Lemoine, 75006 Paris, France

파리는 날마다 축제

이름만으로도 아우라가 느껴지는 도시에 발을 내딛어 볼까요. 바로 파리입니다. 1920년대 파리는 말 그대로 예술의 빅뱅이 일어난 곳입니다. 이 시절, 이곳에 지금 우리가 사랑해 마지않는 예술가들이 전부 함께 존재했습니다. 놀랍게도 대부분 무명으로 말이에요. 그 많은 예술가 중에 제가 고르고 고른 예술가는 문체 혁신의 아이콘 어니스트 헤밍웨이입니다.

1920년대 예술의 빅뱅, 그 실타래를 헤밍웨이부터 풀어가보려고 합니다. 무명의 헤밍웨이는 어떻게 프랑스에 발을 디뎠고, 어떻게 10년에 가까운 무명생활을 청산하고 베스트셀러 작가가 될 수 있었을까요?

헤밍웨이의 파리 사랑은 그가 생애 마지막, 자살하기 전까지 썼던 미완성 회고록인 《파리는 날마다 축제》에 오롯이 드러납니다. 이 책은 그의 첫 아들인 잭 헤밍웨이와 마지막 부인인 메리 웰시가 함께 편집했죠.

헤밍웨이는 1950년에 이런 말을 했습니다.

파리에서 청춘을 보내는 행운이 함께한다면, 앞으로 살아가는 날들 내내, 파리가 마음속에서 늘 축제처럼 살아 움직일 것이다.

원제목《A Moveable Feast》처럼 마음속에서 폭죽을 터트리며 헤 밍웨이의 마음속에 영원한 고향으로 자리한 파리. 문학만이 할 수 있는 근사한 표현이 가득한 이 책은, 헤밍웨이가 첫 번째 결혼을 하 고(헤밍웨이는 결혼을 네 번 하지요.) 파리에서《태양은 다시 떠오른 다》라는 첫 번째 베스트셀러를 내기 전까지의 무명시절을 다룹니 다. 이 시절 헤밍웨이가 알고 지냈던 사람들, 즉 이 책에 등장하는 모든 인물들은 당시엔 무명이었지만 훗날 전부 20세기에 한 획을 그은 위대한 예술가가 됩니다. 이 책은 그들의 과거를 알 수 있는 깨 알 같은 이야기가 가득하지요.

대학을 나오지 않은 헤밍웨이는 파리야말로 모든 것을 배울 수 있는 '인생의 대학'이라고 이야기했습니다. 게다가 파리는 "나의 영 원한 미스트리스(정부)"라고까지 표현했지요.

헤밍웨이를 헤밍웨이로 만든 곳, 예술의 에너지가 가득한 파리 에 가보도록 하겠습니다.

꿈꾸는 기자

헤밍웨이는 미국에서 태어난, 미국을 대표하는 작가 중 한 명입니다. 프랑스 파리의 라탱 지구에 가면 헤밍웨이가 프랑스 에 와서 처음 살던 집이 아직도 남아 있습니다. 라탱 지구의 골목엔

헤밍웨이뿐만 아니라 제임스 조이스도 살았는데요, 살짝 말씀드리자면 조이스는 이곳에서 최고의 영미 문학이라고 평가되는《율리시스》를 썼습니다. 프랑스에서 유일하게 공쿠르 상을 두 번이나 탄 로맹 가리 역시 대학시절 라탱 지구에서 자취했습니다. 라탱 지구, 프랑스어로는 카르티에 라탱, 영어로는 라틴 쿼터인데요, 대학가를 뜻합니다. 실제로 이 지역에는 소르본느 대학이 자리하고 있고, 중세시대 때 대학은 라틴어를 주로 사용했기 때문에 이렇게 불리게 된 것입니다. 라탱 지구는 문인이라면 꼭 머물러야 했던 곳이었고, 영문학을 사랑하는 분들이라면 꼭 한 번 가봐야 하는 곳입니다.

헤밍웨이는 '토론토 스타' 신문사의 파리 특파원으로서 첫 번째 부인인 엘리자베스 해들리와 이곳에 오게 됩니다. 그는 카디날 르무안 74번지 4층에서 신혼생활을 시작합니다. 난방도 안 되고 화장실도 공동으로 써야 하는 이곳에서 특파원 일과 글 쓰는 일을 병행하지요.《파리는 날마다 축제》에는 당시의 생활이 잘 기록돼 있습니다. 이 책에서 그는 자신을 경제적으로 풍족하지는 않지만 작가의 꿈을 키우는 특파원으로 회상하지요.

헤밍웨이가 파리에서 살았던 첫 번째 집

준비된 작가

하지만 이곳에 오기 전에 이미 그는 엄청난 경험을 갖춘 '준비된 작가'가 아니었나 싶습니다. 예술가라면 누구나 그렇듯이 헤밍웨이도 독특한 성장과정을 거쳤습니다. 어린 시절을 힘들게 보내지 않으면 예술가가 될 수 없는 걸까요. 대부분의 예술가들은 불행한 어린 시절을 보냈습니다. 그리고 당시에는 잘생기지 않으면 작가가 될 수 없었던 건지(?) 헤밍웨이도 정말 수려한 외모를 가지고 있습니다. 리즈 시절엔 거의 레오나르도 디카프리오와 톰 크루즈의 리즈 시절을 반반 섞어놓은 모습입니다.

헤밍웨이는 미국 일리노이주 오크파크에서 태어나 어린 시절을 보냈습니다. 이곳은 미국 중산층 청교도 문화의 표본이라고 할 수 있는 곳으로, 헤밍웨이의 아버지도 완벽한 청교도 성향을 가지고 있었습니다. 헤밍웨이는 어릴 적에 적극적이고 야생적인 취향을 가진 아버지와 사냥과 낚시를 즐겼습니다. 그리고 그런 활동적인 취향을 평생 간직했지요. 헤밍웨이의 아버지는 부드러운 성정을 지니긴 했지만, 감정기복이 심하고 정서적으로 불

젊은 시절의 헤밍웨이

안했습니다. 그래서 아버지는 강인한 어머니에게 의지를 많이 했습니다. 성악가였던 어머니 그레이스 홀은 음악 레슨을 하면서 의사인 아버지보다도 많은 돈을 벌었는데요, 1800년대 말, 남성이 경제적으로 큰 역할을 하던 그 당시를 생각하면 매우 이례적인 경우입니다.

헤밍웨이의 아버지와 어머니는 마찰이 잦았습니다. 어머니 홀은 아이를 키우는 것을 희생이라고 느끼는 데다가 집에서 오랜 시간을 보내는 것을 즐거워하지 않았습니다. 집안일은 끊임없이 이어지고 허리만 아플 뿐이니, 주부로서의 삶보단 화려하게 주목받는 오페라 여가수의 삶을 살고 싶어 했죠. 예술가적 창작 욕심이 다분했던 그녀는 그 기질을 헤밍웨이에게 물려주게 됩니다.

반면에 아버지는 가사에 흥미가 없는 아내를 대신해 요리를 하곤 했습니다. 밖에서 일을 하면서도 집에 전화해, 오븐 속 파이를 꺼낼 시간이 됐다는 연락을 아이들에게 했다고 해요. 헤밍웨이는 아버지로부터 주변 사람을 세심하게 챙기고 사랑하는 성정을 물려받습니다.

그의 어머니는 아들 헤밍웨이에게도 딸 마셀린처럼 레이스 옷을 입히는 등 그 당시만 해도 독특한 취미를 가지고 있었는데요, 그게 마음에 들지 않았던 헤밍웨이는 평생토록 마초 성향을 고집하는 남자가 됩니다. 그 덕분에 그는 (지금 시각에서는 매력적이지 않지만) 파파 헤밍웨이라는 별명을 갖게 되지요.

집에서 장남이었던 헤밍웨이는 유아 시절부터 '작가의 싹'을 보입니다. 주변의 모든 것에 이름을 붙이는 취미를 갖고 있었지요. 할아버지는 아빠 곰, 할머니는 엄마 곰, 유모는 릴리 곰 등등. 할아버지는 큰 손주의 상상력을 보고 저 녀석이 분명 유명해질 거라는 예언을 하기도 했습니다. 그리고 어찌 보면 무시무시한 단서를 달기도 했는데요, 상상력을 좋은 쪽으로 쓰면 훌륭한 작가가 되겠지만, 나쁜 쪽으로 쓰면 감옥에 갈 것이라고 했습니다. 그의 상상력 에너지는 우리가 알듯이 좋은 쪽으로 흘러갔으니 참 다행입니다.

부모님과의 불화

전 세계 누구나 이름만 들으면 바로 알 만한 위대한 예술가들 중에는 부모와 사이가 좋은 사람을 거의 찾아보기 힘들 정도인데요, 헤밍웨이도 예외가 아니었습니다. 그는 어머니 장례식에도 안 갔다고 하니 그중에서도 아주 지독한 케이스이지요.

헤밍웨이는 아버지가 자살로 생을 마감했을 때 그것을 전부 어머니 탓이라 여기고 어머니를 평생 용서하지 않았습니다. 하지만 아버지는 그 이전에도 자살 충동을 많이 느꼈고, 자살할 경우 가족들이 생명보험금을 타지 못할 것을 우려해 그 대비책을 아내에게 일러두기도 했습니다. 즉, 아버지의 죽음은 누구 탓이라기보다 자신

의 선택인 것처럼 보입니다.

헤밍웨이는 어머니가 아버지를 파괴했고, 아버지는 당하고만 있었다고 생각했습니다. 그리고 그런 아버지를 비겁하다고 보았지요. 그래서 자신은 아버지와 달리 끝까지 살아야겠다고 의지를 다지게 됩니다. 그러나 나중에는 헤밍웨이 본인도 자살로 생을 마감했으니 참 아이러니한 일이지요.

사실 헤밍웨이 집안은, 아버지부터 헤밍웨이의 손녀 마고 헤밍웨이까지, 사촌을 포함해 여덟 명에 달하는 사람이 자살로 생을 마감했습니다. 이것을 보면 자살이 이 집안의 유전병처럼 보이기도 합니다. 물론 아버지가 자살하게 된 배경에는 어머니의 동성애 사건도 있었는데요, 어머니 홀은 루스 아놀드라는 여자아이에게 피아노를 가르치면서 딸 같은 그 아이와 사랑에 빠집니다. 헤밍웨이는 자신과 나이 차이도 얼마 나지 않는 아이와 어머니가 사랑에 빠진 것에 큰 충격을 받지요.

하지만 홀은 고집이 센 사람이어서 이런 일로 아랑곳하지 않았고, 이 사랑(?)을 지키려 노력하는 바람에 자식들과도 사이가 틀어지게 됩니다.

그렇다면 헤밍웨이와 아버지의 사이가 좋았느냐 하면 그것도 아닙니다. 아버지는 헤밍웨이의 앞길을 응원해준 적도 없고, 헤밍웨이가 프랑스에서 《우리 시대에》라는 책을 출간했을 때, "그런 잔인한 내용을 왜 쓰느냐, 즐겁고 고상한 소설을 쓸 수 없느냐"라고 말

할 정도로 달갑지 않아 했습니다. 심지어 아들이 책을 보내자 되돌려 보냈다고 알려져 있지요. 아들로서 이 일은 상처가 되었을 거예요. 헤밍웨이의 소설은 현실을 생생하게 전달했기 때문에 내용이 잔인했고 욕도 적나라했습니다. 보수적인 그의 고향 오크파크에서 환영할 만한 내용은 아니었지요. 하지만 헤밍웨이는 나이가 들면서 아버지에게 연민에 가까운 감정을 느끼게 되고 많은 부분을 이해하게 됩니다. 아버지에 대해서는 격하게 나쁜 감정을 가지지 않았던 반면 어머니에 대해서는 증오에 가까운 감정을 가졌습니다. 이런 걸 보면 자식이 부모에 대해 갖는 감정은 누굴 더 이해하고 용서했느냐의 차이인 것 같네요.

대학을 거부하다

어릴 때부터 작가가 되고자 했던 헤밍웨이는 대학에 가지 않았습니다. 아버지는 당연히 그가 대학에 진학하길 원했지만 헤밍웨이는 거부합니다. '대학에서 글 망치는 법이나 안 가르쳐주면 다행이지!'라고 소리쳤죠. 헤밍웨이는 나중에 글을 배우겠다고 자신을 찾아온 젊은 청년을 키 웨스트와 아바나에서 1년간 데리고 있었는데, 그는 아놀드 새뮤얼슨이라는 그 청년에게 이렇게 말합니다. "대학교수들이 글을 잘 썼다면 (작가로 성공했겠지) 뭐 하러 대

학에서 글을 가르치고 있겠느냐." 이 말도 어찌 보면 맞는 것 같지만 노벨문학상을 탄 작가 중에는 대학교수도 많으니, 꼭 맞는 말이라고는 할 수 없네요. 게다가 헤밍웨이도 나중엔 대학에 안 간 걸 후회했지요. 훗날 어머니가 집 짓는 데 돈을 다 써버리지만 않았다면 자신이 대학에 갈 수 있었을 거라고 아쉬워했으니까요.

대학을 거부한 젊은 헤밍웨이는 소설가의 꿈을 안고, 작가들의 등용문이라 할 수 있는 신문사에 취직합니다. 캔자스시티의 기자로서 첫 발을 내딛게 되지요. 헤밍웨이는 캔자스시티에서 열정적으로 일하며 사실에 기반한 간결한 글쓰기를 배웁니다. 나중에 헤밍웨이는 자신이 글에 대해 알아야 할 것은 이 신문사에서 다 익혔다고 할 만큼 이곳을 사랑했습니다.

헤밍웨이의 야망은 '20세기 최고의 혁신적인 문체를 만드는 것'이었고 그 꿈을 결국 이루었지요. 모든 군더더기를 빼고 주어와 동사만으로 간략히 표현하는 하드보일드 문체는 기자 생활에서 비롯된 것이고, 그 뒤 무명생활 내내 습작하며 완성해낸 문체입니다.

전쟁과 그의 작품세계관

헤밍웨이가 기자 생활을 하던 중에 1차 대전이 발발합니다. 아버지의 반대에도 불구하고 진정한 남자가 되고 싶었던 헤

밍웨이는 자원 입대하려 합니다. 하지만 선천적으로 시력이 좋지 않았기 때문에 군대에 갈 수 있을지 자신 없어 했지요. 그러던 어느 날 헤밍웨이는 캔자스시티에서 테드라는 한 청년을 만납니다. 그는 불의의 사고로 눈을 잃고 인공 안구로 구급차 운전을 한 경험이 있었죠. 그를 만난 헤밍웨이는 자신의 결심을 굳히게 됩니다.

헤밍웨이는 운전병으로 이탈리아 북부에 파병되고, 도착한 지 얼마 안 되어 포살타에서 부상을 당합니다. 그가 타고 있던 차 옆에서 폭탄이 터지면서 다리에 200개가 넘는 폭탄 파편이 박히게 되지요. 그는 이탈리아에서 첫 번째로 부상당한 미국인이 됩니다. 공교롭게도 그 날은 헤밍웨이 열아홉 살 생일 불과 며칠 전이었어요. 헤밍웨이는 이때의 부상 경험을 죽었다 살아난 것으로 이야기했습니다.

그로부터 3년 후, 그는 첫 번째 아내와 다시 포살타에 가게 됩니다. 불과 몇 년만에 전쟁의 흔적이 완전히 사라진 풍경에 큰 충격을 받지요. 3년만 지나도 예전 모습을 찾을 수 없는데, 무려 100년이 지난 지금까지 포살타에는 헤밍웨이의 사진이 걸려 있으니, 무엇이든 불멸의 존재로 만들어버리는 문학의 힘이란 정말 대단합니다.

전쟁은 헤밍웨이의 작품세계뿐만 아니라 인생 전체에 영향을 미칩니다. 헤밍웨이는 시체들의 널브러진 모습을 보면서 대의라는 명분에 한 사람, 한 사람의 목숨이 허무하게 희생된다는 사실에 큰 충격을 받습니다. 삶이 덧없다고 느끼게 되지요. 청교도적 사고방식이 지배적이던 오크파크에서 자라난 헤밍웨이는 종교에도 회의

를 갖게 됩니다. 아무리 독실한 신자라고 해도 총알을 피해갈 수 없다는 것을 알게 되니까요.

《무기여 잘 있거라》에서 주인공 프레데릭 헨리는 연인 캐서린 바클리가 출산 후 죽어갈 때 신에게 기도를 합니다. 그녀를 살려주면 무엇이든 하겠다고요. 하지만 바클리는 죽고 맙니다. 이렇게 소설 곳곳에서 헤밍웨이의 종교관을 볼 수 있지요.

첫사랑 아그네스

포살타에서 부상을 입었을 때 헤밍웨이는 병원에서 첫사랑을 만납니다. 아그네스 폰 쿠로브스키. 그 당시 헤밍웨이는 고작 열아홉 살이었고 그녀는 일곱 살 연상이었습니다. 그의 인생에서 가장 큰 전환점이 바로 그녀였다는 사실에는 연구가들의 이견이 없는 듯합니다. 그녀와 지낸 날들은 헤밍웨이의 마음속에 영원히 남게 됩니다. 그녀에 대한 기록들을 보면 그녀 역시 헤밍웨이처럼 모험을 즐기는 성격이었던 듯합니다. 원래는 도서관 사서였지만 따분하다는 이유로 간호사를 지망해 세계대전의 격전지에 갔으니까요.

이 둘은 전부 매력 덩어리들이었습니다. 아그네스는 병동에서 군인들의 인기를 독차지했었고, 헤밍웨이 역시 당시 병동에서 최연소

환자로서 남자든 여자든 가리지 않고 모두의 호감을 샀습니다. 헤밍웨이의 넘치는 매력은 사실 그의 일생 내내 이어지는데, 외모나 체격도 당연히 호감도를 상승시켰지만, 그를 가장 돋보이게 한 것은 그의 자유로운 영혼이었습니다. 아무것에도 얽매이지 않는 사람은 얼마나 매혹적인가요. 자신만의 삶을 당당히 살아가는 그의 모습에 수많은 여인들이 반하곤 했습니다.

무기여 잘 있거라

혜밍웨이는 평생에 걸쳐 위험한 순간을 즐기는 모습을 보이는데 이런 호기심은 헤밍웨이가 전쟁터를 누비고, 투우를 사랑하고, 사냥을 좋아하고, 그의 작품의 중요한 근원이었던 뮤즈가 되어준 여성들을 만나는 데도 큰 영향을 미칩니다. 결국 그가 작가가 되는 데 큰 토대가 되었죠.

사실 세상을 바꾼 사람들은 '호기심'을 공통적으로 가지고 있습니다. 역사를 바꾸는 것은 지능, 재능, 스펙이 아니라 바로 '호기심'이죠. 이 호기심 넘치는 커플 아그네스와 헤밍웨이는 결혼을 약속합니다. 하지만 부상당한 헤밍웨이가 미국으로 돌아오자마자, 그녀는 놀랍게도 곧 다른 남자와 결혼한다는 편지를 그에게 보냅니다. (하지만 편지에 언급한 그 남자와 결혼하지 않지요.)

헤밍웨이는 '글쓰기는 곧 치유다'라는 말을 했는데, 그의 작품 중 전 세계적인 베스트셀러가 된 《무기여 잘 있거라》는 그의 전쟁 경험담에 더불어 아그네스와의 추억을 소재로 쓴 글이라는 연구가 많습니다. 이 소설은 헤밍웨이 본인의 트라우마를 글쓰기로 치유한 작품이지요.

헤밍웨이를 전무후무한 세계적인 작가로 발돋움시켜준 역작 《무기여 잘 있거라》는 파리에서 집필되기 시작해 미국 곳곳에서 쓰였습니다. 이 소설은 헤밍웨이의 경험담처럼 전쟁 속에서 꽃핀 사랑과 그 허무함을 이야기하고 있지요.

주인공인 이탈리아 전선의 미국인 프레데릭 헨리는 전쟁 속에서 삶의 의미를 팽개치고 쾌락을 즐기는 장교입니다. 그는 간호사 캐서린 바클리와 사랑에 빠지면서 삶에 눈을 뜹니다. 프레데릭은 순종적인 그녀와 스위스에서 로맨틱하고 아름다운 생활을 하지만, 바클리는 제왕절개 출산 중 사망합니다. 프레데릭이 병원에서 나와 비오는 거리를 걸으면서 페이드 아웃되듯 작품이 끝나는 것이 이 소설의 백미인데요, 헤밍웨이는 이 작품의 마지막 장면을 실제로 수십 번 고쳐 썼다고 합니다. 바클리는 아그네스를 모티브로 한 캐릭터입니다. 아그네스는 이 사실을 너무나 싫어했다고 알려져 있지만요. 물론 바클리의 고분고분한 성격은 어쩌면 첫 부인인 해들리와 더 닮았으니, 당당한 신여성이었던 아그네스는 기분이 나빴을 수 있겠네요.

미국 일리노이 시골의 부모님 집에 있다가 아그네스에게 충격적인 편지를 받은 헤밍웨이는 크게 괴로워합니다. 후에 그의 전기를 쓴 스콧 도날드슨은, 헤밍웨이에게 이때 상처는 박격포보다도 고통스러웠다고 표현합니다. 첫사랑은 모든 예술가에게 가장 중요하고 가장 큰 영향을 미치는 존재니까요.

헤밍웨이의 반항 시대

이때 일리노이에서 백수로 지내던 헤밍웨이에게 어머니가 보낸 편지를 보면, 그는 실연 후 망나니처럼 굴며 꽤나 말썽을 부렸던 모양입니다. 제가 그 편지를 보고 놀랐던 이유는 어머니의 문학적 재능을 그가 물려받은 게 아닐까 싶을 정도로 어머니의 글솜씨가 엄청났기 때문이에요. 그 편지를 여기에 옮겨볼게요. 두 페이지가 넘는 장문의 편지를 요약해서 보여드립니다.

내 사랑하는 아들 어니스트야,

열여덟 살 되던 해, 넌 더 이상 부모로부터 지도가 필요치 않다고 선언을 했고 나 역시 3년간 침묵을 지키려고 했다. 하지만 스물한 살이 된 지금, 슬프게도 조언이 필요해 보이는구나.

엄마의 사랑은 은행처럼 여겨진단다. 아이가 태어나면 돈이 넘쳐나는

커다란 계좌를 주지. 엄마는 처음 5년간은 아이를 돌봐주고 옷 입히고 목욕시키고 먹이고 놀아주면서 통장의 돈이 빠져나간단다. 그땐 언젠간 아들이 갚겠지 확신하며 버티지. 그 뒤 십몇 년 동안 자녀의 사춘기 말썽과 교육지도를 겪으며 통장 잔고는 거의 바닥을 드러낸단다.

하지만 이제 너는 사춘기도 지났고 남자가 되었잖니. 엄마와는 하나도 통하는 게 없고 바닥난 통장에, 이젠 엄마에 대한 관심과 같은 예치금이 필요하다. 꽃이나 과일, 사탕, 예쁜 옷, 또는 키스, 허그와 함께 따뜻한 말 같은 저축이 필요한데 내 아들에게는 거의 받지 못했구나.

내 아들 어니스트. 이제 정신을 차려야 되지 않겠니? 게으른 행동이나 돈을 펑펑 쓰는 습관, 잘생긴 얼굴로 소녀들을 속이는 행동, 하느님과 예수님에 대한 의무를 지키지 않는 것도 이제 그만 멈추어라. 남자다운 남자가 되지 않는다면 너에겐 파산 외에는 아무것도 없다. 넌 이미 마이너스 통장이야.

너가 엄마에게 모욕적인 말을 그만둘 때까지 돌아오지 말거라. 너가 삶의 목적을 바꿀 때 엄마는 너를 기다리며 환영해줄 생각이다.

(《Hemingway》, Kenneth. S. Lynn, Harvard University Press, 117p, 한국어판 없음)

이 편지를 보면 그의 반항이 심각했던 걸 알 수 있어요. 어머니는 헤밍웨이에게 모욕감을 줄 거면 다시는 집에 돌아오지 말라고 남겼는데, 이 말 때문이었을까요. 헤밍웨이는 일생 동안 다시는 집에 가지 않았습니다. 자신의 아이들에게도 할머니를 못 만나게 했지

요. 그는 결국 어머니 장례식에도 가지 않았습니다.

헤밍웨이의 첫 결혼

그는 미국에서 곧 여덟 살 연상의 엘리자베스 해들리와 결혼을 합니다. 세인트루이스에 살고 있던 해들리는 아버지의 자살 후, 어머니까지 병으로 돌아가시자 삶의 의욕을 잃습니다. 그 후 친구로부터 초대를 받아 간 시카고에서 헤밍웨이를 만나게 되지요. 둘은 편지를 주고받으면서 인연을 이어갑니다. 해들리는 헤밍웨이가 자신을 만나러 와주길 바라지만, 헤밍웨이는 세인트루이스에 갈 기찻값도 없는 형편이었죠. 이런 대작가도 젊은 시절엔 연인을 만나러 갈 기찻값조차 없었다니 갑자기 막 위안이 몰려오네요.

많은 연구가들은 이 결혼이 첫사랑의 실패에 대한 보상심리였다고 이야기합니다. 그녀가 아그네스와 비슷한 또래의 여자이기도 하고, 아그네스와 결혼해 유럽에서 살려던 꿈을 해들리와 이루게 되었으니까요. 이때 생활비를 해들리가 지원했다는 것은 함정이에요.

1921년 12월 8일, '토론토 스타' 신문사의 특파원으로 파리에 오게 된 헤밍웨이. 그는 여기서 작가로서의 삶이 다시 시작된다고 할 만큼 터닝포인트를 만나게 됩니다. 자, 그럼 카디날 르무안 74번지에서 그 뒤에 어떤 일들이 생겼을까요.

(Place) 카디날 르무안 71번지_71 Rue du Cardinal Lemoine, 75006 Paris, France

헤밍웨이의 첫 번째 집 74번지 근처 71번지에는 최고의 영미문학이라고 평가받는 《율리시스》를 써낸 조이스가 살던 아파트가 있다. 조이스는 놀랍게도 파리에서 20년을 살았는데, 이 아파트에서 《율리시스》를 탈고하고, 셰익스피어 앤드 컴퍼니의 실비아 비치의 헌신적인 도움을 받아 1922년 책을 출판한다.

(Place) 콩트레스카르프 광장 Place de La Contrescarpe_Place de La Contrescarpe, 75006 Paris, France

헤밍웨이의 작업실과 집이 있던 근처의 광장. 지금 모습은 그때와 사뭇 다르다. 이 광장의 다른 방향 골목에는 로맹 가리가 대학시절 머물렀던 집이 있다. 문인들은 라탱 지구를 언제나 사랑했다.

문학계의 스타일리스트

프랑스 파리 뤽상부르 공원
Le Jardin du Luxembourg, 75006 Paris, France

헤밍웨이의 집필 스타일

작가들은 의외로 아주 규칙적인 생활을 영위합니다. 이건 제가 알고 나서 깜짝 놀랐던 사실이에요. 왠지 영감이 떠오를 때만 반짝 일하고 나머지는 술을 퍼마실 것 같은데 그렇지 않아요. 많은 작가들이 계획적이고 칼 같은 생활을 했던 것을 알 수 있는데요, 대부분이 새벽에 일어나고 하루에 일할 분량을 딱 정해서 일을 합니다.

카디날 르무안 74번지에 살고 있던 무명의 신문기자 헤밍웨이 역시 새벽 여섯 시에 일어나 연필 깎는 것으로 하루 일과를 시작했습니다. 그는 특이하게 서서 글을 쓴 것으로도 유명하지요. 매일매일 하루에 500개의 단어를 채우는 의무를 스스로에게 부과한 점도 재미있습니다.

헤밍웨이의 수입이 거의 없었기 때문에 이 부부는 부인 해들리의 신탁연금으로 생활합니다. 둘이서 살고 있는 집이 너무나 비좁고 밤만 되면 주정뱅이들의 소리와 악취가 진동했기 때문에, 충분히 우울했을 법도 한데, 해들리는 행복하고 꿋꿋하게 살아갑니다. 그녀는 헤밍웨이가 작가가 되는 것을 응원해주기로 마음먹고 동반자이자 지지자의 역할을 훌륭히 해냅니다. 그 응원에 힘입어 자존감이 올라간 헤밍웨이는 라탱 지구에서 제일 좋은 곳에 살고 있다고 친구들에게 자랑을 하죠.

자신만의 전쟁터인 책상에 앉아, 자나 깨나 엉덩이를 오래 붙이고 있는 것이 작가의 본분이라고 말하는 분들도 있지만, 많은 작가들이 실은 하루에 아주 짧은 시간만 작업합니다. 네 시간에서 여섯 시간 정도만 글을 쓰고 나머지는 놀면서(?) 보내는 작가들이 아주 많지요. 헤밍웨이 역시 오전에만 집중해서 글을 쓰고 오후에는 다른 일을 하면서 보냈는데 그 이유가 뭐였을까요? 헤밍웨이나 무라카미 하루키는 둘 다 글 쓰는 것을 우물 파는 것에 비유했습니다. 헤밍웨이의 〈파리 리뷰〉 인터뷰를 보면 그걸 특별히 '주스'라고 표현했는데요. 새벽에 일어나면 영감의 우물(주스)이 만들어져 있는데, 오전 내내 글을 쓰면서 그 우물(주스)을 길어서 쓰다가, 오후가 되면 우물이 완전히 마르기 전에 그 우물을 덮습니다. 그리고 글에 대해서는 깡그리 잊고 하루를 보냅니다.

다음 날 아침이 되면 다시 그 우물이 촉촉하게 채워져 있다고 합니다. 매일매일 이렇게 반복하는 거죠. 다음 날 쓸 내용이 머리에 떠오를 때쯤 그날의 작업을 마쳐야 해요. 그리고 그 다음 날엔 어제 떠올린 내용에 이어서 써나가는 겁니다. 괜히 오랜 시간 글을 써서 내일 쓸 내용까지 다 써버리면 안 되니까요.

반면 저는 하루에 열두 시간씩 글을 쓰고 있는데, 갑자기 허무함이 밀려오네요.

헤밍웨이의 빙산 문체

헤밍웨이는 오전에 열심히 글을 쓰고 오후에는 주로 산책을 하며 보냈습니다. 산책, 제가 이 책 전체를 통틀어 강조하게 될 키워드 중 하나예요.

수많은 예술가들이 산책을 하면서 영감을 얻는다고 합니다. 작품을 창조하는 데 가장 중요한 요소가 바로 산책이라고 하는데요, 헤밍웨이 역시 매일 반복하는 산책 코스가 있었습니다. 그곳이 바로 뤽상부르 공원이지요. 관광객들은 아무래도 루브르 근처의 튈르리 공원을 많이 가는데, 저는 뤽상부르 공원을 추천하고 싶어요. 정말 깔끔하게 조경되어 있는 아름답고 평온한 파리지엔들의 공원이지요.

헤밍웨이의 뤽상부르 산책이 그의 문학 인생에서 중요한 이유가 있어요. 그 이유와 함께 헤밍웨이의 '문체'에 대해 잠깐 말씀드릴게요.

헤밍웨이가 노벨문학상을 수상한 결정적인 이유는 문체에 있

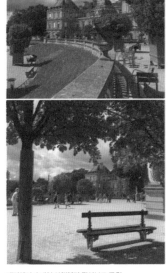

헤밍웨이가 매일 산책했던 뤽상부르 공원

는데, 하드보일드라고 일컬어지는 이 문체는 기자 출신답게 주어와 동사의 단순서술형 문장으로 이루어져 있습니다. 조금 더 설명하자면, 하드보일드 문체란 단어의 뜻처럼 삶은 계란같이 딱딱한 문체를 말합니다. 형용사나 부사를 사용하지 않고 불필요한 표현을 전부 없애 단순한 문장을 만드는 거지요.

헤밍웨이는 무명시절에 스스로를 다독이면서 '진실된 한 문장'에 천착해 본인의 스타일을 만들어나갔습니다. 여기서 말하는 'One True Sentence'라는 것은 자기가 본 것을 토대로 진짜보다 더 진짜같이 독자가 느끼도록 만드는 문장을 말합니다. 이 한 문장을 위해 그의 파리 시절을 다 바쳤다고 해도 과언이 아니죠. 그래서 파리에 가면 심지어 'One True Sentence'라는 이름의 관광 상품도 있습니다. 그 당시 문학의 자취를 함께 거니는 여행 상품이에요.

여기에 더해 놀라운 것은 헤밍웨이의 빙산 이론 글쓰기(Iceberg theory writing)입니다. 이 글쓰기 방식은 말 그대로 작가가 빙산의 일각만 보여주고 나머지 물에 잠긴 빙산은 독자가 캐치하는 혁신적인 스타일입니다. 드러난 것보다 드러나지 않은 빙산의 아래 부분이 더 중요한 것이죠.

예를 들어 노인과 바다의 첫 문장을 볼까요.

그는 멕시코 만류에서 조그만 돛단배로 혼자 고기잡이를 하는 노인이었다. 팔십사 일 동안 그는 바다에 나가서 고기를 한 마리도 못 잡았

다. (《노인과 바다》, 어니스트 헤밍웨이 지음, 이인규 옮김, 문학동네, 9p)

이 문장은 마치 작가가 팩트만 무성의하게 던진 것처럼 보입니다. 이 노인이 세 달이 다 되어가도록 물고기를 한 마리도 낚지 못했기 때문에 좌절했고 의기소침하고 열 받았고…. 이런 말은 한마디도 없어요. 친절한 설명이 없지만 그럼에도 불구하고 독자는 알 수 있지요. 이 노인의 감정이 어떠할지 말이에요.

굳이 말하지 않아도 될 것은 다 없애고 독자에게 맡기는 것이 바로 빙산 이론 글쓰기입니다. 헤밍웨이의 친구 매클리시는 '이 문체를 쓰면 단어 하나로 열 마디 말을 하는 효과가 있다'고 했지요. 앞으로 헤밍웨이의 작품을 읽을 때 이 이론을 염두에 두고 읽는다면, 그의 위대함을 더 잘 느낄 수 있을 거예요.

레전드의 탄생

헤밍웨이 작품의 핵심인 이 문체를 그는 어디에서 어떻게 구상하게 되었을까요. 헤밍웨이는 당시 뤽상부르 궁전에 걸려 있는 폴 세잔의 작품을 아주 인상 깊게 봤습니다. (그땐 오르세 뮤지엄이 아닌 뤽상부르 궁전에 인상파 그림들이 있었지요.) 그는 자신의 문체를 만드는 데 혁혁한 영향을 미친 것이 바로 세잔이라고《파리는 날

마다 축제》에서 밝혔습니다. 세잔은 현대 미술의 아버지라고도 일컬어지고, 피카소 역시 자신의 스승은 세잔이라고 표현했을 만큼 미술사에서 세잔의 존재감은 우월합니다.

그렇다면 세잔의 회화를 보고 그것을 어떻게 문체로 발전시키게 되었을까요. 사실 헤밍웨이는 이에 대해 자세한 설명을 하지는 않았기에 추측을 해볼 뿐입니다.

헤밍웨이는 평범한 사물, 평범하게 보이는 현상 너머의 것을 추구했다고 이야기합니다. 헤밍웨이는 단순한 문장을 쓰면서도 그 문장 내에서 차원을 가지고자 했습니다. 문장은 단순한데 그 안에서 다차원을 지닌다…, 이 어려운 걸 헤밍웨이가 해냅니다. 위에 설명 한《노인과 바다》의 첫 문장도 바로 다차원을 지니는 문장의 한 예가 되겠지요.

세잔은 그때까지 회화사에서 중시되던 원근법을 무시하고 시점을 이동하면서 대상 그 자체를 강조하는 회화 기법을 썼습니다. 그의 정물화를 보면 분명 시점상으로 더 멀리 있는 것이 작게 보여야 맞는데 그런 것이 무시되어 있지요. 그리고 이 화법은 대상 주변의 여러 요인들을 자연스럽게 생략합니다. 여기서 헤밍웨이는 아이디어를 얻어, 그저 단어를 나열하는 것이 아니라 강조할 단어만을 엄선해 빙산 문체를 만들어냅니다.

또한 헤밍웨이는 종종 자신이 창조한 것을 독자가 진짜보다 더 진짜같이 느끼길 원한다고 말했습니다. 그는 자신의 '진짜 경험'을

바탕으로 소설을 썼고, 거기에 더해 세잔처럼 많은 것들을 생략했습니다. 대신 필요한 부분에만 집중하고 감정을 응축하면서 그의 문체를 완성해갔지요.

　문학청년 헤밍웨이에게 당시 중요했던 화두는 바로 문체였습니다. 여러분도 파리에 간다면 뤽상부르 공원을 산책하면서 인생의 풀리지 않는 질문을 골몰히 생각해보는 건 어떨까요?

　이렇게 매일매일 자신의 글쓰기에 치열하게 매달리던 헤밍웨이는 오전엔 글을 쓰고 오후엔 뤽상부르를 산책한 다음, 많은 분들이 알고 계시는 서점 셰익스피어 앤드 컴퍼니에 자주 들렀습니다. 그럼 셰익스피어 앤드 컴퍼니로 가볼까요?

Book 《노인과 바다》

절정에 다다른 헤밍웨이의 문체미와 함께 숭고한 주제로 그가 노벨문학상을 타는 데 기여한 최고의 작품. 윌리엄 포크너는 '시간이 지나면 동시대 작가가 쓴 작품 중에서 가장 훌륭한 작품으로 인정받게 될 것이다'라고 말했는데 그대로 이루어진 소설이다. '사람은 파멸할지언정 패배하지 않는다'는 메시지로 어느 시대에나 통용되는 인간의 정신을 그려내면서 이 작품은 영원한 클래식이 되었다.

《노인과 바다》 초판본

그들만의 문학 살롱

프랑스 파리 셰익스피어 앤드 컴퍼니
Shakespeare and Company, 12 Rue de Odeon, 75006 Paris, France

가난한 작가의 아지트

이곳은 1920년대 '잃어버린 세대'들의 문학 살롱이에요. 레프트 뱅크의 아지트!

프랑스는 강을 중심으로 레프트 뱅크와 라이트 뱅크로 나뉩니다. 세느강의 레프트 뱅크에는 생제르맹과 몽파르나스, 그리고 라이트 뱅크에는 루브르 박물관 지역이 있어요. 와인으로 유명한 보르도에는, 도르도뉴강을 중심으로 라이트 뱅크에는 생테밀리옹, 레프트 뱅크에는 메독 지역이 있습니다. 우리가 서울을 강남·강북이라고 나누는 것과 비슷하고 재미있는 문화이지요.

레프트 뱅크 중 가장 유명한 곳이 바로 생제르맹이에요. 헤밍웨이, 에즈라 파운드, 거트루드 스타인, 피츠제럴드, 그리고 개성 강한 조이스까지 이곳을 거쳐갔습니다.

헤밍웨이는 그 당시 무명의 가난한 특파원이었기 때문에 돈이 충분하지 않았습니다. 뤽상부르 공원에서 비둘기를 잡아먹었다는 소문까지 있으니까요. 하지만 일리노이 오크파크의 의사 집안에서 나름 풍족하게 살았던 그가, 파리에 와서 가난했던 생활을 마치 무용담처럼 부풀린 것은 아닌지 생각해봅니다.

작가가 되려면 가장 중요한 것이 바로 다독이에요. 많이 써보는 것이 중요한 게 아니라 많이 읽는 것이 중요합니다. 책을 많이 읽지 않고도 작가가 될 수는 있지만 훌륭한 작가가 되는 것은 어렵겠지

요. 헤밍웨이가 훌륭한 작가가 될 수 있었던 것은 바로 여기 셰익스피어 앤드 컴퍼니에서 공짜로 책을 많이 읽을 수 있었기 때문인데, 그건 바로 이 서점의 착한 주인 실비아 비치 덕분이었습니다.

헤밍웨이는 그런 고마움을《파리는 날마다 축제》라는 책에서 가감 없이 표현하고 있습니다. 책을 사기는커녕 책 빌릴 보증금도 없어 기죽어 있던 때에, 실비아 비치가 넉넉한 마음으로 그에게 책을 빌려주었던 것이 마치 보물을 선물 받은 것 같았다고 회상하지요. 그래서 안톤 체호프나 레프 톨스토이 같은 작품도 맘껏 읽을 수 있었다고 말합니다.

나중에 헤밍웨이는 아들 범비를 낳은 후 토론토 스타에 사표를 내기 위해 미국에 다녀옵니다. 그렇게 전업 작가가 된 후엔 수입이 없어서 힘든 시절을 보냈지요. 헤밍웨이는 우편물이나 자신에게 오는 소식을 셰익스피어 앤드 컴퍼니를 통해 받았는데요, 출판사에 보낸 원고가 모조리 반송되고, 아주 싼 원고료의 잡지용 청탁만 들어와서 실망할 때마다 실비아 비치에게 마음 깊은 위로를 받았습니다.

"페이지당 30프랑. 다섯 페이지짜리 글을 〈트랜스애틀랜틱 리뷰〉에서 석 달마다 싣는다는데, 3개월 수입이 고작 150프랑, 1년에 600프랑이군요."
"하지만 헤밍웨이 씨, 지금의 수입 액수에 대해 너무 연연하진 마세

요. 중요한 건 선생님께서 글을 쓸 수 있다는 사실이잖아요."

"알고 있습니다. 하지만, 제가 단편을 써도 사는 사람이 없을 거예요. 특파원 일을 그만두니까 벌이가 없어요."

"언젠가는 팔릴 거예요. 두고 보세요. 조금 전에도 한 편에 대한 원고료를 받았잖아요."

"미안해요, 실비아. 쓸데없이 넋두리를 늘어놓았군요. 용서해주세요."

"용서할 게 뭐 있어요? 언제든 와서 하소연하세요. 다른 작가들도 모두 선생님처럼 하소연한다는 걸 모르셨나요? 선생님도 아무 걱정 하지 마시고 식사도 거르지 마세요."

"그럴게요."

"그럼, 어서 댁으로 가셔서 점심부터 드세요."(《파리는 날마다 축제》, 어니스트 헤밍웨이 지음, 주순애 옮김, 이숲, 81p)

실비아 비치, 정말 마음이 따뜻한 사람이지요?

어린 아들 범비(헤밍웨이와 첫 번째 부인 해들리 사이에서 태어난 아들)도 실비아 비치의 이름이 예쁘다면서 은빛 해변 아줌마라고 말한 적이 있습니다. 어린 범비가 실비아를 실버로 알아듣고 그런 얘길 한 건데 너무 귀여운 발상이지요.

《율리시스》로 역사에 발자국을 남긴 서점

셰익스피어 앤드 컴퍼니가 역사적인 서점이 된 것은 바로 《율리시스》를 편찬해냈기 때문이에요. 아시다시피 이 책은 많은 논란을 일으킨 금서였습니다. 고전은 다 금서인 걸 보면 하지 말라고 해야 기를 쓰고 하는 것이 바로 인간의 본성인가 봐요.

금서이긴 했지만 실비아 비치는 이 책이 문학사를 바꿀 책이 될 것임을 알아봤습니다. 그래서 조이스의 비서 역할을 자처하고, 사비를 털어 온갖 마음고생과 경제적인 고생 끝에 이 책을 펴내지요. 다행히 인쇄소 직원들이 영어를 읽지 못해 무사히 나올 수 있었습니다. 오로지 작가에 대한 존경심으로 어려움을 견디면서 책을 펴낸 것이죠. 조이스의 생일인 1922년 2월 2일에 세상에 나온 이 책은 전 세계 모든 작가들에게 셰익스피어 앤드 컴퍼니의 존재를 각인시키는 기회가 됩니다.

언제나 인기가 많은 셰익스피어 앤드 컴퍼니

이 위대한 작가의 자질을 꿰뚫어본 실비아 비치의 안목이 없었다면 이 책은 세상에 나올 수 없었을 겁니다. 그녀는 검열을 피해 몰래 다른 제목을 붙여서 팔다가

미국으로 그 책을 보냈는데, 그 뒤에 온 전보에는 한마디가 적혀 있었습니다. '전부 불태웠다.' 미국은 당시 자유로운 곳이었는데도 불구하고, 《율리시스》가 불태워질 만큼 심각한 금서로 지정된 걸 보면 이 책이 정말 핫하긴 핫했던 것 같아요.

2차 대전 때 파리가 나치의 점령을 받게 되면서 이 서점은 문을 닫습니다. 그 후에는 지금의 노트르담 성당 맞은편에서 실비아 비치가 아닌 조지 휘트먼이라는 사람이 이어서 운영하고 있지요.

이 서점에는 로스트제너레이션이라는 코너가 있어요. 로스트제너레이션 즉, 잃어버린 세대란 헤밍웨이나 피츠제럴드의 소설 등, 그 시절 1920년대의 문학을 일컫는 표현이에요. 이제 광고 카피와도 같이 착 붙는 이 표현을 만들어낸 스타인 여사를 만나러 가보겠습니다.

Book 《율리시스》

조이스가 무려 7년간 매달린 이 작품은 20세기 모더니즘 소설 중 가장 외설적인 문제작이었지만 그 후 최고의 소설이 되었다. 문학사에서 가장 위대한 작품 중 하나로 꼽히는 이 책은 실험적인 의식의 흐름 기법으로 엄청난 반향을 일으켰다. 이 소설 덕분에 지금도 아일랜드 더블린에서는 6월 16일마다 블룸스 데이 축제가 열린다.

시대를 앞서간 그녀

프랑스 파리 플레뤼스 27번지와 거트루드 스타인
27 Rue de Fleurus, 75006 Paris, France

벨 에포크의 예술 살롱

뤽상부르 공원과 셰익스피어 앤드 컴퍼니까지 들렀으니, 이제 그 시절 파리의 핫플레이스 플레뤼스 27번지로 가보겠습니다. 이 집의 주인은 그 시절의 걸크러시 스타인입니다.

스타인은 헤밍웨이의 멘토라고 할 수 있을 만큼 가까웠고 헤밍웨이의 문체와 작품은 스타인으로부터 강한 영향을 받았습니다. 게다가 나중에 스타인 여사는 헤밍웨이의 첫 아들 범비의 대모가 되어주기도 해요. 두 사람은 *끈끈한 인맥을* 맺게 되지요.

놀라운 것은 스타인이 헤밍웨이뿐만 아니라 과장을 보태 20세기 모든 예술가들의 멘토 역할을 했다는 점입니다. 그녀의 집은 이 당시 세계 모든 예술가들의 아지트였습니다. 이곳은 영미권 작가 헤밍웨이, 피츠제럴드, 파운드, 조이스, T.S 엘리어트뿐만 아니라 피카소, 프랑스 태생의 앙리 마티스, 조르주 브라크, 앙리 루소, 장 콕토, 음악가인 에릭 사티까지 프랑스의 벨 에포크 말기 모든 예술가들의 아틀리에이자 살롱 역할을 했습니다. (벨 에포크란 '아름다운 시절'이란 뜻으로 19세기 말부터 1차 대전 발발 전까지 프랑스 역사에서 사회 전반적으로 문화가 번성했던 시대를 말합니다.)

이곳은 지금 개인 주거지이기 때문에 들어갈 수 없는 곳이 되었지만 제가 파리에 갈 때마다 주변을 서성이며 사랑하는 곳입니다.

파리의 걸크러시

그럼 이제 스타인이 어떤 사람인지 궁금해집니다. 큰오빠 마이클 스타인 부부와 레오 스타인, 그리고 거트루드 스타인, 이 세 남매의 컬렉션 이야기를 들으시면 깜짝 놀라실 겁니다.

헤밍웨이가 "이탈리아의 농사짓는 아줌마 같다"고 외모를 디스하기도 했지만, 놀랍게도 그녀는 미국의 유대계 상속녀였습니다. 부모님이 일찍 돌아가셨기 때문에 상속녀라 칭하지만 재력은 중산층 정도라 보는 것이 맞을 듯해요.

그녀는 화가 지망생이었던 오빠 레오 스타인과 함께 1903년 프랑스 파리로 오게 되는데, 부푼 꿈을 안고 왔던 레오 스타인은 파리의 쟁쟁한 예술 작품들 사이에서 좌절을 했던 모양이에요. 그렇게 그는 화가의 꿈을 접고 맙니다. 하지만 여기서 또 다른 역사가 시작됩니다.

피렌체에서 세잔의 그림을 접한 레오 스타인은 파리에 와서 세잔의 작품을 찾기 위해 볼라르의 갤러리를 찾습니다. 세잔의 그림을 시작으로 이 남매는 그 당시의 '현대미술'이라고 일컬어지는 작품들을 수집하기 시작합니다. 르네상스 걸작을 사기엔 주머니 사정이 여의치 않아서 '현대 미술'을 수집하게 된 건데, 그것이 미술 역사에 이름을 남기는 일이 되었다니 재미있지요.

스타인의 컬렉션은, 그 당시 파리의 트렌드 세터라면 당연히 갖

고 있어야 했던 일본의 우키요에를 비롯해 외젠 들라크루아, 마티스, 피카소, 르누아르, 세잔, 고갱, 마네, 로트레크, 마리 로랑생, 기욤 아폴리네르 등의 그림들입니다. 이 화가들은 그 시절 너무나도 어렵고 힘들었던 무명의 화가들입니다.

스타인 남매는 이 그림을 플레뤼스 27번지에 걸어놓고 매주 토요일이면 집을 개방해서 누구든지 방문할 수 있게 했습니다. 이 남매는 먹고살기 힘들었던 당시의 화가들을 지원하면서 그 화가들과 자연스레 우정을 맺었기 때문에, 밤늦은 시각까지도 집에는 방문객이 끊이지 않았지요. 스타인 집에서 처음 만난 마티스와 피카소는 친구가 되기도 했습니다. 물론 나중엔 격한 라이벌이 되었지만요.

스타인의 살롱은 1차 대전을 기점으로 약간의 변화가 생깁니다. 1차 대전 이전에는 주로 화가들의 살롱이었다면, 이후에는 헤밍웨이, 피츠제럴드, 파운드와 같은 작가들도 합류하게 되지요.

스타인 남매의 컬렉션 중 세잔과 마티스, 피카소 얘기를 빠트리면 섭섭한데, 화가들의 살롱이었던 시절부터 얘기를 해볼까요?

파리, 그 시절의 천재들

폴 세잔

세잔은 무엇으로 유명할까요? 바로 사과입니다. 사과의 아버지라고 해야 할까요. 애플 컴퓨터의 사과, 뉴턴의 사과, 앨런 튜링의 사과만큼 의미가 있는 게 세잔의 사과입니다. 역사를 바꾼 사과 브라더스 중 한 명인 셈이죠.

세잔은 금수저 엄친아로 태어났습니다. 아버지는 자수성가한 분으로 시류를 잘 읽는 사람이었던 것 같아요. 엑상프로방스에서 모자사업을 하다가 은행을 인수하면서 은행장이 되었고, 세잔의 이름이 들어간 세잔 카바솔 은행을 운영했지요.

자수성가한 사람들의 일반적 특징이기도 한데, 세잔의 아버지도 확고한 자기만의 의견, 고집이 있었습니다. 하지만 부르주아가 아니었기 때문에 부르주아들이 자수성가한 자길 보고 수근대는 것에 상당히 상처를 받았습니다. 그래서 그는 아들만큼은 부르주아의 세계에 입성하길 바랐습니다. 세잔은 아버지의 말에 따라 법대에 가야 했어요. 타협은 없었습니다. 어릴 때 부유한 자제들이 다니는 콜레주 부르봉이라는 학교에 들어간 세잔은 이곳에서 졸라를 만납니다. 에밀 졸

폴 세잔, 〈부채를 든 세잔 부인〉

115

라! 루공 마카르 총서를 써낸 프랑스의 대문호이지요. 사실 졸라는 부유함과는 거리가 먼 아이였습니다. 졸라의 아버지는 엑스에서 댐 건설사업을 하다가 돌아가셨는데 그때부터 집안이 완전히 기울었죠. 그렇지만 졸라는 어머니의 교육열 때문에 무리를 해서 부유한 학교에 오게 된 것이었습니다. 졸라는 어릴 때 파리에서 살다가 왔기 때문인지 학교에서 곧잘 왕따를 당했는데, 이때마다 세잔이 졸라의 편을 들어주면서 둘의 우정이 시작됩니다.

성년이 된 졸라는 먼저 파리에 가서 법대에 간 세잔에게 계속 파리에 오라고 합니다. 하지만 세잔은 아버지가 무서워 도저히 엄두를 내지 못하죠. 졸라에게 파리에 가겠다고 말했다가, 또 아니야, 못 갈 것 같아, 편지를 썼다가 갈팡질팡합니다.

여러 번의 고민 끝에 법대를 다니던 세잔은 아버지의 허락을 받고 파리로 갑니다. 이때 아버지가 같이 파리에 가서 집도 얻어주고 한 걸 보면, 한편으론 무서운 아버지지만 아들을 생각하는 마음은 따뜻하고 큰 것 같아요. 세잔은 파리까지 기차로 스무 시간 걸려서 힘들게 입성했는데 진학하려고 했던 에콜 데 보자르(프랑스 국립미술학교)에 똑 떨어지고 맙니다. 게다가 파리에 왔더니 원래 살던 고향인 엑스가 좋아 보이는 겁니다. 파리는 세잔에게 너무 별로였어요. 그래서 다시 엑스로 돌아가 아버지한테 말 한 마디도 못 하고 은행에 들어갑니다. 하지만 은행에서 지옥 같은 생활을 견디다 못해 다시 파리로 가지요. 에콜 데 보자르에는 또 떨어지고요.

그리고 결정적으로, 세잔은 평생 염원과도 같았던 살롱전에서 떨어집니다. 프랑스 회화사에서 이 살롱은 정말이지 압도적이고 독보적인 존재입니다. 샤넬의 패션쇼가 열리기도 하는 그랑 팔레에 이 당시엔 살롱이라는 전시가 매년 열렸습니다. 이 살롱에 입상하기 위해 얼마나 많은 화가들이 피와 땀과 눈물을 흘렸는지 모릅니다. 화가들의 버킷리스트이고 꿈의 제전이었지요. 세잔도 이 살롱에 집착했지만 끝내 입성하지는 못했어요.

당시 살롱전 입상작들에는 일정한 패턴이 있었습니다. 세잔도 살롱 심사위원들이 좋아할 만한 그림을 그리기만 하면 됐는데 그걸 안 했죠. 결과적으로 고집을 굽히지 않았기에 지금의 세잔이 된 것이기도 하고요. 당시 권위에 부합한, 시대에 부합한 살롱 입상작 작가들, 지금 다 어디로 갔나요? 그때 살롱에서 무시당했던! 낙선전에 겨우 갔던! 인상파 화가들의 작품은 지금 명작으로 인정받고 있죠. 이런 걸 보면 클래식이란 시간이 증명해주는 것 같습니다.

세잔의 성격은 어떠했을까요? 조금 모순적인 면이 있는 성격이었습니다. 우유부단하면서도 고집이 셌지요. 그리고 아버지한테는 말 한 마디 쉽게 못 했는데 사회생활을 하면서 만난 사람들한테는 그렇게 괴팍하게 굴 수 없었습니다. 조금만 건드리면 폭발했으니까요. 성격이 거의 파탄에 가까웠던 모양인데, 그런 성격 때문인지 살아서 큰 영광을 누리지 못한 화가입니다.

그가 아버지를 얼마나 무서워하고 어려워했는지를 단적으로 말

해주는 유명한 일화가 하나 있습니다. 아버지가 저녁식사 전까지 반드시 귀가하라고 했는데, 하필 마르세유에서 엑스로 가는 기차를 놓치고만 날이었습니다. 세잔은 다음 기차가 없는 걸 알고 마르세유에서 엑스까지 뛰어갔지요. 오 마이 갓. 서울에서 수원까지의 거린데 뛰어가다니. 어떻게 이런 생각을 했을까요. 아버지한테 기차를 놓쳤으니 내일 간다고 말하면 될걸 그러지 못하고 열심히 뛰어가서 저녁식사에 결국 한 시간밖에 늦지 않았다고 하네요.

세잔은 파리에서 오르탕스라는 여자와 사랑에 빠지는데, 그 여자와 함께 살고 아이를 낳을 때까지 아버지에게 비밀로 했습니다. 아버지가 반대할 것을 알았으니까요. 나중에 아버지가 돌아가시던 해에야 겨우 결혼식을 올렸습니다.

세잔이 오르탕스를 그린 그림이 나중에 레오 스타인의 손에 들어가게 되는데요, 이 작품에서 세잔은 오르탕스의 눈을 까맣게 칠해놓았습니다. 당시 20대였던 피카소는 스타인의 집에서 이 작품을 보고 자신의 초상화에도 눈을 까맣게 칠하지요.

앙리 마티스

마티스 역시 스타인에게 빚을 지고 있습니다. 마티스가 힘들었던 때가 있었는데요, 겨울 코트는커녕 딸이 아파도 감기약을 사줄 수

없을 만큼 형편이 어려웠던 때였습니다. 마티스는 당시 살롱전에 자신의 부인의 초상화를 출품했는데, 매우 모욕적인 혹평을 받게 되지요. 마티스 스스로 그 그림을 보고 싶어 하지 않게 될 만큼 의기소침해 있던 때였습니다. 이때 스타인 남매가 이 그림을 구입합니다. 가격 실랑이 끝에 500프랑을 주고 사게 되지요. 그 당시로서는 몇십만 원 남짓의 돈이었다고 해요. 마티스의 그림이!

마티스는 마티스대로 모두가 혹평한 자신의 그림을 누군가가 무려 제값을 주고 사주니 얼마나 고마웠을까요. 이 이후로 마티스와 스타인은 가깝게 지내게 됩니다. 이후에는 샐리 스타인이 계속 마티스 그림을 수집하게 되지요.

하지만 당시 마티스의 그림은 대중들에게 기괴하고 불편해 보였는지 환영받지 못합니다. 스타인 남매가 수집한 그림들도, 당시 그들의 집을 방문한 손님들로부터 '도대체 저 그림은 뭐야?' 하는 어리둥절한 반응을 얻었지요.

여기서 스타인의 멋진 혜안을 볼 수 있습니다. 스타인은 입버릇처럼 말했습니다. 불편함을 먼저 창조해낸 사람은 욕먹을 각오를 해야 하지만 그 다음 사람이 불편함을 만들어낼 쯤에는 만인이 좋아하게 된다고

앙리 마티스, 〈모자를 쓴 여인〉, 1905, 샌프란시스코 현대미술관

요. 시대를 너무 앞서 혁신적일 경우에는 욕먹는 경우가 허다하지만 그 혁신을 거듭할 쯤에는 대중이 알고 열광하게 된다는 이야기입니다. 불편함에서 작품성을 발견하고 앞으로의 시대를 풍미할 작품을 알아본 스타인의 안목이 부러워지는 순간입니다.

바토 라브르아와 파블로 피카소

이제 피카소와 스타인의 우정에 대해 이야기해볼까 합니다. 20세기의 예술, 아니 이미지 영역 자체에 혁명을 가져온 피카소!

20세기 예술가들에 관한 재밌는 영화 한 편을 먼저 이야기해보고 싶어요. 우디 앨런의 영화 〈미드나잇 인 파리〉에 보면, 헤밍웨이와 거트루드 스타인 여사의 집에 방문한 피카소는 자신의 애인인 아드리아나를 그린 그림을 두고 거트루드와 옥신각신합니다. 당시 이 자리에는 아드리아나도 있었는데요, 아드리아나를 보고 헤밍웨이는 첫눈에 반합니다. 이

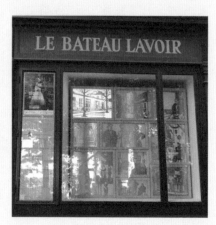

1904년 이후 피카소를 비롯한 가난한 젊은 예술가들이 모여 살던 곳

장면은 허구로, 사실 피카소는 아드리아나라는 여자를 사귄 적이 없습니다. 영화 속 그림도 존재하지 않는 그림이지요. 실제로 헤밍웨이의 아주 어린 여자친구가 아드리아나였는데, 우디 앨런 감독이 재미나게 설정을 한 겁니다.

피카소는 스페인이 낳은 누구도 부정할 수 없는 최고의 화가입니다. 미술계를 뛰어넘어 예술계에 혁신을 가져온 인물이지요. 아버지도 화가였던 피카소는 어린 시절부터 자연스럽게 캔버스와 붓을 접하는 생활을 했습니다. 아버지의 바람대로 마드리드 왕립 예술학교에 들어가지만 잘 적응하지 못하죠. 피카소를 포함해 대부분의 예술가들이 제도권 교육에서 벗어난 삶을 살았다는 것은 참 재미난 일입니다.

어떤 예술가들은 집안 사정 때문에 정규 교육을 받을 수 없기도 했는데요, 이 대표적인 케이스가 바로 문학계에서 라이벌이 없는 셰익스피어, 그리고 미술계에서 라이벌이 없는 다빈치입니다. 인류 역사상 두 명의 천재들은 어찌 보면 정규 교육의 틀에 있지 않았기 때문에 본인들의 역량을 최고로 발휘할 수 있었던 것 같기도 해요. 반면에 엄친아로 태어나거나 집안이 좋아 무리 없이 좋은 대학을 갔던 예술가들은 알아서 본인이 그만두는 경우가 많았습니다. 피카소가 혈기 왕성한 젊은 무명 시절을 보낼 때, 바르셀로나에서는 가우디의 건축이 한창이었습니다. 피카소가 가우디 건축을 비하하면서 사그라다 파밀리아를 전부 지옥으로 보내라고 했던 것은 유

명한 일화입니다. 디자인이나 미적 기준 때문에 그런 게 아니라 가우디가 구엘의 지원을 받으면서 마음껏 사치스러운 창작 활동을 하는 게 못마땅했던 것 아닐까요. 가우디 역시 새로운 세대의 예술가들을 좋아하지 않았습니다. 지금 시점에서 보면 모두 옛날 사람이고 모두 위대한 예술가인데, 그 당시에는 보수적인 구세대와 혁신을 꾀하려는 신세대의 대립이 극명했다는 사실이 재미있습니다. 그래서 인문학을 공부하다 보면 시야가 꽤 넓어져요. 당시에는 치열했을지 몰라도 몇백 년이 지나서 보면 상황은 다 비슷해지니까요.

피카소는 바르셀로나를 뒤로 하고 1901년 처음 파리에 발을 딛습니다. 이후 파리와 스페인을 오가면서 이런저런 시절을 보내는데, 그때 피카소는 지금의 피카소와는 아주 달랐습니다. 그림이 많이 팔리지도 않았고요. 하지만 파리에 정착하면서 로켓을 쏘아 올리듯이 눈부신 성장을 하게 됩니다.

유명한 사건이 하나 있어요. 피카소의 친구 카사헤마스의 자살인데요. 스페인에서부터 절친이었던 두 친구는 바르셀로나의 '네 마리 고양이 카페' 시절을 거쳐 함께 파리에 옵니다. 몽마르트에서 함께 살게 된 두 친구는 제르맹 피쇼라는 여인을 만나 그녀를 모델로 그림을 그리게 되지요. 카사헤마스는 제르맹을 진심으로 사랑했지만 그 사랑은 어긋나버립니다. 그리고 그때부터 종종 자살 시도를 하던 카사헤마스는 결국 파리에서, 제르맹 앞에서 권총 자살로 삶을 마감합니다. 제르맹은 훗날 피카소의 연인이 되어 〈아비뇽의 처

녀들〉의 모티브가 되기도 하는데요, 카사헤마스 자살 전 이미 피카소와 연인 사이였다는 이야기도 있습니다. 만일 사실이라면 카사헤마스는 정말 괴로웠겠어요. 카사헤마스 자살 이후 피카소의 작품은 우울한 분위기를 띄는 청색시대에 접어들게 되고, 그는 파리 몽마르트 라비냥 거리의 바토라브르아에서 생활하게 됩니다. 그의 옆에는 페르낭드 올리비에가 있었지요. 스타인 남매는 그 당시 화랑들이 즐비했던 라피트 거리에서 피카소의 〈꽃바구니를 든 소녀〉를 발견하고 구입합니다. 이 그림은 피카소의 장미시대 그림인데요, 이때 스타인 남매가 150프랑에 샀던 이 그림이 록펠러 가문을 거쳐 2018년에는 1억 1,500만 달러라는 어마어마한 가격으로 뉴욕 크리스티 경매에서 낙찰됩니다. 이 그림은 지금 보아도 낯선 느낌이 드는데, 스타인 남매는 100년 전에 어떤 매력을 발견하고 이 그림을 구매했던 걸까요?

피카소는 무명인 자신의 그림을 사준 스타인과 이후 깊은 우정을 지속했습니다. 그리고 자신의 몽마르트 화실에서 거트루트 스타인의 초상화를 완성하지요. 이 초상화는 피카소가 큐비즘 성향을 띠기 직전에 그려진 그림인데 스타인은 이 작품을 위해서 90번에 가까운 포즈를 취해주었다고 합니다.

이 그림은 지금 미국 뉴욕 메트로폴리탄에 소장되어 있는데요, 이 그림을 보고 스타인의 지인들은 모든 초상화가 그녀를 닮지 않았다고 불만조로 얘기했다고 합니다. 이 얘기를 피카소에게 하자

피카소가 했던 대답이 정말 멋져요. "내 그림처럼 닮아갈 거예요."

피카소가 페르낭드를 거쳐, 에바 그리고 올가와 결혼하기까지 피카소의 모든 여자들과 친하게 지냈던 사람도 바로 스타인입니다.

러시아 교회와 피카소

피카소가 왜 올가와 결혼했는지는 약간 의문입니다. 스타인의 자서전인《앨리스 B. 토클라스의 자서전》이라는 책이 있는데, 책 제목부터 4차원이죠? 스타인은 자신의 자서전을, 평생 함께 살았던 여자(네! 거트루드 스타인은 일생을 여자와 함께 살았어요!)《앨리스 B. 토클라스의 자서전》이라고 이름 붙이고, 거울로 비추어보듯이 자신의 이야기를 다루었습니다. 신기하고 기발하지요! 이 책에는 피카소가 그들의 친구인 알리스 프랭세의 결혼 당시에 했던 말이 있습니다. 알리스 프랭세는 파트너와 7년 동거하다가 결혼을 하는데 그때 피카소가 "왜 군이 이혼하려고 결혼을 하느냐"라고 얘기했다고 해요. 멀쩡히 잘 살고 있는데 뭐 하러 결혼이라는 제도를 선택해서 이혼이라는 길로 가냐는 거죠. 근데 실제로 그 커플이 7년 동안 별탈 없이 동거하다가, 결혼하고 6개월 만에 이혼을 하게 됐으니 피카소의 악담이 현실이 된 셈입니다. 이런 생각을 20대에 가지고 있었던 자유로운 연애관의 남자가, 로마에서 자신의 인생에 큰 의미

가 된 한 여자를 만납니다. (사실은 그 사이에 에바라는 여자도 만나지만 그녀는 1915년에 병으로 사망합니다.) 그 여자는 발레리나인 올가로, 피카소가 친구들의(장 콕토와 에릭 사티) 무대미술을 도와줄 때 만나게 됩니다.

올가와 피카소는 파리에서 1918년에 결혼합니다. 그들이 결혼한 교회가 파리에 아직 그대로 남아 있는데요, 이 교회에는 바실리 칸딘스키의 무덤도 있습니다. 두 사람의 결혼식에는 콕토와 막스 자코브, 기욤 아폴리네르가 들러리로 참석했는데, 신랑 들러리로서는 역사에 남을 화려한 캐스팅이죠.

그리고 그 후 피카소의 불행이 시작됩니다. 보에티 거리의 신혼집에서 사교계의 화려한 생활을 원했던 올가는 피카소와 틀어지게 됩니다. 나중에는 위층에 있는 그의 작업실에도 발을 들이지 못했으니까요. 하지만 둘은 이혼하지 못합니다. 이혼의 대가로 올가가 막대한 돈을 피카소에게 요구했고, 그것을 피카소가 거절했기 때문이죠. 그들의 결혼생활은 40년 정도 지속되었습니다. 남남같이 지내는 생활이었죠. 이혼을 거부한 올가

피카소가 결혼식을 올린 성당

는 죽는 날까지 마담피카소의 지위를 버리지 않았습니다. 그래서 피카소는 올가가 사망한 후 일흔 살이 다 되어서야 재혼할 수 있었습니다.

그의 인생에는 수많은 뮤즈들이 등장합니다. 피카소가 만난 여자들 수만 해도 정말 엄청나지요. 사실상 첫 여자라고 할 수 있는 올리비에, 그 후에 만난 에바, 첫 부인인 올가, 그리고 이후 더 많은 여자들까지! 올가는 피카소와의 사이에서 아들을 낳습니다. 그리고 피카소는 마흔여섯 살에 열여덟 살이었던 마리 테레즈 발테르를 만나 딸 마야를 낳지요. 하지만 마리를 정말 비밀리에 만났기에 올가는 피카소에게 이런 애인이 있었는지, 아이를 낳았는지도 몰랐다고 합니다. 이것은 피카소의 능력일까요, 저주일까요. 거기다 도라 마르라는 여자까지 있었죠. 그러니까 올가, 마리, 도라 세 명의 여자가 동시에 그의 삶에 있었던 시절이 있었습니다.

피카소는 여자 위에 강력하게 군림하면서 여자를 통제했는데, 그들 모두 공통적으로 "나는 피카소에게 매혹되었다" "피카소에게 거부할 수 없이 빠져들었다"라고 얘기를 했습니다. 피카소는 미술사를 바꾼 엄청난 명작을 평생 지치지 않고 쏟아내는 능력뿐 아니라 이성에게 어필하는 능력까지 갖춘 화가였네요.

피카소의 매력은 무엇이었을까요. 물론 그 눈빛, 광기 가득한, 사람을 꿰뚫어볼 것 같은 레이저 같은 눈빛이 큰 역할을 했겠지요.

저는 이 말이 모든 것을 함축한다고 봅니다. "경이롭고도 끔찍했

다." 연인이었고 피카소의 딸을 낳은 마리의 이야기입니다. 피카소의 연인들 중 (제 생각에) 가장 아름다웠던 프랑스와즈 질로는 이런 말을 했습니다. "피카소는 여자를 박물관에 전시하듯이 소유한다. 난 그에게 있어 하나의 수집품이다. 그에게서 벗어날 수 없다." 이런 결론에 이른 프랑스와즈는 피카소를 떠납니다. 그녀는 자신의 인생을 찾기 위해 그를 떠난 유일한 여성이지요.

하지만 프랑스와즈를 제외하면 그의 삶의 대부분의 등장인물들은 평생을 그에게서 헤어나올 수 없었습니다. 피카소가 사망한 후, 손자와 아들을 비롯해 그의 연인들과 마지막 부인 자클린까지 전부 예기치 못한 죽음과 자살로 인생이 얼룩졌으니까요. 아흔 살이 넘어서도 원기 왕성했던 피카소가 그들 몫의 삶마저 대신 살았던 것은 아닌가 하는 생각마저 듭니다.

스타인의 살롱에 드나들었던 무명의 화가들은 이후 근대 미술의 총아로 부상했기 때문에, 스타인 집의 가정부였던 엘렌은 나중에 이 사실에 적응을 못 할 정도였다고 말합니다. 피카소가 매일 신문에 오르락내리락하고 르느와르의 그림이 루브르에 들어가는 소식을 들을 때마다 엘렌은 이게 어떻게 된 일이냐며 어리둥절했다고 하니 너무 재미있는 일이지요.

피카소의 그림은 1차 대전 이후 엄청난 인기 작품으로 부상했기 때문에 스타인은 그 이후에 피카소 그림을 살 형편이 되지 못한 것으로 알려져 있습니다. 마티스의 그림 역시, 스타인의 컬렉션 이후

값이 뛰어 구매하기 힘들어졌지요. 자신이 사랑했던 화가들이 유명해지는 것은 흐뭇했겠지만, 정작 자신은 그들의 작품을 더 이상 살 수 없게 됐으니 아이러니한 일이죠.

이렇게 스타인이 감당할 수 없을 만큼 유명해진 사람들 중에는 헤밍웨이도 포함됩니다.

(Place) 카페 로통드 Cafe de La Rotonde_105 Boulevard du Montparnasse, 75006 Paris, France

몽파르나스에 있는 이 식당은 피카소의 단골 식당이었다. 지금도 파리지엔들에게 사랑받는 식당이다.

(Place) 로랑 프라슈 광장 Square Laurent Prache_1 Place Saint Germain des Pres, 75006 Paris, France

피카소의 연인이었던 도라마르의 두상이 전시되어 있는 곳. 친한 친구였던 아폴리네르가 사망하고 난 후 그 기념비를 도라마르의 두상으로 세웠다. 이 두상은 1999년에 도난당했다가 다시 찾은 작품이다. 카페 '레 되 마고' 맞은편에 자리하고 있다.

(Place) 그랑 오거스탱 스튜디오 Grands Augustins_7 Rue des Grands Augustins, 75006 Paris, France

피카소가 게르니카를 완성한 작업실. 1937년 스페인 내전 때 스페인 정부는 피카

소에게 작품을 의뢰하고, 피카소는 이곳에서 <게르니카>를 그린다. 나치가 이 작품을 보고 "이걸 그린 게 당신이오?"라고 질문했을 때 피카소는 "아니, 당신들이오"라고 답했다고 한다.

(Place) **파리 피카소 뮤지엄 Musée Picasso_5 Rue de Thorigny, 75003 Paris, France**

피카소를 좋아한다면 제일 먼저 달려가야 할 곳. 피카소 사망 후 어마어마한 상속세를 대신하여 프랑스 정부가 받은 피카소의 작품들이 여기 있다. 5,000점에 달하는 피카소 컬렉션을 소장하고 있다.

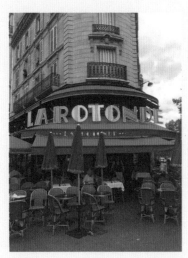

카페 로통드

자기만의 스타일

프랑스 파리 노트르담 데샹 거리 113번지와 어니스트 헤밍웨이
113 Rue Notre Dame des Champs, 75006 Paris, France

멘토 거트루드 스타인

헤밍웨이는 1922년 셔우드 앤더슨의 소개장을 가지고 스타인의 플레뤼스 27번지에 들어서게 됩니다. 이 당시 스타인의 집에 가려면 형식적인 소개장이 필요했는데요, 스타인은 누군가가 초인종을 누르면 '누구 소개로 오셨습니까'라는 질문을 의례적으로 했다고 합니다. 그러다가 '당신이 초대했잖아요!'라는 황당한 대답을 들은 적도 있다고 하네요.

1922년 3월 소개장을 가지고 스타인의 집에 들어선 다음부터 헤밍웨이는 스타인과 깊은 우정을 나누게 됩니다. 작업 중인 모든 소설의 초고를 보여줄 정도였죠. 이때 스타인은 그에게 토론토 스타 신문 특파원 생활을 그만두라고 조언합니다. 진짜 소설가가 되려면 투잡은 안 된다는 말이었죠. 초반에 헤밍웨이는 스타인의 이런저런 충고들을 진지하게 받아들였습니다. 고마운 마음에, 작가가 되고 싶었던 스타인의 미출간 작품들까지 펴낼 수 있게 물심양면으로 도왔죠. 스타인은 평생 자신의 작품을 펴내고 싶었지만 조이스를 비롯해 다른 작가들이 자신을 추월해 책을 출간하는 것을 속쓰리게 바라만 보았습니다. 그런데 헤밍웨이가 그런 자신을 도와주었으니 당연히 고마운 마음이 들었을 거예요.

이 둘은 꽤 오랜 기간 좋은 사이를 유지했는데요, 헤밍웨이가 피츠제럴드 부부를 소개해주고 싶다며 데려왔을 때도 분위기가 화기

애애했습니다. 참고로 이때 피츠제럴드는《위대한 개츠비》를 스타인에게 선물하기도 했지요. 이 글을 읽은 스타인은 당연하게도 자연스러운 문체의 좋은 글이라고 칭찬했습니다.

스타인이 헤밍웨이의 글을 읽고 해주었던 또 하나의 충고는 이렇습니다.

"이 작품도 좋아." 그녀가 말했다. "그 점에 대해서는 의문의 여지가 없지. 하지만 '전시할 수 없는' 글이야. 무슨 말이냐면, 화가가 전시회를 하더라도 거기에 걸 수 없는 그림 같다는 거야. 물론, 그 그림을 사는 사람도 없겠지. 왜냐면 그 그림을 사더라도 걸어둘 만한 장소를 찾을 수 없을 테니까." (《파리는 날마다 축제》, 어니스트 헤밍웨이 지음, 주순애 옮김, 이숲, 22p)

이런 독설을 듣고도 제정신이기는 힘들 것 같아요.

헤밍웨이는 납득할 수 없었지만 이런 충고를 받아들이고 계속 자기만의 스타일을 만들어갑니다. 출판사에 보내는 원고마다 계속 되돌아오고 자신의 멘토에겐 이런 악담을 들었으니 기분이 어땠을지 생각해보면 마음이 아픕니다.

이즈음 헤밍웨이의 부인 해들리는 임신을 하게 되는데, 작가로 성공하기 전에 아빠가 될 마음이 없었던 헤밍웨이는 이 사실에 너무나 실망해 풀이 죽은 채 미국에 돌아갑니다. 아내의 임신으로 미

국에 돌아간다는 소식을 스타인에게 전할 땐, 나라 잃은 표정을 지었다고 해요. 이 때문에 첫 부인을 용서하지 못했다는 이야기가 있을 정도죠.

헤밍웨이가 아내의 임신을 이렇게 생각하다 보니 훗날 《무기여 잘 있거라》에서 바클리가 임신했을 때도 주인공 프레데릭은 '생리적 덫'에 걸린 것 같다는 말을 합니다. 이 표현은 헤밍웨이가 부인의 임신 소식을 들었을 때의 정확한 감정인 듯 싶네요.

캐나다에서 첫 아들 범비를 낳은 헤밍웨이는 해들리와 다시 파리에 와서 두 번째 집인 노트르담 데샹 113번지에서 살게 됩니다. 이곳에서 새벽에 일찍 일어나 아이의 젖병을 삶고 이유식을 만들고 아내가 일어날 때까지 글을 쓰는 생활을 하지요. 젖병을 삶다니! 너무나 평범해 보이는 헤밍웨이의 일상입니다. 전형적인 마초의 상징인 위대한 작가의 가정적인 모습이라니! 이때에도 스타인과 헤밍웨이의 우정은 계속됩니다. 스타인은 범비의 대모가 되어줄 뿐만 아니라 후에 범비가 결혼할 때 자신의 평생 파트너인 앨리스 토클라스와 함께 참석하지요. 정말 끈끈한 인연입니다.

헤밍웨이는 스타인과 인연을 지속하면서 1924년 《우리 시대에》라는 작품을 출판합니다. 그리고 점점 인지도 있는 작가가 되어가지요.

기자 헤밍웨이

헤밍웨이는 인문학적 통찰을 지닌 기자였습니다. 그는 사실만 나열하듯이 기사를 쓰는 게 아니라 인간이라는 존재를 이해해야 한다고 말했지요. 또 인간을 이해하고, 이해한 것을 글로 옮겨야 하는데, 일생을 다 바쳐도 둘 중 하나 제대로 배우기 힘들다고 말했습니다. 옳고 그름의 잣대를 가져야 한다고도 했지요.

제가 본 헤밍웨이의 기사 중 인상적인 것은 1923년 〈토론토 스타 위클리〉에 쓴 '전쟁 훈장'에 대한 기사입니다. 그 기사에서 헤밍웨이는 중고물품 가게와 전당포 등 여러 곳을 들르면서 전쟁 무공 훈장을 팔거나 사려는 시도를 합니다. 하지만 어느 가게에서도 관심을 갖지 않죠. 겨우 한 곳을 찾았는데 그 상점에서는 1914년도 스타 훈장 세 가지를 3달러에 넘기겠다고 해요. 헤밍웨이가 관심을 보이지 않자 급해진 주인은 1달러라는 헐값에 훈장을 넘기려고 합니다.

본 기자는 상점 밖에 서서 창문 안쪽을 들여다봤다. 망가진 알람 시계 조차 매입 대상인데, 무공 십자훈장은 취급하지 않는단다.
원하면 당신이 사용하던 하모니카도 중고로 팔 수 있다. 하지만 시장에서 무공 훈장은 취급하지 않는다. 원하면 당신이 사용하던 정강이 보호대도 중고로 팔 수 있다. 하지만 '1914 스타'를 사겠다는 상인은 찾아볼 수 없다. 용기의 시가는 그래서 아직 '미정'이다. (《더 저널리스트》,

어니스트 헤밍웨이 지음, 김영진 편역, 한빛 비즈)

기사 전문을 옮기지 못했지만 이 기사를 보면 마치 영화 스크립트처럼 헤밍웨이와 상점 주인의 대화만이 계속됩니다. 아무도 훈장을 매입하려 하지 않는 그 건조한 대화를 통해 전쟁에서의 무공과 용맹함은 아무런 가치가 없다는 것을 독자들은 알게 되죠. 이런 기사를 보면 허무함을 직접 드러내지 않고 주인공들의 대화를 통해 독자가 무언가를 유추할 수 있도록 미뤄두는 헤밍웨이의 소설 기법이 이미 만들어져 있다는 것을 알 수 있습니다.

또 하나는 1923년 1월에 이탈리아의 무솔리니를 취재하고 쓴 글인데, 헤밍웨이는 당시 무명이었지만 기자 신분이었기 때문에 가능했던 취재였어요. 헤밍웨이는 무솔리니를 유럽 최고의 허세꾼이라고 정의한 후에 다음과 같이 말합니다.

나는 그의 뒤에서 발뒤꿈치를 딛고 서서 그가 읽고 있는 책이 과연 뭔지 엄청난 호기심으로 쳐다보았다. 그는 프랑스어 영어사전을 거꾸로 들고 있었다. (《토론토 데일리 스타》, 1, 27, 1923)

이때 이탈리아의 파시즘은 새로운 국면에 접어들고 있었습니다. 헤밍웨이는 무솔리니에게서 전설적인 독재자를 본 것이 아니라 "높은 이마의 큰 갈색 얼굴, 유유히 미소 짓는 입과 커다란 손"을

무미건조하게 묘사해놓았습니다. 현상에 숨겨진 본질을 보는 것이 이때부터 헤밍웨이의 특기였지요.

파리 시절에 어떻게 해야 진실된 한 문장을 쓸 수 있을까 고민하던 20대 헤밍웨이의 고민들이 느껴집니다. 헤밍웨이는 훗날 베스트셀러 작가가 되어 이렇게 이야기합니다.

작가의 변치 않는 고민거리는 어떻게 진실만을 말할까, 무엇이 진실인지 깨달은 후에 이것을 어떻게 글에 녹여내어 독자의 삶 일부가 되게 만들 수 있을까 하는 것입니다.

사실 이보다 더 어려운 작업은 없습니다. 그렇게 어렵기 때문에 언제가 되든 보상이 주어질 때 보상의 정도가 대체로 상당합니다. 보상이 즉각 주어지는 경우 작가를 파멸의 길로 이끌기도 합니다. 반대로 보상이 너무 늦게 주어지면 작가의 마음에 한이 맺혀 있기도 합니다. 때로는 보상이라는 게 작가가 죽은 다음에 찾아와 작가에게 별 영향을 미치지 못하기도 합니다. 정말 글을 잘 쓰는 작가들은 언젠가 분명히 자신의 노력에 대한 보상이 따라올 것을 확신합니다. 진실되고 오래가는 글을 쓴다는 게 얼마나 어려운지 잘 알고 있으니까요. (《더 저널리스트》, 어니스트 헤밍웨이 지음, 김영진 편역, 한빛 비즈)

정말 한마디 한마디가 콕콕 박히는 멋진 말이죠. 제 방에 걸어두고 싶은 글이에요.

(Book) 《우리 시대에》

이 소설의 목차를 보면 별개의 단편 소설들을 나열해놓은 것처럼 보인다. 이 소설

들 속에는 닉 애덤스라는 주인공이 반복적으로 등장하고, 자세히 보면 각기 다른

소품을 모아놓아 매우 실험적이다. 이후 헤밍웨이 소설은 이 작품의 각 단편을 연

장해나가며 계속 발전해나간다.

어긋난 우정

프랑스 파리 틸시트 거리 14번지와 피츠제럴드
14 Rue de Tilsitt, 75008 Paris, France

그의 친구 피츠제럴드

그와 함께 우정을 나누던 작가 중에 피츠제럴드가 있었습니다. 그는 헤밍웨이와 둘도 없는 친구로 깊은 우정을 주고받았기 때문에 이 책에 캐스팅될 수밖에 없는 조연이죠.

스타인은 작가들 중에 자연스러운 문장력을 가진 작가로 피츠제럴드가 유일하다고 했는데, 그녀는 《낙원의 이편》을 읽고 새로운 대중을 위해 창조된 책이라고 평가했습니다. 그의 다음 작품이었던 《위대한 개츠비》에 대해서도 같은 의견을 냈고요.

피츠제럴드는 부드러운 성격의 아버지와 강한 성격의 어머니 사이에서 태어났습니다. 어머니는 유서 깊은 가문의 딸이었지만 명예만 있을 뿐 경제력은 없는 집안이었죠. 그러다 보니 피츠제럴드의 어머니는 피츠제럴드가 세속적인 성공을 얻길 바랐고, 집안 형편이 안 되는데도 그를 비싼 사립학교에 보냅니다. 이곳에서 피츠제럴드는 첫사랑 기네브라를 만나게 되는데 이 사건은 그의 인생에 큰 영향을 미칩니다.

사실 피츠제럴드의 모든 작품들은 비슷한 성향을 띠고 있는데 작가의 작품이 작가의 삶의 다른 모습이라는 사실을 안다면 당연해 보이기도 합니다. 그의 작품은 《낙원의 이편》을 비롯해서 《위대한 개츠비》까지 전부, 자신과 배경 차이가 많이 나는 여자를 만나 사랑에 빠진 후 그 여자를 위해 모든 것을 바치는 스토리입니다. 어

찌 보면 대책없는 사랑인데 이것은 그 당시의 모더니즘과 재즈시대와 맞물려 피츠제럴드의 아름다운 문체와 함께 이슈를 만들어냈습니다.

피츠제럴드가 처음 사랑에 빠졌던 아름다운 여인 기네브라의 집안은 훌륭했습니다. 그 때문에 피츠제럴드는 심한 열등감에 사로잡혔지요. 그는 기네브라를 만나면서 노트에 '가난한 남자는 부잣집 딸과 결혼할 생각을 해서는 안 된다'라고 적어놓았습니다. 이 말은 기네브라의 아버지가 피츠제럴드에게 한 말로 추정됩니다. 이런 막말을 면전에서 듣다니…. 헤밍웨이가 즐겨 쓰던 표현대로 '불쌍한 스콧'이네요.

그 후 피츠제럴드는 프린스턴 대학에 진학하게 되고 파티에서 플래퍼(재즈시대에 구세대적인 속박에서 벗어나려 했던 당당한 신여성을 일컫는 말로, 짧은 머리와 짧은 스커트에, 술담배를 거리끼지 않았음)였던 젤다 세이어를 만납니다. 젤다는 미국 남부 앨라배마 대법관의 딸로 아름답고 똑똑했습니다. 피츠제럴드는 일관성 있게 좋은 집안의 아름답고 똑똑한 여성만을 만나는데 그 때문에 늘 후폭풍에 시달려야 했지요.

젤다와 피츠제럴드는 한눈에 반해 결혼을 약속합니다. 허영 가득한 젤다가 정신을 차리고 보니 피츠제럴드는 얼굴이 반반한 문학청년일 뿐 성공은 요원해 보였지요. 그래서 둘은 파혼합니다. 이때 피츠제럴드는 기네브라와의 과거를 떠올리고 정신이 번쩍 들지

요. 그때부터 소설을 집필하기 시작해 뚝딱 써냅니다. 이 작품이 바로 스타인 여사가 감명 깊게 읽은《낙원의 이편》입니다. 이 책은 출간 즉시 베스트셀러가 되면서 피츠제럴드에게 명성과 부를 가져다줍니다. 자, 경제력 없이 열등감에 괴로워하던 남자에게 돈이 생겼네요. 그는 곧장 젤다에게 가고, 둘은 결혼합니다. 여기까지는 드라마틱하게 멋진 장면이지만, 이후 피츠제럴드 부부는 믿을 수 없을 만큼 파란만장하고 불행한 삶을 이어가게 됩니다.

이 부부는 파리에 와서 돈 많은 상류층 관광객 흉내를 냅니다. 비싼 집을 얻어 기사를 두고 하인을 두고 집사를 둔 생활을 해요. 젤다의 낭비벽과 파티광 같은 성향을 피츠제럴드는 감당할 수 없었습니다. 그는 젤다를 사랑했기 때문에 빚을 내서라도 그녀를 만족시켜주고 싶었지만 한계가 있었지요. 이런 괴로운 상황 속에서 피츠제럴드는《위대한 개츠비》를 집필하고, 이즈음 파리에서 헤밍웨이와 스타인을 알게 됩니다.

서로를 이해하기 힘들었던 두 친구

헤밍웨이와 피츠제럴드가 만났을 때 헤밍웨이는 무명 작가였고 피츠제럴드는《낙원의 이편》으로 스타 작가가 된 사교계의 유명 인사였습니다. 그리고 헤밍웨이는 대학을 나오지 않았지

만 피츠제럴드는 프린스턴 대학을 졸업한 아이비리그 출신이었죠. 둘의 원고료 차이는 비교할 수 없이 커서 피츠제럴드가 원고 한 편에 4,000달러를 받을 때 헤밍웨이는 100달러 남짓을 받았다고 알려져 있습니다.

헤밍웨이가 볼 때 피츠제럴드와 그의 부인 젤다는 위태로웠습니다. 젤다는 매일 술을 마셨고 피츠제럴드가 글을 쓰려고 하면 파티에 가기 위해 치장을 시작했습니다. 피츠제럴드는 질투심 때문에 젤다를 혼자 파티에 보낼 수 없었기 때문에 같이 술을 마시고 파티를 즐기고, 당연히 다음 날은 숙취로 일어날 수 없었지요. 헤밍웨이는 피츠제럴드에게 글을 쓰라고 충고했지만 이런 상황은 계속되었습니다.

헤밍웨이가 생각할 때 젤다는 피츠제럴드의 재능을 시샘하고 그의 능력을 소진시키기 위해 최선을 다하는 여자처럼 보였습니다. 이런 상황 속에서 피츠제럴드는 1919년부터 1924년 사이에 엄청난 속력으로 질주합니다. 이 기간에 헤밍웨이가 '완전 일급 소설'이라 평한《위대한 개츠비》를 비롯해 소설 세 권과 단편 50여 편, 희곡 한 편 및 수많은 기사를 써내지요. 피츠제럴드는 자신의 재능을 이렇게 갉아먹고 있던 반면, 헤밍웨이의 재능에는 호들갑스럽게 감탄하기 바빴습니다. 그리고 그를 찰스 스크리브너 출판사의 친한 편집자인 맥스웰 퍼킨스에게 소개합니다. 이때 피츠제럴드는 헤밍웨이를 'the real thing'(진짜 물건)이라고 퍼킨스에게 소개합니다. 그는

헤밍웨이를 보고 '진짜가 나타났다!'라고 생각한 듯합니다. 퍼킨스는 2017년 개봉한 영화인〈지니어스〉라는 영화에서 콜린퍼스가 열연한 캐릭터이기도 합니다. 이 당시 천재작가 토머스 울프를 비롯해 피츠제럴드와 헤밍웨이까지, 그는 잃어버린 세대의 문학을 전부 편집해낸 전설적인 편집자입니다. 헤밍웨이는 퍼킨스를 만나《무기여 잘 있거라》,《누구를 위하여 종은 울리나》등을 출간하면서 세계적 작가로 발돋움하게 되지요.

결국 헤밍웨이가 잘된 것은 피츠제럴드와의 인맥이 큰 역할을 한 것인데 문제는 피츠제럴드가 이것을 떠벌리고 다니면서 생기게 됩니다. 피츠제럴드는 어찌 보면 사랑스러운 성격이고 어찌 보면 눈치가 없었던 것 같아요. 무엇보다 술만 마시면 사람이 이상하게 변했어요. 지나가다 돌멩이한테 시비를 걸고 사람들에게 모욕을 주는 바람에 중간에서 헤밍웨이가 그 일을 무마한 것이 한두 번이 아니었으니까요.

멀어지는 두 친구

두 친구는 점점 멀어지게 됩니다. 물론 결정적으로 피츠제럴드의 망할 술버릇이 한몫했죠. 그때의 일화들을 보면 헤밍웨이가 피츠제럴드를 때려눕히지 않은 게 이상하게 보일 정도니까

요. 피츠제럴드가 술 마시고 헤밍웨이의 집에 와서 행패를 부리는 바람에 헤밍웨이는 살고 있던 집에서 쫓겨나기도 합니다. 소릴 지르는 것은 기본이고 헤밍웨이의 집주인에게 욕하기, 그리고 가장 이해할 수 없는 행동은 두루마리 화장지를 집 계단에 떨어뜨려 펼쳐놓은 것인데, 이런 행동까지 참은 헤밍웨이에게 박수를 보내고 싶네요. 하지만 술을 마시지 않았을 때의 피츠제럴드는 정말 멋진 친구였습니다. 헤밍웨이의 아버지 자살 소식을 들었을 때 돈이 없던 헤밍웨이에게 즉석에서 돈을 보내주었을 뿐만 아니라(물론 이외에도 여러 번 흔쾌히 금전적 도움을 줍니다.) 헤밍웨이를 못마땅하게 생각하는 다른 작가들 앞에서 끝까지 헤밍웨이를 편들며 옹호했습니다. 헤밍웨이를 진심으로 응원하고 헤밍웨이가 잘되길 바라며 물심양면으로 도왔지요. 하지만 헤밍웨이는 자존심이 강한 남자였고 질투도 많은 사람이었습니다. 그걸 몰랐던 눈치 제로의 피츠제럴드는《무기여 잘 있거라》의 성공이 자기 덕분이라고 얘기하고 다니면서 헤밍웨이의 자존심을 긁게 됩니다.

피츠제럴드는 훗날 자신의 주치의에게, 헤밍웨이가 자신 덕분에 성공했는데 그 고마움을 모른다고 말하고, 자신이 쓴 회고록에서 '이번 봄에는 내가 출세시킨 헤밍웨이도 볼 수 있을테고…'라고 씁니다. 하지만 헤밍웨이는 피츠제럴드가《무기여 잘 있거라》에 대해 이러쿵저러쿵 조언했던 사실들에 대해 '그의 제안 중 실제로 반영한 부분은 하나도 없습니다'라는 편지를 퍼킨스에게 보내고, '바보

같은 제안에 어이가 없었다'라는 얘길 지인에게 합니다. 그는 자식
과도 같은 자기 작품에 대한 피츠제럴드의 날카로운 지적이 불편
했나 봅니다. 하지만 당시 피츠제럴드는 헤밍웨이와 비교할 수도
없는 베스트셀러 작가였고, 그의 말이 맞는 부분도 있었기 때문에
그의 조언을 《무기여 잘 있거라》에 반영한 것들도 있습니다. 아니,
실제로 반영했으면서 안 했다고 거짓말을…. 그 지적이 얼마나 싫
었으면 그랬을까요. 이 때문에 헤밍웨이는 피츠제럴드 사후에 그
가 재조명되어 위대한 작가로 부상하자 그를 깎아내리기 위해 혈
안이 된 사람처럼 피츠제럴드를 욕하고 다닙니다. 멀어져버린 안
타까운 둘의 우정입니다.

　이 둘의 문체는 각각 다른 매력을 가지고 있어요. 두 사람과 전부
친분이 있던 프린스턴 대학 학장 크리스천 거스는 피츠제럴드의
《밤은 부드러워》를 읽고 난 후, 그에게 보내는 편지에서 이렇게 말
하기도 했습니다.

　"당신들 둘은 현대작품의 스펙트럼에서 각자 양 극단을 맡고 있어
요. 헤밍웨이를 깎아내리는 건 전혀 아니고, 그는 저 아래 적외선이
라면 피츠제럴드 당신은 자외선이네요. 헤밍웨이의 리듬은 아프리
카의 톰톰 드럼을 울리듯이 원시적이고 단순합니다. 당신은 그 반대
끝에 있지요. 문장들 하나하나가 가장 섬세한 악기처럼, 인간의 복합
된 감정들의 수많은 결들을 단어의 색채들로 표현하고 있어요" (《The

composition of tender is the night》, Mathew J brocolli, Univ of Pittsburgh Pr,

198p, 한국어판 없음)

저는 이 표현에 공감이 가요. 헤밍웨이의 문체는 북을 둥둥 울리
듯이 단순하지만 깊고 묵직한 울림을 가지고 있습니다. 반면 동시
대에 '잃어버린 세대'의 문학으로 함께 활동했던 피츠제럴드의 문
체는 현란한 선율같이 아름답게 울려 퍼지면서, 독자들의 숨어 있
는 감정선을 건드리는 스타일이지요. 사람의 마음속에 있는 현을
어떻게 표현하느냐의 차이입니다. 물론 두 작가의 문장 모두 비교
할 수 없이 멋진 문장이고요.

잃어버린 세대

헤밍웨이는 훗날 스타인과도 사이가 틀어지게 됩니다.
스타인은 끝까지 헤밍웨이를 아끼는 제자라고 말했지만, 헤밍웨이
는 자신의 성공을 누군가가 자기 덕이라고 말하는 것을 못 참았던
것 같아요. '내 실력이야! 돕긴 누가 도와?' 이런 생각이었을까요.
1차 대전 이후 스타인은 포드 자동차를 장만합니다. 여기에서 20
세기 근대 미국 문학의 애칭인 '잃어버린 세대'라는 용어가 나오게
되지요. 스타인은 이 자동차를 매우 아꼈고, 복잡한 파리 한복판에

서도 차 안에서 책을 읽고 글 쓰는 것을 즐겼다고 해요. 어느 날, 이 자동차가 고장이 나 수리를 맡기게 되었다가 한 장면을 목격합니다. 정비소 직원이 일을 제대로 하지 않자 화가 난 정비소 사장이 직원에게 '당신들은 전부 잃어버린 세대야!'라고 소리 지르는 걸 본 거죠. 스타인은 이 말에서 '잃어버린 세대'라는 광고 카피와 같은 표현을 가져옵니다.

전쟁 후 삶의 목표나 삶의 애착을 잃어버린 허무한 젊은 세대를 일컫는 이 용어는, 나중에 헤밍웨이가 잃어버린 세대라는 용어를 자신의 책에 쓰면서 이 세대의 문학을 일컫는 말이 되었습니다.

앞서 이야기했듯이, 셰익스피어 앤드 컴퍼니 서점에 가면 '잃어버린 세대'라는 코너가 따로 있고, 이 코너에 헤밍웨이와 피츠제럴드의 작품이 전시되어 있는 것을 볼 수 있어요.

피츠제럴드는 《위대한 개츠비》의 상업적인 실패 이후에 나락으로 떨어지게 됩니다. 그의 부인 젤다는 결국 정신 병원에 입원하고 그는 병원비를 대기 위해 미국 할리우드에서 극본을 각색하는 일을 하게 됩니다. 영화 〈바람과 함께 사라지다〉는 피츠제럴드의 손길이 닿은 영화지요.

불행한 삶을 이어가던 피츠제럴드는 마흔 중반의 나이에 알콜 중독 때문에 심장마비로 허무하게 사망합니다. 이런 내리막길이라니…. 헤밍웨이의 말대로 피츠제럴드가 젤다를 만나지 않았다면 다른 삶을 살 수 있었을까요? 안타까울 뿐이네요.

(Book) 《위대한 개츠비》

피츠제럴드의 트라우마를 그대로 드러내고 있는 이 책은 아름다운 선율의 산문이
빛을 발하는 소설이다. 최상류층인 데이지를 사랑한 개츠비는 모든 수단과 방법
을 동원해 그녀를 되찾으려 하지만, 결국 비극적인 죽음을 맞이한다. 이 소설의 상
업적 실패로 피츠제럴드는 좌절을 겪는다. 피츠제럴드가 죽는 날까지도 초판본
을 다 팔지 못한 비운의 책인데, 지금은 초판본이 희귀본 시장에서 천문학적 금액
으로 거래되고 있다.

좌절 속에서 날아오르다

프랑스 파리 리옹역
Gare de Lyon Place, Louis Armand, 75571 Paris, France

모든 것을 잃은 순간

해들리와 살던 시절, 헤밍웨이는 특파원으로서 스위스 로잔에 취재를 가게 됩니다. 해들리와 같이 가려고 했지만 당일 그녀의 몸이 안 좋았던 탓에 헤밍웨이가 먼저 로잔으로 떠나죠. 며칠 후 해들리는 남편을 만나러 스위스로 향하면서 깜짝 이벤트를 준비합니다. 집에 있는 그의 원고 전체를 가져가는 것이었지요. 그의 모든 습작을 가져가면 남편이 현지에서도 글을 쓸 수 있고 그가 좋아할 거라 생각했습니다.

뭔가 불길하지 않나요. 그녀는 이 원고를 리옹역에서 몽땅 잃어버립니다. 도둑맞은 것이죠. 헤밍웨이가 그때까지 썼던 모든 원고, 모든 글, 모든 낱말이 전부 다, 남김없이 증발됩니다. 그는 이 사건을 계기로 그녀를 용서할 수 없게 되었는지도 모릅니다. 글 쓰는 이의 본분은 '백업'이라고 어느 작가분이 말씀하셨지요. 공들여 다듬고 낱말과 문장을 이렇게 저렇게 다듬으면 뭐하겠습니까. 그걸 지켜야죠.

이 사건이 얼마나 괴로웠는지는 당사자만 알겠지요. 헤밍웨이는 나중에 이 기억을 없애기 위해 뇌를 수술하고 싶다고 말했을 정도니까요. 하지만 모든 일이 카드의 양면처럼 장단점이 있으니 이 사건의 장점이라고 한다면 나중에 비평가들이 헤밍웨이의 초기 습작에 대해 이러쿵저러쿵 떠들 만한 빌미가 남지 않았다는 거예요.

역에서 원고를 도둑맞은 후 해들리는 헤밍웨이에게 이 사실을 털어놓고, 이를 받아들일 수 없었던 헤밍웨이는 그 길로 파리의 집으로 달려가 원고가 정말 단 한 장도 남지 않았는지 확인했다고 합니다. 이렇게 바닥부터 다시 시작한 헤밍웨이는, 아무것도 없는 제로 상태에서 다시 글을 시작할 수 있다고 스스로를 다독입니다. 그리고 그의 첫 베스트셀러인 《태양은 다시 떠오른다》를 써내지요.

(Book)《태양은 다시 떠오른다》

헤밍웨이의 혁신적인 문체가 빛을 발한 작품. 그가 스타 작가의 반열에 오르게 된 첫 장편 소설. 이 신선한 모더니즘 소설은 미국 문단에 큰 반향을 일으킨다. '잃어버린 세대'를 그대로 반영하고 있으며 허무주의가 짙게 배어나는 소설이다. 주인공 제이크 반스는 특파원으로 1차 대전에 참전해 큰 부상을 입는다. 성적 능력을 잃어버린 반스는 사랑하는 브렛 애슐리가 다른 남자들을 사랑하는 것을 허무하게 보아야만 한다는 내용이다. 이 애슐리 역시 해들리와 살던 시절 헤밍웨이가 좋아

했던 더프 트위스든을 모델로 한 것이다. 파리에 사는 이주민들을 다룬 이 책은, 그의 파리 시절을 응축해 상상력으로 쏘아올린 소설이다.

새로운 사랑에 빠질 때마다 대작을 써낸 헤밍웨이, 이 소

《태양은 다시 떠오른다》 초판본

설을 쓸 때 부인 해들리 몰래 폴린 파이퍼와 연애 중이었던 것은 깨알 포인트이다.

(Place) 라 클로즈리 데 릴라 La Closerie des Rilas_171 Boulevard du Montparnasse, 75006 Paris, France

네이 장군 동상이 보이는 이 카페는 헤밍웨이가 미국으로 돌아가 토론토 스타 신문사에 사표를 내고 두 번째로 파리에 와서 살던 집 (113 Rue de Notredame de Champs: 지금은 없어짐)과 아주 가까운 거리에 있다. 요즘 작가들이 그러하듯 그도 카페에 앉아 글을 썼는데, 이 카페에서 그의 첫 베스트셀러《태양은 다시 떠오른다》를 집필했다. 그리고 그 시절 그의 절친 피츠제럴드의 《위대한 개츠비》를 읽고 감동했던 곳도 이곳이다.

(Place) 르 폴리도르 Le Polidor_41 Rue Monsieur Le Prince, 75006 Paris, France

우디 앨런의 영화 <미드나잇 인 파리>에도 등장한 이 고색창연한 레스토랑은 무려 1845년에 오픈한 곳이다. 이곳은 아직도 100년 전의 인테리어를 그대로 간직하고

위_라 클로즈리 데 릴라. 아래_폴리도르

있다. 조이스를 비롯해서 헤밍웨이, 폴 발레리, 잭 케루악 등이 단골이었던 곳이다.

(Place) 브라세리 립 Brasserie Lipp_151 Boulevard Saint Germain,
75006 Paris, France

헤밍웨이가 가난하던 시절, 자신에게 주는 선물로 맛난 맥주를 마시던 레스토랑.
자신이 보낸 원고가 전부 되돌아오고, 셰익스피어 앤드 컴퍼니에서 실비아 비치
에게 하소연을 한 후 이곳에서 맥주를 마
시면서 자신에게 희망을 주던 곳이다.
영화 <미드나잇 인 파리>에서 주인공 길
이 약혼녀에게 가자고 말하지만 그녀가
관심이 없어 거절하는 곳이다.

(Place) 레 되 마고 Les Deux
Magot_6 Place Saint Germain des
Pres, 75006 Paris, France

헤밍웨이와 조이스가 같이 샴페인을 마
셨던 곳이다. 그뿐 아니라 파리 지성을 대
표하는 장폴 사르트르와 시몬 드 부아르
가 매일같이 들락거린 파리 지성의 상징
과도 같은 카페이다.

위_브라세리 립, 아래_레 되 마고

153

에필로그

파리 시절에 헤밍웨이는 파리에만 있었던 것은 아닙니다. 미국을 오갔고 오스트리아로 스키 휴가도 자주 갔으며 매년 여름엔 스페인으로 여행을 떠났습니다. 그가 팜플로나에서 투우에 빠진 것은 유명한 사실이지요. 그의 첫 장편 소설《태양은 다시 떠오른다》에도 그 경험이 나옵니다. 이렇게 곳곳을 누비며《태양은 다시 떠오른다》를 집필할 즈음, 그는 폴린 파이퍼라는 여자와 사랑에 빠지게 됩니다. 폴린은 헤밍웨이의 부인 해들리와 친한 친구였지요. 그녀는 나중에 헤밍웨이를 사랑하게 되자 해들리에게 공개적으로 그 감정을 이야기하기도 합니다.

헤밍웨이가 잠시 뉴욕 출장 후 파리에 돌아왔을 때 해들리는 아들과 함께 오스트리아 슈룬에서 스키 휴가 중이었습니다. 슈룬으로 빨리 와주길 바라는 가족을 놔두고 그는 파리에서 폴린과 시간을 보냅니다. 그는 훗날 "나는 슈룬으로 떠나는 첫 기차를 탔어야 했다. 그러나 첫 기차도, 두 번째 기차도, 세 번째 기차도 타지 않았다"고 말합니다. 담담히 사실만 말하는 이 문장에 왜 제 마음이 아플까요. 네 번째 기차를 타고 그가 슈룬에 도착했을 때, 해들리는 기차역에 나와 있었습니다. 스키장의 눈과 햇살에 옅게 그을린 얼굴로 밝게 웃는 해들리를 본 순간, 그는 그녀가 아닌 사람과 사랑에 빠지기 전에 차라리 죽어버렸다면 더 나았을 것 같다고 얘기합니다.

폴린은 파리에서 〈보그〉의 편집자로 일하고 있었고 아칸소주의 지주인 부유한 집안의 엄친딸이었어요. 그녀는 헤밍웨이를 완벽히 이해하는 것은 바로 자신이라고 확신했습니다. 자신의 재력을 바탕으로 그에게 안락한 집필 환경을 제공할 수 있을 거라 장담하며 그와의 결혼을 강행했죠. 하지만 그녀도 그의 마지막 부인은 되지 못했습니다.

해들리와 이혼하고 헤밍웨이가 폴린과 결혼한 후에 《태양은 다시 떠오른다》가 나왔듯이, 폴린과 이혼하고 마사 겔혼과 세 번째 결혼을 올린 후에 《누구를 위하여 종은 울리나》가 나오게 됩니다. 메리 웰시와의 결혼생활 시절 아드리아나 이반치치를 사랑하면서 《노인과 바다》를 펴낸 것도 유명하지요. 이 남자는 새로운 사랑에 빠질 때마다 대작을 한 편씩 써냅니다. 헤밍웨이 본인도 인정했던 부분이고요. 사랑에 빠졌을 때는 가만히 있어도 문장이 번뜩이듯이 떠올랐다고 하네요.

헤밍웨이는 겉으로 드러난 면만 보면 세계 최고의 작가로 유례 없는 명성을 누렸지만 그의 생활은 사건 사고의 연속이었습니다. 비행기 추락사고를 비롯해 자동차 전복사고, 전쟁의 부상 등 사고가 이루 말할 수 없이 많았습니다. 습작 시절 출판사에 보낸 원고는 모조리 되돌아왔고, 리옹역에서 원고를 전부 다 도둑맞는 사건처럼 통째로 삶을 뿌리 뽑을 만큼 좌절을 안겨주는 일들도 많았고요. 그래서일까요. 그의 작품은 《태양은 다시 떠오른다》를 시작으로 마

지막 《노인과 바다》에 이르기까지 하나의 주제를 관통합니다. 파멸에 이를 만큼 큰 좌절을 겪은 주인공들이 상당히 의연하게 인생을 관조한다는 것이죠. 겉으로 볼 땐 너무나 중요한 것을 잃었지만 내면의 소중한 무언가가 견고하게 한 사람을 지탱하고 있습니다. 이런 면 때문에 저는 헤밍웨이를 존경하고 그의 소설을 좋아합니다.

파리를 떠나 미국 키 웨스트에서 《무기여 잘 있거라》를 펴낸 헤밍웨이는 1929년 다시 프랑스로 돌아옵니다. 당시 피츠제럴드도 파리에 있었는데 헤밍웨이는 그와 마주치지 않기 위해 갖은 수단을 썼다고 합니다. 노트르담 데샹 거리에 살 때 피츠제럴드의 술주정으로 그 집에서 쫓겨난 경험이 있기 때문이죠.

《무기여 잘 있거라》의 엄청난 성공으로 헤밍웨이는 경제적으로 자유롭게 되었고, 아무도 따라잡을 수 없는 신화 같은 명성을 얻게 됩니다.

헤밍웨이는 1931년에 파리를 완전히 떠나 키 웨스트에 집을 장만하고 지속적으로 작품 활동을 해나갑니다. 이 책에서는 헤밍웨이의 파리 시절만 되돌아보고 있기 때문에, 여기까지만 이야기를 들려드릴게요.

(Place) **루 페루 6번지_6 Rue Ferou, 75006 Paris, France**

헤밍웨이가 폴린과 결혼하고 살았던, 파리에서의 마지막 터전. 이곳은 폴린의 재력을 증명하듯, 해들리와 쪼들리며 살던 카르디날 르무안 거리나 노트르담 데샹

거리의 집과 달리 아주 번듯하다. 이 집 역시 뤽상부르 공원 바로 앞에 있다. 파리 시절 헤밍웨이의 모든 거처는 전부 뤽상부르를 중심으로 한다는 것이 포인트. 헤밍웨이는 키 웨스트에 집을 마련하면서 파리를 떠나 영원히 마음에 묻는다.

요한 볼프강 폰 괴테

Johann Wolfgang von Goethe

소설을 쓰고 싶었던 변호사

독일 프랑크푸르트 괴테 생가
**Goethehaus Frankfurt, Großer Hirschgraben 23-25,
60311 Frankfurt am Main, Germany**

독일의 대표 엄친아

이제 프랑스 여행을 마치고 독일로 왔네요. 독일은 요한 볼프강 폰 괴테와 함께 돌아보려고 합니다. 독일 프랑크푸르트와 바이마르 그리고 괴테의 버킷리스트였던 이탈리아까지 가보려고 해요. 먼저 프랑크푸르트의 괴테 생가에 들르도록 할게요.

괴테는 대표 엄친아예요. 할아버지 프레드리히 게오르그 괴테는 호텔업을 하던 여인과 두 번째 결혼을 한 후 재력가로 거듭나게 됩니다. 그 덕분에 괴테의 아버지 요한 카스파 괴테는 막대한 유산을 물려받아 풍족한 생활을 누렸습니다. 게다가 괴테의 아버지는 무려 프랑크푸르트 시장의 딸과 결혼했기 때문에 괴테는 부유하고 영향력 있는 집안에서 1749년에 태어났습니다. 어린 시절에 그는 집안 배경을 꽤나 자랑했지요. 친구들의 질투와 시기 때문에 왕따를 겪었던 적도 있었으니까요. 괴테의 부모님은 아이를 여섯 명 낳았는데 다른 형제들은 어린 시절 병으로 죽고 괴테와 여동생 코르넬리아만 살아남게 됩니다. 그녀는 괴테와 연년생 남매로 괴테의 인생에서 아주 큰 역할을 하게 됩니다. 이 챕터의

괴테의 모든 것이 전시된 프랑크푸르트 괴테 생가

후반부에서 여동생의 이야기를 소환할 예정입니다.

괴테의 아버지는 경제적으로 아주 자유로웠고 중년 이후에는 일하지 않고 살았습니다. 그리고 남매의 교육에 올인했죠. 이 교육이 얼마나 지독한 것이었는지, 괴테의 자서전《시와 진실》을 보면 그가 측은하게 보이기까지 합니다. 괴테의 아버지는 아주 엄격한 분으로 예외를 인정하지 않았습니다. 어떤 상황에서도 공부를 지속하게끔 했죠. 괴테가 어렸을 때 일입니다. 리스본에서 일어난 지진으로 유럽 전역이 공포에 휩싸였을 때에도, 천연두같이 심한 병을 앓았을 때에도 아버지는 몸이 나으면 그간 못했던 공부를 몰아서 시켰습니다. 아프고 나면 해야 할 공부가 두 배가 되었죠.

프랑크푸르트 괴테 생가에 전시된 시계. 이 시계는 괴테가 살아 있을 때부터 지금까지 한 번도 멈춘 적이 없다.

그런 이유 때문인지 괴테는 부모님을 이해하고 사이좋게 지내지 못했습니다. 그리고 지진을 겪고 병을 앓은 어릴 적 경험은 그가 부유하고 남부러울 것 없는 배경에서 자랐음에도 그를 사색에 잠기는 청년으로 만들었죠. 역시 어린 시절이 괴로워야 예술가가 될 수 있나 봅니다.

프랑크푸르트 괴테 생가

우리가 둘러보고 있는 이 집 프랑크푸르트 생가는 4층 건물로, 한 층에 방이 무려 다섯 개씩 있는 대저택입니다. 괴테의 아버지는 큰 의욕을 갖고 이 집을 개축했지요. 독일에서 7년 전쟁이 발발하면서 프랑스의 군대가 이 집에서 1년간 숙영을 하기도 했는데요, 이걸 보면 그때 이 집은 프랑크푸르트의 랜드마크 건물이 아니었나 싶습니다. 괴테와 여동생은 신기한 낯선 방문자들을 보며 생활의 활력을 얻고 즐거워했지만, 집 주인이었던 아버지는 이 일을 상당히 분통해했습니다. 아버지는 집에 머물던 프랑스인 백작 장교와 시시때때로 부딪혔는데, 그때의 일이 괴테의 자서전에 잘 나와 있습니다.

뮤지엄이 된 이 집 꼭대기 층에는 괴테가 글을 쓰던 중요한 방이 있습니다. 유럽은 보존에 신경을 쓰다 보니 대부분 오래된 건물이나 예술가가 살던 집, 생가에 에어컨을 달지 않습니다. 폭염이나 날씨가 궂은 날 이 꼭대기 층은 공개하지 않고 닫아놓기도 하니 만약

괴테의 아버지가 수집한 수많은 책들

방문 계획이 있다면 잘 알아보고 가시는 게 좋습니다.

괴테 집안은 괴테의 아버지, 괴테, 괴테의 아들인 아우구스트까지 3대가 이탈리아로 그랜드 투어를 떠날 정도로 부유했습니다. 괴테 아버지는 1740년에 약 8개월간 이탈리아에 다녀왔죠. 그는 여행지에서 다양한 기념품과 자료들을 가져왔고 서재에 보관했습니다. (이 자료들은 괴테의 아버지가 쓰던 감동적인 서재에 지금도 잘 보존되어 있습니다.) 어릴 때부터 이 이국적인 물건을 본 괴테는 아버지의 영향을 받아 이탈리아 여행을 꿈꾸게 됩니다.

아버지는 이탈리아 자료뿐 아니라 백과사전부터 시작해서 법학, 예술에 관한 모든 책을 사이즈까지 맞추어 수집한 사람이었습니다. 그의 아버지 역시 《이탈리아 기행》이라는 책을 이탈리아어로 쓴 경험이 있는데요, 그걸 보면 문학에 대한 욕심도 많았던 것 같아요. 괴테 부자는 한 분야가 아닌 문학, 예술, 자연, 사회 시스템 전 분야를 탐구했는데, 이걸 보면 백과사전식 교양을 지향했던 걸 알 수 있습니다.

괴테의 청춘 시절

괴테는 괴팅겐 대학으로 가고 싶어 했지만 아버지의 뜻대로 라이프치히의 법대에 갑니다. 대개의 부모님들이 그렇듯이 괴

테 역시 아버지가 당신의 꿈을 아들을 통해 이루려는 것을 알고 있었습니다. 친할아버지는 돈이 많았지만 명예는 없었고, 괴테 아버지 역시 유산을 물려받아 황실고문관 자리를 맡기도 했지만, 아들만은 번듯한 명예직을 갖기 원했어요. 라이프치히로 간 괴테는 문학을 전공하고 싶었지만 부모님의 허락 없이는 불가하다는 교수님의 반대에 부딪혀 법을 전공하게 됩니다. 문학사를 보면 예술가들이 부모님의 열망 때문에 어쩔 수 없이 법학 공부를 하게 되는 경우를 볼 수 있는데, 그들이 얼마나 괴로웠을지 상상이 갑니다. 귀스타브 플로베르, 에드가 드가, 세잔 등 엄친아로 태어난 예술가들은 부모님의 의지대로 법대를 가긴 하지만 공통점은 중간에 다 때려치웠다는 거죠.

하기 싫은 공부를 억지로 해서 그럴까요. 괴테는 병을 앓게 됩니다. 각혈을 하면서 생사를 넘나들게 되죠. 그는 공부를 중단하고 다시 프랑크푸르트에 와서 쉬어야만 했습니다. 이렇게 혈기왕성한 청춘이 집에 무력하게 누워 있게 되면서 잉여시간을 갖게 됩니다. 우리는 너무 바빠서 이런 시간이 부족한데, 한 번쯤 인생에서 이렇게 멍 때리는 시간이 있으면 좋을 것 같아요.

예민한 젊은 시절에 반드시 힘든 일을 겪는다는 위대한 예술가들의 공통점을 괴테도 피해 가지 않았습니다. 이때 남겨진 기록은 거의 없지만, 저는 직감적으로 이 시절이 괴테에게 큰 영향을 미쳤다고 생각합니다. 자신이 통제할 수 없는 상황을 반드시 맞닥뜨려

야 깊은 사유가 시작되거든요. 아버지는 육체적으로나 정신적으로 괴테가 못마땅했고, 이런 병에 걸렸어도 의지만 있으면 나을 수 있으니 얼른 나아서 공부하라고 다그쳤습니다. 몸이 아픈 것도 서러운데 아버지에게 공부하는 기계로 취급받는 말을 들은 괴테는 마음이 많이 상했을 것 같아요.

괴테는 병이 나은 뒤 스트라스부르로 가서 대학 공부를 마치고 변호사 사무실을 개업합니다. 아버지는 변호사가 된 괴테를 응원하면서 열정적으로 도와줍니다. 하지만 괴테는 유능한 변호사가 되지 못했고, 아들이 성공한 변호사가 되기를 바랐던 아버지는 크게 실망하죠. 문학적 영감이 가득한 괴테에게 감정을 배제한 이성적인 일은 힘들었을 겁니다. 그러다 보니 그는 변호사 일을 하는 둥 마는 둥 하게 됩니다. 법정의 판사에게 제출할 문서까지 문학작품 쓰듯이 냈다고 친구에게 놀림받았던 적도 있으니까요.

(Book) 《시와 진실》

괴테가 59세에 집필을 시작해 무려 20년 넘게 매달린 방대한 양의 자서전. 자신의 탄생부터 대학을 졸업해 《젊은 베르테르의 슬픔》으로 스타 작가가 된 날까지의 일을 기록했다. 인생 제 2막을 시작하기 위해 바이마르로 떠나기까지 그의 청춘 시절을 알 수 있는데, 제목이 《시와 진실》이듯이 문학과 사실이 섞인 작품이다.

엄청난 파장을 일으킨 첫 소설

독일 베츨라어 로테 하우스
Lotte Haus, Lottestraße 8–10, 35578 Wetzlar, Germany

《젊은 베르테르의 슬픔》의 탄생

괴테는 외가댁이 있는 베츨라어에 고등법원 견습생으로 가게 됩니다. 좋아하지 않는 일을 해야만 하는 공허함과 집에서 떠나온 외로움까지 겹치면서 힘든 시간을 보내게 되지요. 그리고 이곳에서 바로 운명적인 사랑 샤를로테를 만나게 됩니다. 파티로 향하던 마차에서 우연히 만난 샤를로테 부프! 그녀는 괴테가 생각할 때 가장 이상적인 여자였습니다. 하지만 그녀는 친구 케스트너의 약혼녀였죠. 이후 이 삼각관계 스토리는 여러분들이 예상하는 대로 비극적으로 흘러갑니다. 결국 괴테는 일과 사랑 두 가지를 모두 잃고 베츨라어를 떠나게 되죠.

샤를로테와 괴테는 노년이 된 1816년에 잠깐 재회하게 됩니다. 45년 만에 겨우 다시 만나다니! 이 재회는 토마스 만이《로테, 바이마르에 오다》라는 소설로 재구성하기도 했습니다.

괴테는 평생을 연애했기 때문에 정말 많은 여성들이 그의 인생에 등장합니다. 하지만 그 연애가 항상 성공적인 것만은 아니었습니다. 괴테를 그저 한낱 꼬맹이로 취급해 큰 상처를 주었던 첫사랑 그레첸을 비롯해 대학시절에 만난 프리데리케 등 샤를로테 이전에도 그는 많은 실연을 당했습니다. 그 중에 샤를로테는 괴테에게 특별했습니다. 그의 밀리언셀러 소설《젊은 베르테르의 슬픔》의 주인공으로 캐스팅이 되니까요. 이 책은 당당히 고전의 반열에 올라, 샤

롤로테는 이 책을 읽은 모든 사람들의 머릿속에 지울 수 없는 존재가 됩니다.

예술가들은 삶의 행복보다 고뇌와 고통에 더 초점을 맞추는 경우가 많아요. 괴테 역시 어린 시절 자신의 원인 모를 슬픔을 인정하지 않는 아버지 밑에서 늘 자살을 생각했고, 언제든 삶을 그만두기 위해 항상 칼을 곁에 두고 있었다고 합니다. 하지만 결국 자살할 용기가 없는 자신을 발견하곤, 오직 창작활동을 통해 이런 충동을 이겨내게 됩니다.

그러다, 창작의 소재가 마땅치 않아 고민하던 때, 빌헬름 예루살렘의 사건을 알게 됩니다. 예루살렘은 괴테가 베츨라어에서 알고 지내던 청년이었죠. 그는 친구의 약혼녀를 사랑하다가 스스로 삶을 마감했습니다. 괴테는 이 자살 사건을 접하고 마치 계시를 받은 듯 소설을 쓰기 시작합니다. 예루살렘의 스토리가 마치 자신의 이야기 같아 무조건 써야만 하는 느낌을 받은 거죠. 저절로 펜이 달려나가는 경험을 한 괴테는 "몽유병에 걸린 듯이" 무의식적으로 썼다고 이야기합니다.

아무도 만나지 않고 4주 만에 휘몰아치듯이《젊은 베르테르의 슬픔》이라는 책을 뚝딱 펴냅니다. 친구들에게 보여주려고 그가 다시 읽었을 때 스스로도 놀랐다고 하네요. '이걸 내가 썼단 말이야?' 하고요. 그는 엄청난 예술적 불길과 열정을 지니고 있던 사람이에요. 이 소설은 이후 전 유럽에서 어마어마하게 유명하고 센세이셔

널한 책이 됩니다.

나오사마사 유럽의 청년들이 베르테르의 노란소끼까지 따라 입고 자살하는 사건이 발생하자, 이 책은 재판금지 판정을 받게 됩니다. '베르테르 효과'는 지금도 유효하지요. 이 책은 편지글 형식의 독특한 구성으로 되어 있는데요, 주인공들이 감정을 말로 주고받으면 즉각 감정적 대응을 하게 되지만, 편지로 주고받으면 한 번 더 생각하게 됩니다. 괴테는 이런 이유로 편지글 형식을 사용했다고 자서전에서 밝혔지요. 물론 그 덕에 한 번 더 생각하고 또 생각하다 베르테르는 우울해져 생을 스스로 끝내게 되고 말지만요.

행운과 명성

괴테는 이 책으로 스물다섯 살에 엄청난 영향력을 지닌 작가로 등극하게 됩니다. 하지만 인기가 좋지만은 않았던 듯해요. 책을 내고 나서 괴테를 만나는 사람마다 로테의 실제 모델이 누구며 '로테'는 어디에 살고 있는지 그를 다그쳤다고 하니까요. 괴테는 그 뒤 50년 넘게 독일 최고의 명사로 명예를 누리지만《괴테와의 대화》에서 그가 요한 페터 에커만에게 밝힌 바에 따르면 이렇습니다.

세상 사람들은 언제나 나를 특별한 행운의 혜택을 받은 자라고 칭찬

을 하네. 나 자신도 이에 대해 이의를 제기하고 싶지 않고, 나의 인생 행로에 대해 불평하고 싶지도 않네. 그러나 결국 그것은 노고와 일 이 외의 아무것도 아니었지. 나는 이 75년이라는 세월을 통해 내가 정말 로 즐거웠던 날은, 단 1개월도 안 된다고 말할 수 있네. 언제나 되풀이 하여 돌을 위로 밀어 올리려고 하지만, 그것은 영원히 아래로 굴러 떨 어지는 것 같은 그런 기분이었다네. (《괴테와의 대화》, 요한 페터 에커만 지음, 곽복록 옮김, 동서문화사)

이름이 세상에 널리 알려진다는 것과 지위가 높다는 것은 생활에 있 어서 좋은 일이기도 하지. 그러나 나의 높은 이름과 지위에도 불구하 고 내가 했던 일은, 다른 사람에게 상처를 주지 않으려고 다른 사람의 의견에 대해서 입을 다물었던 것뿐이라네. 그때에 나는 다른 사람의 생각을 알 수 없었다는 이점은 있었지만, 이것은 정말로 더 없이 어리 석은 짓이었지. (《괴테와의 대화》, 요한 페터 에커만 지음, 곽복록 옮김, 동서 문화사)

명성이란 이런 건가요. 갑자기 '명예'의 매력이 뚝 떨어지네요. 제가 놀랐던 것은 괴테가 《젊은 베르테르의 슬픔》을 쓰고 나서 이 책을 죽을 때까지 한 번밖에 보지 않았다는 사실입니다. 자신이 쓴 작품이라면 자식과도 같은 존재일 텐데, 당연히 자꾸자꾸 보고 싶 지 않을까요? 하지만 여기엔 이유가 있었어요. 그 책을 다시 보면

그때와 같은 내면의 폭풍을 또 겪어야 하니까요. 팔순이 다 된 노인의 입장에서도 두려울 정도였으니 괴테의 내면은 힘깅 어렸던 모양이에요.

《젊은 베르테르의 슬픔》이 고전의 반열에 오르게 된 이유 역시 여기서 찾을 수 있습니다. 이 책의 초판본이 성공했을 때 많은 사람들은 이 책이 시대상을 반영했기 때문이라고 생각했습니다. 또 삶의 권태와 지루한 반복 속에서 인생에 희망이 없던 그 당시 유럽의 청춘들에게, 주인공 베르테르가 공감을 불러일으켰다고 생각했죠.

하지만 책이 출판된 지 50년이 지난 후에도 이 책은 젊은이들의 공감을 얻었습니다. 괴테의 비서로 일했던 에커만은 이에 대해 초판이 나왔던 그 시대뿐 아니라 어느 시대든 누구나 삶의 권태와 불만족, 고통을 느끼기 때문이라고 했어요. 정말 맞는 말이지요? 당시까지도 살아 있던 괴테는 이에 더해, 모든 젊은이들이 이 책을 읽었을 때 마치 자신을 위해서 쓰인 책이 아닌가 하는 느낌을 받기 때문에 공감하는 거라고 분석했습니다. 저는 이 부분에서 무릎을 쳤어요. 250여 년이 지난 지금도 우리는 모두 삶의 어느 순간에는 권태를 느끼고, 각자의 가치관에 따라 삶에 만족하지 못하기도 하고, 고통을 피해갈 수 없기도 하니까요.

시대와 세대를 뛰어넘어 청춘들이 공감한다는 것, 그것은 인류 역사에서 바뀌지 않는 인간의 본성이 있기 때문에 가능한 거겠죠. 그리고 그 본성을 멋진 소설로 만든 것이 바로 괴테의 능력입니다.

오빠와 여동생

괴테는 샤를로테를 비롯한 많은 여성들을 뮤즈 삼아 작품세계에 구현했습니다. 그중에 친동생 얘기를 하지 않을 수 없네요. 다시 프랑크푸르트 괴테 생가를 소환해볼까요. 그곳에서 제가 유심히 보았던 방은 바로 여동생 코르넬리아의 방입니다. 고급스러운 푸른빛에 감싸인 사랑스러움이 묻어나는 이 방은 측은한 느낌도 불러일으킵니다. 바로 여동생과 괴테와의 평범하지 않은 관계 때문이죠.

괴테와 여동생은 어린 시절부터 각별히 친밀한 관계를 유지했습니다. 아버지의 엄격하고 완고한 훈육과 화목하지 못한 가정에 대한 반발심으로 둘은 의지하며 살았죠. 가족 관계의 갈등 속에서 오직 둘만이 서로에게 공감하며 극복해나갔습니다. 서로가 떨어질 수 없는 쌍둥이처럼 느꼈다고 하니, 둘의 감정이 어느 정도였는지 알 만합니다. 게다가 남매이다 보니 서로 사랑해서는 안 된다는 사실이 더

프랑크푸르트 괴테 생가의 코르넬리아 방과 그녀의 초상화

욱더 이 둘을 불행한 연인처럼 느끼게 한 모양이에요.

코르넬리아의 오빠에 대한 애착은 대단했어요. 그녀는 오빠의 첫사랑인 그레첸을 자신의 경쟁자라고 생각했고, 괴테가 그녀와 실연했을 때 심지어 안도감을 느끼기도 했습니다. 오빠가 대학생활을 위해 라이프치히와 스트라스부르에 갔을 때도 그를 너무나 그리워한 나머지, 괴테가 샤를로테와 사랑에 빠졌을 때 큰 상처를 받은 것으로 알려져 있습니다.

코르넬리아는 괴테의 빈자리를 견디지 못하고 괴테의 친구인 슐로서와 결혼합니다. 괴테는 이 결혼이 자신의 부재 때문임을 인지하고 있었습니다. 코르넬리아는 나중에 괴테가 릴리와 사랑에 빠졌을 때 둘의 결혼을 간곡히 말리기도 했지요. 괴테 역시 여동생을 남달리 생각하고 있었기 때문에 괴테의 연애 패턴이 평범하지 않았던 것이 당연해 보입니다.

코르넬리아는 결혼 생활을 괴로워했던 것으로 알려져 있어요. 그녀는 외로운 마음을 이기지 못해 스물일곱이라는 젊은 나이에 둘째 아이를 낳고 사망하게 됩니다.

괴테의 연애 스타일

괴테는 놀라운 열정으로 평생 연애를 게을리 하지 않았

습니다. 부지런히 열심히 연애를 했어요. 이 연애 사건들은 괴테의 문학을 이루는 데 가장 중요한 역할을 했다고 해도 과언이 아닙니다. 이 사랑이 작품을 창작하는 에너지원이 되었기 때문이지요.

그중 괴테가 가장 사랑했던 여인은 릴리 쇠네만입니다. 본명은 엘리자베스 쇠네만, 애칭은 릴리인데, 이 여인은 괴테가 말년에 에커만에게 자신이 가장 사랑했던 여자라고 회상한 여자입니다.

귀여운 릴리 -괴테-

나의 노래, 나의 기쁨,

귀여운 릴리.

이제는 가슴에는 아픔이지만

그래도 릴리는 여전히 내 노래.

(《괴테 시집》, 요한 볼프강 폰 괴테 지음, 송영택 옮김, 문예출판사, 60p)

하지만 너무 사랑해서일까요? 괴테는 릴리 없이도 자신이 살 수 있는지 테스트하기 위해 스위스로 여행을 떠납니다. 잘 이해가 되지 않는 부분이에요. 둘의 관계를 아는 주변 사람들도 그렇게 느꼈는지 괴테의 여행을 릴리와의 이별로 해석합니다. 그리고 이 둘은 이러한 오해들로 멀어지게 됩니다.

괴테는 릴리를 사랑해서 약혼까지 했지만, 7개월간 연락을 끊었다가 다시 만나고, 연락을 끊었다가 다시 만나고를 반복하다가 아우구스트 대공의 초청을 받고 바이마르로 영영 떠나버리죠. 잠수? 도망? 이게 괴테의 연애 스타일입니다. 완전 고약한 스타일인데 여자 입장에선 피가 거꾸로 솟았을 것 같아요.

하지만 그 당시 괴테는 릴리의 폭발하는 매력 앞에서 속수무책이 된 자신을 숨 막히게 느꼈던 것 같습니다. 자신을 옭아매는 릴리에게서 탈출하고 싶은 마음으로 여행을 떠난 건 아닐까요. 하지만 아무리 양보해도 여자 입장에서는 이해가 되지 않는 행동이죠.

양측 가족들도 둘의 관계를 반기지만은 않았습니다. 릴리는 프랑크푸르트의 부유한 집안의 아가씨였고, 그에 비해 괴테의 집안은 소박했기에 그녀가 결혼 후 적응할 수 있을지 많은 우려가 있었습니다. 패기에 찬 청년 괴테는 자신의 능력과 미래에 대한 희망으로 당연히 이를 극복할 수 있을 거라 생각했지만, 양쪽 집안의 상황은 그렇게 흘러가지 않았나 봅니다.

소울 메이트 폰 슈타인 부인

더 쇼크인 건 괴테가 1775년 10월 약혼녀 릴리와 파혼 후, 도망치듯이 바이마르에 오자마자 아주 빠르게, 새로운 연애를

시작했다는 사실입니다. 이 떠들썩한 연애의 주인공인 폰 슈타인 부인은 유부녀로 그보다 일곱 살 연상에 자녀도 셋이나 있었지요.

1775년 겨울부터 시작된 폰 슈타인 부인과 괴테의 관계는 독일 문학 역사에서 가장 많은 사람들이 궁금해하는 러브스토리입니다. 폰 슈타인 부인이 괴테의 문학에 지대하게 영향을 끼친 여성인데다가 연상의 유부녀와 청년의 '이루어질 수 없는 사랑', 어찌 보면 막장 같은 불륜 스토리였으니까요.

괴테는 1786년 이탈리아로 떠나기 전까지 12년간 폰 슈타인 부인에게 무려 1,800통의 편지를 보냅니다. 단순히 계산해도 1년에 150통 가까이 쓴 셈이죠. 2~3일에 한 번꼴로 꼬박꼬박 편지를 보낸 거나 마찬가지예요. 미처 따라갈 수 없는 열정입니다.

제가 흥미로웠던 점은 침착하고 기품 있는 폰 슈타인이 괴테를 처음 본 후, 그 첫인상을 철없는 망나니로 표현했다는 사실입니다. 폰 슈타인 부인이 본 괴테의 모습은, 사람을 대할 때 자만이 넘쳐서

폰 슈타인에게 보낸 괴테의 편지. 바이마르 괴테 내셔널 뮤지엄

예의나 매너가 없고, 방 안에서도 안절부절못해 돌아다니고, 자신의 감정도 조절하기 힘든 철부지였습니다. 폰 슈타인은 친구에게 보내는 편지에 괴테와는 절대 친구가 될 수 없을 것 같다고까지 썼습니다.

하지만 이후 10년이 넘는 기간 동안 이 둘은 열렬한 사랑을 합니다. 이 당시 괴테가 폰 슈타인에게 바친 편지와 시를 보면 '핑크' '로맨틱' '닭살' 등의 키워드가 떠오르죠.

하나만 볼까요.

1776년 8월 8일 일메나우에서: 당신이 저를 찾아와 주신 것이 제 마음에 놀라운 영향을 미치고 있습니다. 저에게 어떤 영향을 미치는지 말할 수는 없어도 마음이 편하고 꿈만 같습니다. 어제는 그림을 그리지 못했습니다. 멋진 비츠레벤 바위에 앉아 있었지만 아무것도 할 수 없었습니다. 그래서 당신을 위해 시를 썼습니다.

아, 그대가 내게 소중한 만큼
나도 그대에게 소중하게 남으리
아니 진실에 대해
난 더 이상 의심하지 않으리
아, 그대가 거기 있으면
그대를 사랑해선 안 된다는 느낌

아, 그대가 멀어지면

그대를 너무도 사랑한다는 느낌

(《외국문학연구 제6호》, 한국외국어대학교 외국문학연구소, 2000, 12p)

괴테는 폰 슈타인 부인을 만나고 그녀와 전생에 부부가 아니었을까 하고 생각합니다. 바이마르 궁정 생활의 답답함과 스트레스를 괴테는 폰 슈타인 부인 덕분에 버텨냅니다. 인생의 소울 메이트를 만났지만, 이루어질 수 없는 현실 속에서 다행히 그는 점점 '자제력' 있는 청년으로 거듭나게 됩니다.

《괴테와의 대화》를 보면 여러 문인들에 대한 그의 존경의 마음을 엿볼 수 있습니다. 조지 고든 바이런을 비롯해 월터 스콧 등이 있는데 그중에서도 셰익스피어는 괴테의 위대한 멘토입니다. 셰익스피어는 괴테 말고도 이 책에 등장하는 모든 예술가, 아니 전 세계 모든 예술가의 멘토이니 셰익스피어란 이름은 정말 무시무시한 이름이에요. 그런데 괴테는 말년에 발표한 시에서 셰익스피어와 폰 슈타인 부인 두 명을 동급의 멘토로 표현하고 있으니, 폰 슈타인 부인이 그에게 정말 의미 있는 여자였던 것이죠.

그녀는 괴테의 문학 인생에서 가장 중요한 여성이 아닐까 싶습니다. 당연히 괴테의 작품에도 등장해 《이피게니에》, 《탓소》, 《빌헬름 마이스터》 같은 여러 작품의 모델이 됩니다.

그러나 이 연애 중에도 괴테는 나쁜 버릇인 '잠수'와 '도망'을 어

찌하지 못합니다. 이쯤 되면 이 남자의 연애 패턴이 이해되기도 합니다. 릴리도 그러했지만 이루어질 수 없는 사랑이 그는 말할 수 없이 불안했나 봐요. 자신을 괴롭히는 그 상황으로부터 그저 탈출하고 싶은 마음이었을까요? 결국 괴테는 1786년 이탈리아로 떠나고 맙니다.

이탈리아로 홀연 떠나기 2주 전만 해도 괴테는 폰 슈타인에게 변함없는 러브레터를 보냈지요. 그리곤 갑자기 말없이 타국으로 2년 넘게 떠나 있었으니 그녀의 배신감은 오죽했을까요. 결국 괴테와 폰 슈타인 부인의 관계는 돌이킬 수 없게 됩니다. 여기에 결정적으로, 괴테가 이탈리아에서 돌아오자마자 크리스티아네 불피우스라는 열여섯 살 연하의 여인과 살게 되면서 폰 슈타인과 괴테의 관계는 종지부를 찍게 됩니다.

폰 슈타인 부인은 이때 지인들에게 불피우스에 대한 불편한 감정을 숨기지 않았어요. 귀족부인인 자기가, 철없는 괴테를 거의 10여 년에 걸쳐 자제력을 갖춘 훌륭한 청년으로 키워놓다시피 했는데 갑자기 평민 출신의 불피우스라니요. 불피우스는 평민 출신이어서 괴테와 동거를 시작한 후 바이마르에서 엄청난 가십의 대상이 됩니다. 처음에는 가정부로 괴테의 집에 드나들다가 아들 아우구스트까지 낳는데요, 그런데도 정식 결혼을 하기 전까지 아무도 불피우스를 괴테의 반려자로 인정하지 않았습니다. 그녀를 무시하는 눈빛과 가십들로 마음 고생이 심했을 것 같은데도 두 사람은 행

복했던 것으로 보입니다. 괴테는 불피우스의 순수하고 소박하며 털털한 성격을 높이 샀습니다. 1806년 나폴레옹 군대가 쳐들어왔을 때 불피우스가 목숨을 걸고 괴테를 지켜내면서 둘은 드디어 결혼을 하게 되지요. 괴테 평생의 유일한 결혼이었습니다.

괴테의 일생을 보면 여러 방면으로 열린 마음이에요. 우리가 인문학을 하는 이유는 사실 공감의 확대를 통한 포용력, 즉 열린 마음을 갖기 위함이지요. 나의 생각만 정답인 것이 아니라 타인의 다름과 그 입장을 인정하는 것이 인문학의 목표라고 볼 수 있습니다. 최고의 인문학자였던 괴테는 그런 면에서 본받을 만하지만, 문제는 이것이 연애 쪽으로도 아주 빛을 발했다는 겁니다. 폰 슈타인 부인은 괴테보다 일곱 살 연상이었고, 그가 칠순이 넘었을때 청혼했던 울리케는 당시 열아홉 살로, 무려 쉰다섯 살이나 연하였습니다. 이런 황당한 '열린 마음'이라니, 유부녀부터 싱글까지, 귀족부터 평민까지!

특별한 인연

독일 바이마르 일름 공원 괴테 가르텐 하우스

Goethes Gartenhaus Park an der Ilm, 99425 Weimar, Germany

괴테 테마 파크, 바이마르

이제, 바이마르로 가보겠습니다. 프랑크푸르트에서 ICE 를 타고 세 시간 정도 가면 도착하는 바이마르. 이곳에서 제가 느낀 것은 '안 왔으면 어쩔 뻔했어'입니다. 괴테에 대한 책이나 평전을 백 권 읽는 것보다 한 번 가보는 게 나으니까요. 역시 직접 가보고 직접 눈으로 보는 것과는 비교가 안 되죠. 책은 간접 경험인데 직접 경험과 비할 수가 없어요. 이 책을 읽는 분들도 언젠가는 꼭 이곳에 가보고 '오길 잘했다'라는 느낌을 받았으면 좋겠습니다.

그때나 지금이나 이 작은 도시인 바이마르는 괴테가 사랑해서 50 년 넘게 머물렀던 곳입니다. 괴테는 여행을 너무나 사랑했지만 언제나 이 작은 도시로 기쁘게 돌아오곤 했어요. 괴테를 좋아한다면 바이마르에 가는 게 맞아요. 그는 1775년에 이곳에 온 뒤 1832년에 바이마르에서 사망했으니까 57년을 이곳에서 살았네요. 그중 2년 정도는 이탈리아에 있긴 했지만요.

바이마르는 어떻게 괴테의 상징 같은 곳이 되었을까요. 괴테는 칼 아우구스트 대공의 초청으로 1775년, 만 스물일곱 살에 이곳에 가게 됩니다. 아우구스트 대공은 괴테 덕후로《젊은 베르테르의 슬픔》을 읽고 괴테를 직접 찾아가 인연을 맺었지요. 괴테는 아우구스트를 자신보다 한참 어리지만 배울 점이 많은 남자라고 회상합니다. 바이마르에 온 이후에 아우구스트 대공이 사망할 때까지 이 둘

은 절친으로 지내요. 괴테의 집에서 일하던 사람의 회상에 따르면 두 사람이 늘 밤 늦게까지 대화를 나누고 대공이 댁으로 돌아가지 않아 그를 원망할 때도 있었다고 합니다. 사실 아우구스트가 괴테를 영입하는 것에 대해 측근들은 반대가 많았습니다. 하지만 그는 괴테가 천재라는 믿음으로 일을 추진했고, 그 덕분에 괴테는 바이마르에서 50년 넘게 살면서 독일 문학사에 한 획을 긋게 됩니다.

가르텐 하우스

괴테가 처음 바이마르에 왔을 때 아우구스트 대공은 그에게 파격적인 대우를 해줍니다. 바이마르에서 연봉이 두 번째로 높은 고위직을 주고 일름 공원 안에 작은 이층집도 마련해주죠. 괴테는 1776년 5월부터 1782년 6월까지 이곳에 거주하는데, 괴테가 사망할 때까지 이 집은 괴테의 소유였습니다. 괴테 사망 후 1886년부터는 이 집을 개방해 다섯 개의 방을 시민들이 관람할 수 있게 해놓았습니다. 입구에 들어서면 보이는 다이닝 룸에는 괴테가 놓은 가구들이 보이지요.

2층에 올라가면 괴테를 이곳으로 초대한 아우구스트 대공과 그어머니인 안나 아말리아 공작부인의 흉상을 볼 수 있어요. 아말리아 공작부인은 바이마르의 아름다운 도서관 아말리아 도서관을 만

바이마르 일름 공원 내의 괴테 가르텐 하우스 전경. 이곳에서 괴테가 머물렀던 다섯 개의 방을 관람할 수 있다.

든 사람이고 괴테의 어머니와도 깊은 친분이 있었습니다. 계단을 올라가자마자 정면에 있는 방에는 괴테의 여동생인 코르넬리아의 초상화도 있는데 이 작품은 괴테가 직접 그린 것입니다.

또 2층에는 방이 네 곳 개방되어 있는데, 이 중에 책상과 의자가 있는 방에서 괴테는 바이마르의 경제 부흥을 위해 광산개발이나 지질학 공부를 했습니다.

침실에서는 달빛이 비치는 일름 강변이 보였기 때문에 이곳에서 달을 주제로 한 시들을 창작하고 영감을 받기도 했지요.

일름 공원

지금도 '괴테 가르텐 하우스' '괴테 산장'이라는 이름으

로 보존되고 있는 이 집은 원래 포도밭에 작은 오두막 같은 집이었어요. 아우구스트 대공이 이 집을 사서 괴테에게 선물로 주었지요. 정말 배려가 돋보이는 선물입니다. 집이 일름 공원 내부 한복판에 자리하고 있는데 이 공원은 목가적이면서 스케일도 웅장한, 아름답고 매혹적인 공원이에요. 괴테의 집에서 보이는 풍경은 무척 사랑스러워서 질투가 날 정도지요.

바이마르에 간다면 이 공원은 반드시 둘러보셔야 해요. 이 공원에 대한 에커만의 표현을 보면 그때나 지금이나 다른 점이 거의 없어 보입니다. 나무들이 북쪽으로 길게 줄을 서 있고 정원 바로 앞에는 마차 길이 지나간다고 되어 있으니까요.

서쪽과 서남쪽으로는 광활한 풀밭이 전개되어 전망을 즐길 수 있게 해준다. 그 풀밭을 가로질러 화살을 쏘면, 그것이 도달할 수 있는 거리에 일름 강이 조용히 흐르고 있다. (《괴테와의 대화》, 요한 페터 에커만 지음, 곽복록 옮김, 동서문화사)

깊고 적적한 자연의 평화 속으로 들어와 있는 기분이다. (위의 책, 동서문화사)

정말 그대로입니다! 현대적인 모습을 찾아볼 수 없는 고즈넉한 자연 그대로의 공원이지요. 에커만의 표현대로 이곳에 있다 보면

바이마르 일름 공원

안온한 고독에 잠기게 됩니다. 저 역시 오래오래 공원을 즐기고 싶었지만 시간에 쫓겨 나올 수밖에 없었던 기억이 나네요.

괴테는 태양이 뜨거울 때 항상 이 가르텐 하우스로 피서를 왔습니다. 괴테가 살던 두 번째 집, 즉 지금의 내셔널 뮤지엄과 걸어서 10분 정도밖에 걸리지 않았기 때문에 자주 왔던 모양이에요. 그는 자신이 20대에 이곳에 와서 심은 나무들이 40년이 지나 울창하게 된 것을 즐기곤 했습니다. 여름날 식사 후 이곳을 산책하면서 본인이 젊은 날에 심은 떡갈나무가 만든 그늘을 기분 좋게 만끽하곤 했지요.

에커만과 괴테가 가르텐 하우스에 방문했을 당시 에커만은 이 집의 모습을 다음과 같이 표현했습니다.

집 가까이로 갔을 때 그는 나중에 집 내부를 보여주겠다고 말하면서 하인에게 방문을 열어 놓으라고 했다. 흰색으로 칠한 집의 외벽은 장미덩굴로 온통 뒤덮여 있었고, 그 나무는 격자 울타리에 받쳐져 지붕 위까지 타고 올라가 있었다. 이 정원집을 한 바퀴 돌아보았을 때 특히 나의 흥미를 끈 것은 벽을 따라 무리지은 장미덤불 속에 자리잡고 있

는 여러 종류의 새둥지였다. … 아래층에는 거실 하나가 있을 뿐이다. 벽에는 누세 개의 치노와 농판화가 걸려 있다. 이 작품은 마이어의 것으로 두 사람이 함께 이탈리아 여행을 마치고 돌아온 직후에 그린 것이다. 이 그림에 나오는 괴테는 중년기의 원기 왕성한 모습이었다. 그림의 색채는 짙은 갈색으로 다소 강렬한 느낌이고 거기에 그려진 괴테의 얼굴 표정은 아주 엄숙해 보인다. (《괴테와의 대화》, 요한 페터 에커만 지음, 곽복록 옮김, 동서문화사)

저는 이 글을 읽는 순간 타임머신을 탄 것 같은 느낌을 받았습니다. 그때 에커만이 표현한 그 집을 눈앞에서 보고 있다는 게 신기하고 신이 났죠. 이것이 바로 인문학 여행의 기쁨 아닐까요. 물론 지금 SNS에서 유행하는 곳들을 직접 가서 볼 때도 신기한 마음이 들지만, 이렇게 몇백 년의 시간차를 두고 그 장소를 직접 보면 몇 배의 뿌듯함이 느껴지니까요. 이 유산을 이토록 잘 보존해준 독일인들에게 감사한 마음까지 들 정도입니다.

정치인 괴테

이 집에 와서 괴테는 정치 생활을 시작합니다. 이때 나무도 많이 심어서 나중에 근처 대저택으로 이사를 간 후에도 이 집

에 에커만이랑 자주 놀러오곤 했죠.

괴테는 20대 후반과 30대 중반 시절을 여기서 보내면서 공무를 보게 되는데 바이마르의 재정을 부유하게 하기 위해서 광산 쪽에 관심을 갖게 됩니다. 괴테의 놀라운 능력은 융합 인재답게 온갖 분야에 폭발적인 호기심을 가졌다는 사실입니다. 광물학, 지질학, 해양학, 식물학, 색채학…, 다 열거할 수 없을 정도로 관심을 가져요. 정치를 하면서 공무도 보고 글도 쓰죠. 그리고 연애도 해요. 에너지가 엄청나죠. 에너지 드링크 광고 모델로 딱 어울리는 분입니다.

그러다 어느 날, 이렇게 바쁘게 지내던 괴테는 글도 잘 안 써지고 영감이 말라비틀어진 것을 느끼게 됩니다. 예술가로서 공직 생활을 하면서 갑갑함을 느낀 데다 10년간의 정치 생활 동안 제대로 된 시 한 편도 쓰지 못했으니까요. 괴테는 스스로 정치가보다는 시인이라고 여기고 있었는데, 10년간 아무런 창작 활동을 하지 못했으니 얼마나 괴로웠을까요? 요즘 식으로 말하자면 번아웃 증상이 아니었을까 싶습니다.

괴테는 이탈리아로 떠나기로 결심합니다. 자신의 생일날 밤 아무에게도 말하지 않고 몰래 도망치듯이 떠납니다. 이탈리아 여행에 대해 괴테는 '독일에서 나를 괴롭히고 쓸모없게 하였던 육체적, 도덕적 고통을 치유하는 것'이라고 밝혔습니다. 에커만 역시 괴테가 이탈리아로 도피한 것은 시를 다시 쓰기 위함이었다고 《괴테와의 대화》에서 밝히고 있지요.

일름 공원의 가르텐 하우스에서 괴테가 계속 살았다면 이런 감정은 좀 덜하지 않았을까요. 숲속의 집이니까요. 제 생각엔 지금의 내셔널 뮤지엄인 대저택으로 이사를 간 후에 그의 번아웃 증상이 더 가속화되지 않았나 하는 생각이 듭니다.

언제나 꿈에 그리던 곳, 이탈리아

이탈리아 북부(베로나, 베네치아)
Northern Italy(Verona and Venezia)

그랜드 투어

이제 괴테와 함께 이탈리아를 둘러보려고 합니다.

괴테는 1786년에 자신의 버킷리스트였던 이탈리아로 여행을 떠납니다. 16세기 이후로 유럽 귀족의 자제들 사이에서는 젊은 시절 그랜드 투어를 떠나는 게 보편화되었어요. 그랜드 투어란 더 넓은 세상에 나가 지식과 경험을 쌓고 돌아오는 하나의 교육 방식인데 영국의 귀족들로부터 시작되어 전 유럽으로 퍼지게 되었죠.

옛날이나 지금이나 부모님들의 교육열은 똑같아 보여요. 가문을 이어야 할 자손에게 최고의 교육을 시키고 싶어 했던 귀족들은 자녀가 10대 중반이 넘으면 하인과 가정교사를 붙여 그랜드 투어를 보냈습니다. 어린 자녀만 보내면 지식을 충분히 흡수할 수 없기 때문에 외국어가 가능한 가정교사와 함께 투어를 가도록 했고, 그렇게 해서 외국 문물을 제대로 흡수해오길 바랐지요.

종착역은 바로 이탈리아 로마였습니다. 영국에서 시작되었기 때문에 로마까지 가는 여정에는 당연히 프랑스가 포함되었고, 이렇게 그랜드 투어가 다른 나라에도 소문이 나자 그 후에는 프랑스와 독일 등 대부분의 유럽 자제들이 그랜드 투어를 떠났습니다. 역대 그랜드 투어를 떠난 유명한 사람들로는, 플라톤과 피타고라스 같은 고대 인물들을 비롯해서 카를 5세나 구스타프 2세 같은 유럽의 왕, 그리고 지성인 토머스 홉스, 애덤 스미스, 몽테스키외, 존 로크,

요한 빙켈만, 볼테르, 괴테 등이 있습니다.

괴테의 이탈리아 기행

로마 공화국은 유럽의 원조라고 할 수 있죠. 유럽의 모든 지성인들은 라틴어와 로마에 대한 향수를 지니고 있다고 해도 과언이 아닙니다. 그만큼 이탈리아는 유럽의 학교로 일컬어지는 곳이었고, 호기심 많은 괴테 역시 이탈리아에 대한 열망을 평생 지니고 있었습니다.

괴테의 프랑크푸르트 생가에서 보았듯이 괴테의 아버지가 그랜드 투어를 다녀오며 가져온 이탈리아의 책들과 동판화들이 서재에 가득 차 있었어요. 아버지는 괴테가 어릴 때 그를 무릎에 앉혀 놓고 나폴리는 이렇단다, 베네치아는 이렇단다, 하고 얘기를 많이 해주었기 때문에, 이탈리아에 대한 동경은 자연스럽게 그의 마음속에 자리잡게 됩니다.

저 역시 괴테가 여행한 루트를 따라갔는데요, 괴테는 독일에서 출발해서 이탈리아 북부부터 베로나, 베네치아를 들릅니다. 피렌체는 들리지 않고 아시시를 거쳐서 로마로 들어옵니다. 그 뒤에 나폴리와 시칠리아를 둘러보죠. 나중에 밀라노도 세 달 정도 들렀지만 괴테가 써낸 이탈리아 기행에 밀라노 이야기는 빠져 있습니다.

괴테는 당시《젊은 베르테르의 슬픔》의 작가로 유럽 전역에서 아이돌과 같은 인기를 누리고 있었기 때문에 알아보는 사람이 상당히 많았습니다. 그 당시에는 마스크나 선글라스도 쓸 수 없는데 어떻게 했을까요? 이때는 동영상도 없고 사진도 없는 그림 혹은 동판화뿐인 시대인데, 사람들이 이런 초상화를 보고 괴테를 연예인 알아보듯이 알아본다는 사실이 너무 놀랍지 않나요? 이 때문에 괴테는 이탈리아 여행 내내 장 필립 뮐러라는 가명을 쓰고 다녔습니다.

괴테의 인생에서 경이로운 날들이었던 이탈리아 여행은 마치 심봉사가 눈을 번쩍 뜨듯이 괴테에게 전혀 다른 인생을 살게 한 계기가 되었습니다. 괴테의《이탈리아 기행》은 책 내용보다 괴테가 이곳에서 이런 걸 느낄 수 있다니… 하는 놀라움을 느낄 수 있는 책입니다.

그는 이탈리아에서 예술에 대한 의지를 더욱 일깨우게 됩니다. 그는 완벽과 조화, 그리고 인간의 본성이 어우러진 것이 바로 예술이라는 결론에 도달합니다. 이후의 바이마르 생활에서 정치보다 예술에 더욱 매진하게 되는 동기도 바로 이탈리아 여행 때문이지요.

베로나의 아레나

먼저 이탈리아 베로나의 아레나로 가볼 거예요. 베로나

는 이탈리아의 다른 도시에 비하면 상대적으로 덜 알려져 있지만 정말 근사한 도시죠. 아기자기하고 사랑스러우면서도 경제적으로 풍요롭고 게다가 로미오와 줄리엣의 도시이니 로맨틱한 공기마저 서려 있는 그런 곳입니다.

하지만 무엇보다도 베로나를 베로나답게 하는 건 바로 아레나입니다. 로마시대의 건축물, 원형경기장이 남아 있으니까요. 지금도 여기서 오페라 공연이라든지 유명한 가수들의 콘서트가 열리는데, 오래된 건물을 정말 멋지게 활용하는 셈이죠.

괴테가 간 곳도 바로 아레나예요. 그는 로마시대의 건축물을 보기 위해서 애정을 가지고 이탈리아를 돌아다닙니다. 건축? 의외지요. 괴테는 작가로 유명한데 그의 《이탈리아 기행》을 보면 정말 다양한 방면에 관심이 있었던 걸 알 수 있어요. 〈정치인 괴테〉 부분에도 언급했지만 건축, 식물, 해양, 지질 그리고 미술, 자연과학부터 사회과학, 예술과 역사, 정치까지… 아우르지 않은 분야가 없지요.

시민들이 모여야 비로소 그 가치를 발휘하는 아레나

요새는 모든 분야가 전문화되어 있고 그게 프로다운 것처럼 여겨지지만 예전에는 그렇지 않았어요. 다빈치나 괴테, 우리나라의 정약용까지 전부 융합인재에 속하죠. 한 가지만 잘한 게 아니었어요. 다빈치는 〈모나리자〉로 유명하지만 그는 화가일 뿐만 아니라 건축가였고 발명가였고 예술가였고 과학자였고 요리도 잘해서 식당도 개업할 정도였으니까요.

요새는 일이 전문화되다 보니까 인공지능의 습격을 두려워하고 있는데 여러 방면을 폭넓게 연구하고 흡수하면 이 문제는 해결되지 않을까 싶어요. 어차피 모든 건 결론을 내리는 과정이잖아요. 근데 한 가지 전문적인 지식을 바탕으로 결론을 내리는 것과 폭넓은 지식을 바탕으로 결론을 내리는 것은 너무나 다르겠죠. 그럼 어떻게 해야 다양한 분야를 공부할 수 있을까요. 제일 중요한 게 뭘까요. 머리가 좋아야 할까요. 아니에요. 바로 호기심입니다. 제가 이 책에서 다루고 있는 모든 예술가들의 공통점이 바로 이거예요.

괴테는 아레나를 보고서 뭘 느꼈을까요. 그는 이 위대한 건축물을 자신이 보고 있지만 동시에 아무것도 안 보고 있는 듯한 느낌을 받았다고 썼습니다. 이 부분에서 제가 놀랐던 것은 이 건축물을 보고 괴테가 투영했던 생각이 아레나가 지어진 목적 즉, 민중의 개념이었다는 사실입니다. 물론 이것은 괴테가 바이마르에서 정치를 했던 사실과도 연관이 있겠지요. 아레나가 민중을 위해 지어진 건데 지금 민중이 없기 때문에, 보고 있지만 보고 있지 않다는 표현을

한 거죠. 괴테는 아레나에 민중이 꽉 들어찬 모습을 상상했습니다. 아레나는 로마시대에 시민들이 모일 수 있는 장소로서 지어진 건물이니까요.

아레나의 독특한 구조는 사람들의 자연스러운 행동에서 비롯된 것입니다. 광장에 구경거리가 있어서 사람이 모여든다고 가정할 때, 키 큰 사람이 앞에 있으면 안 보이니까 의자 위에 올라서는 것, 그렇게 시야 확보를 위해 층층이 자리하게 되는 것, 그 모습을 구현한 것이 아레나이지요. 괴테는 이것이 건축가의 임무를 다한 것이라고 말했습니다.

게다가 괴테는 아레나에 온 군중이 자신들의 모습을 보고 놀라게 된다고 했습니다. 길바닥에 모여 있을 땐 질서도 없고 들쑥날쑥 규칙도 없이 산만한데, 이곳에 모이면 질서정연한 하나의 고상한 단체로 변하게 되니까요. 괴테는 아레나에 오면 수많은 개개인들이 단일한 정신으로 살아 움직이는 단일한 집단으로 변신한다고 보았습니다. 아레나를 보고 이런 생각을 하다니, 역시 인문학자는 다릅니다.

괴테의 섬세한 관찰력

다음 여행지는 우리 모두가 사랑하는 베네치아입니다.

독보적인 물의 도시이지요. 소매치기들만 없다면 정말 환상의 도시예요. 요새는 어딜 가도 도시 자체의 매력이 비슷하다고 느끼게 되는데, 베네치아만의 지형적인 매력은 그 어떤 도시도 따라올 수가 없습니다.

괴테도 베네치아에 도착해서 드디어 이곳에 왔다고 기뻐했는데, 글에서부터 느껴집니다. 아버지가 어릴 때 갖고 놀게 해주었던 곤돌라 모형이 생각난다면서 어린아이처럼 신나서 돌아다니죠.

세계의 어떤 광장도 산마르코랑 상대가 되지 않는다, 베네치아는 단순한 도시가 아니라 인간의 결집된 힘이 빚어낸 위대하고 존경할 작품이다 등등, 괴테의 《이탈리아 기행》을 보면 이탈리아를 칭찬하는 문장들이 가득합니다. 거의 이탈리아 홍보대사급이에요. 아직 놀라지 마세요. 로마에 가면 더 폭발합니다.

베네치아의 역사도 살짝 언급이 되어 있어요. 전쟁을 피해서 물 위에 도시를 짓다니! 베네치아는 솔직히 도시로서 적합한 지형은 아니에요. 하지만 많은 사람들이 전쟁의 위협을 피해 이곳으로 오

좌_가장 위대한 광장, 산마르코, 우_물 위에 도시를 만든 위대한 베네치아

면서 무역으로 번창한 부유한 도시가 됩니다. 괴테는 이런 역사 지식을 모두 갖추고 있었습니다.

괴테의 섬세한 관찰력은 베네치아의 골목에도 미칩니다. 골목은 두 팔을 뻗으면 닿을 정도로 좁고, 땅도 좁아서, 사람들은 건물을 위로 높이 올렸는데요, 이런 사실들은 설명을 듣지 않으면 알 수 없죠.

괴테는 워낙 스타였기 때문에 프라이버시에 대한 갈망이 있었습니다. 베네치아에서는 완벽한 고독을 즐길 수 있어서 좋았다고 해요. 사실 사람은 철저하게 혼자여야 사유가 자라나는 법이에요. 그는 신기하고 독특한 인상을 받고 베네치아를 떠납니다. 괴테는 자신이 여행하는 목적이 '나 자신을 재발견하기 위해서'라고 했는데요, 따지고 보면 이게 바로 인문학을 공부하는 목적과도 같아요. 책을 읽는 목적과 여행하는 목적이 같은 거죠.

(Place) **카페 플로리안 Cafe Florian_Piazza San Marco, 57, 30124 Venezia VE, Italy**

1638년에 오픈한 이탈리아 최초의 카페로 산마르코 광장에 있다. 유럽의 지식인들이 모이는 장소가 되어 지적 영감이 폭발하는 카페로 명성을 떨쳤다. 카사노바, 루소, 바그너, 디킨스, 브라우닝 등이 단골이었던 곳이다.

가장 행복했던 로마

이탈리아 로마 카사 디 괴테
Casa di Goethe, Via del Corso, 18, 00186 Roma RM, Italy

로마, 로마, 로마

괴테는 말년에 에커만에게 이렇게 털어놓습니다.

나는 로마에 있을 때에만 정말로 인간답게 느꼈어. 그처럼 높은 감정
도, 그와 같은 행복감도 그 후에는 다시는 느끼지 못했네. 로마 체류에
비교하면 그 이후의 일들은 결코 그만큼은 즐겁지 않았어. (《괴테와의
대화》, 요한 페터 에커만 지음, 곽복록 옮김, 동서문화사)

괴테의 인생 여행지이자 최고로 행복한 경험이었던 로마, 이제
그곳에 갑니다.

괴테는 1786년 11월 1일에 로마에 옵니다. 포폴로 문을 드디어
패스! 이날 괴테는 기쁜 마음에 일기를 두 번이나 씁니다.

정말이지 나는 지난 몇 년 동안 이곳을 직접 보고 현장에 와야 나을 수
있는 병에 걸린 것 같았다. (《이탈리아 기행》, 요한 볼프강 폰 괴테 지음, 홍
성광 옮김, 펭귄클래식코리아)

병이 든 것 같았다고 말하는 괴테. 원인은 두 가지입니다. 이탈리
아에 대한 상사병, 그리고 공직 생활로 작품 활동을 하지 못한 아쉬
움이 그 원인이었죠.

정말이지, 드디어 이 세계의 수도에 당도했다! (《이탈리아 기행》, 요한 볼프강 폰 괴테 지음, 홍성광 옮김, 펭귄클래식코리아)

이 글에서는 사춘기 소년의 열망이 느껴질 정도입니다. 그리고 놀라웠던 표현은 바로 다음입니다.

나는 어디를 가나 새로운 세상에서 친숙한 것을 발견한다. 내가 기대했던 것처럼 모든 것이 새롭다. … 여기서 완전히 새로운 생각을 갖게 된 것은 아니고 어떤 것도 낯설게 느껴지지는 않았지만, 옛날의 상념들이 너무나 명확해지고 생생해지고 서로 밀접하게 관련을 맺게 되었기 때문에 그것을 새롭다고 말할 수도 있겠다. (《이탈리아 기행》, 요한 볼프강 폰 괴테 지음, 홍성광 옮김, 펭귄클래식코리아)

새로운 세계, 로마에 처음 왔으니 당연히 새롭겠지요. 그런데 눈으로 보는 대상들은 다 친숙하게 느껴져요. 어릴 때부터 아버지의 서재에서 보았던 것들, 30대 후반이 될 때까지 책에서 본 로마의 모습, 동판화나 그림으로 접한 로마의 모습이 늘 머릿속에 있었던 이미지였다는 이야기죠.

우리가 처음으로 파리에 가더라도, 파리에서 보는 에펠탑은 광고나 책, 인터넷에서 보던 것이니 익숙한 것과 같은 느낌이겠지요. 사실 기존 관념을 유기적으로 만든다는 이 말은 스티브잡스도 토

씨 하나 틀리지 않고 했던 말이에요. 모든 창의, 창조, 혁신을 얘기하는 분들이 이 말을 꼭 합니다. 세상에 없던 걸 만들어내는 게 아니라 우리가 알고 있던 것을 연결하는 능력, 이게 바로 창조력이라고 말이에요.

코르소 거리 카사 디 괴테

괴테는 로마의 인기 지역, 로마의 중심 거리 코르소 거리에 살았습니다. 여기에 카사 디 괴테가 아직도 남아 있어요. 포폴로 광장 바로 앞이고 또 스페인 광장에서 5분 정도밖에 안 걸리는 위치니 로마에 간다면 들러도 좋을 것 같아요. 괴테가 이 집에서 살게 된 이유는 지인인 티슈바인이라는 화가가 예전부터 여기 살고 있었기 때문입니다.

여기에 재밌는 일화가 하나 있어요. 괴테는 슈퍼스타였던 자신의 존재를 이탈리아에서 숨기고 다녔습니다. 그런데 티슈바인이 어느 날 지인 화가들이 모인 자리에서 누군가 괴테를 보았다는 얘기를 듣지요. 괴테의 정체를 아는 티슈바인은 숨죽이고 듣습니다. 그 와중에 한 남자가 자기가 괴테와 친분이 있다며 자랑을 하더니 자신만만하게 그 사람은 괴테가 아니다! 괴테와 영 딴판이다!라고 우깁니다. 이 말을 티슈바인에게 전해들은 괴테는 이후 로마를 당당하

게 돌아다녔지요.

《이탈리아 기행》을 보면 중간중간 그림이 실려 있는데, 괴테가 글로만 감상을 표현하지 않고 이미지로도 표현하는 창조적인 사람임을 보여줍니다. 뭔가 심플한 그림 같으면서도 구도가 안정되어 있어요. 아무래도 화가인 티슈바인과 함께 살았으니 알게 모르게 영향을 받았겠죠. 괴테가 로마에서 그린 그림은 거의 850점에 달합니다.

콜로세움과 바티칸

로마의 아이콘 콜로세움을 보고 괴테가 뭘 느꼈을까요. 괴테가 감상을 적은 문장에는 의외로 디테일한 표현이 없습니다. 콜로세움은 코르소 카사 디 괴테에서 30분 정도 거리에 있습니다. 여기서 괴테는 '크다. 정말 크다'라고 표현하는데, 이 부분은 사실 《이탈리아 기행》에서 제가 안도했던 부분입니다. 베로나의 아레나에서 괴테의 소감은 사실 천재의 느낌이어서 보통 사람과 거리가 멀다고 느껴졌는데, 콜로세움에서는 그도 우리와 큰 차이가 없구나 하는 위안을 받게 됐으니까요. 괴테는 콜로세움보다는 로마에 와서 자신이 느낀 감흥을 많이 적었습니다.

바티칸으로 간 괴테는 라파엘로도 보고 미켈란젤로도 봤는데 이

두 예술가 중 괴테가 높이 샀던 예술가는 누구일까요. 여러분들은 누구를 더 위대하게 생각하시나요.

괴테는 미켈란젤로에게 반했습니다. 성 베드로 성당에서 미켈란젤로의 〈천지창조〉를 보고서 그는 이렇게 이야기하지요.

나는 그 순간 미켈란젤로에게 너무나 매혹당한 나머지 자연도 그에게는 비기지 못할 것 같다는 생각이 들었다. 나는 아무래도 그 거장처럼 위대한 눈으로 자연을 볼 수 없기 때문이다. (《이탈리아 기행》, 요한 볼프강 폰 괴테 지음, 홍성광 옮김, 펭귄클래식코리아)

게다가 괴테는 라파엘로가 미켈란젤로의 비교 상대가 안 된다고 확실하게 디스하지요. 그러다 한 걸음 물러나 미켈란젤로의 첫인상이 강렬해서 그런 것 같기도 하다고 슬쩍 합리화합니다. 말년에 괴테는 라파엘로를 마성의 인물로 꼽으면서 사상과 행동이 모두 완벽한 사람이라고 치켜세웁니다.

괴테의 여행 가치관

가끔 사람들은 왜 인문학에 관심이 없을까 하고 생각해 봅니다. 혹시 자꾸 같은 얘기가 반복되어서 그런가 하는 생각도 해

봅니다. 우리가 아는 모든 찬란한 예술가들은 전부 같은 얘길 하고 있거든요.

《이탈리아 기행》역시 한 이야기를 또 하고 또 하는데, 그 핵심은 일단 떠나라는 거예요. 일단 로마에 가야 된다는 거예요. 그리고 여행하면서 실제로 보고 경험하는 것은 그 무엇과도 비교할 수 없다고 하면서 여행 전이나 후에 본인의 외모는 똑같을지 몰라도 내면은 뼛속 깊이 변화된다고 말하죠. 이 얘길 백 번은 하는 것 같아요. 《이탈리아 기행》을 읽다 보면 로마행 비행기를 당장 끊어야 될 것 같은 충동을 느끼게 됩니다.

더불어 괴테가 강조하는 건 견실한 사람, 생각이 깊은 사람, 안목을 갖춘 사람이 여행을 가야 한다는 겁니다. 아무나 여행을 간다고 해서 변화하고 바뀌고 새로 태어나고 하는 게 아니라는 거죠. 이제 여행을 갈 때 체크리스트가 하나 더 늘었네요. 나는 견실하고 생각이 깊은 사람인가? 그에 알맞은 안목을 갖추었는가?

알랭 드 보통의《여행의 기술》에 보면 어떤 사람은 별 것 아닌 경험을 해도 그걸로 큰 열매를 맺는 반면에 어떤 사람은 엄청난 파도, 쓰나미 같은 경험이 밀려와도 그저 코르크 마개처럼 그 파도 위에 둥둥거리며 떠 있기만 한다는 표현이 있습니다. 이게 바로 제가 경계하는 삶의 이정표예요. 여행을 한 번 간 사람이나 백 번, 천 번 간 사람이나 횟수는 아무 상관이 없어요. 한 번밖에 못 갔어도 그걸로 내 인생에서 뭔가 다른 변화를 만들어낼 수 있느냐가 중요한 거니

까요. 이 말은 책도 그렇고 인생의 모든 경험에 대입할 수 있는 말입니다. 남들이 하지 못한 엄청난 경험을 하면 뭐 하겠어요. 그 경험의 소용돌이에서 아무것도 얻지 못하고 코르크 마개처럼 떠 있기만 한다면 아무 의미도 없는 거니까요.

왜 로마였을까

괴테는 왜 로마를 선택했을까요. 괴테는 인류의 보편적 진리를 찾고 싶다고 했어요.

지금 4차 산업 혁명으로 이슈가 되고 있는데, 얼마 전 아마존의 제프 베조스가 인터뷰한 내용은 정말 인상 깊었습니다. 사람들은 늘 베조스에게 세상이 어떻게 변할지 묻는다고 하네요. 앞으로 과연 어떤 혁신이 일어나고 어떻게 발전할지, 어떻게 준비하고 대비해야 할지 묻는다고 해요. 여기까지는 당연해 보여요. 베조스는 사람들이 진짜 중요한 것을 모른다는 사실이 의아하다고 했습니다. 변하지 않는 것이 무엇인지에 대해서는 아무도 묻지 않는대요. 인류가 이 땅에 온 이래로 변하지 않았던 것은 무엇인지, 사실 기업 입장에서 가장 중요한 것은 바로 그것인데 말이죠. 비즈니스는 앞으로의 변화에 대응한다고 계속 쫓아가는 것보다 변하지 않는 것에 투자를 하는 것이 훨씬 더 중요하다고 그는 얘길합니다.

사실 괴테가 찾고자 했던 것도 바로 이겁니다. 인류의 역사 속에서 변하지 않는 가치가 무엇인가. 고대로부터 이어져온 인류의 진리, 그것을 찾기 위해 로마에 온 거죠. 우리가 역사를 공부하는 의미와도 다르지 않아요. 괴테는 로마에서 역사를 읽는 것이 다른 나라에서 읽는 것보다 색다르다고 했습니다.

다른 곳에서는 바깥에서 안으로 읽는데, 여기서는 안에서 바깥으로 읽는다고 생각한다. (《이탈리아 기행》, 요한 볼프강 폰 괴테 지음, 홍성광 옮김, 펭귄클래식코리아)

아무래도 유럽의 역사가 로마에서 확장되어나갔고 로마가 유럽의 중심이니 이런 표현을 한 것 같아요. 저도 언젠가 로마에 천천히 머물면서 역사를 공부한다면 어떨까 하는 생각이 들었습니다.

로마는 방대한 이야기를 품고 있는 곳입니다. 괴테는 로마를 며칠 보고 훌쩍 떠나는 사람이 오히려 부럽다고 말해요. 로마에 대해 알려고 하면 끝이 없으니, 차라리 모르는 게 부러울 지경이라고요. 저는 괴테의 이런 표현들을 보면서 제가 여행을 갔던 곳 중에 이런 느낌을 받았던 곳은 과연 어디였나 하고 돌아보게 되었습니다.

Place 카페 그레코 Cafe Greco_Via dei Condotti, 86, 00187 Roma RM, Italy

1760년에 오픈한 곳으로 로마에서 가장 오래된 카페이다. 로마뿐 아니라 이탈리아 전체에서 3대 카페 안에 든다.

카사 디 괴테에서 가까운 스페인 광장 앞 콘도티 거리에 있다. 괴테뿐만 아니라 많은 예술가들과 지성인들이 이탈리아에 들렀을 때 반드시 갔던 카페로, 한스 안데르센, 스탕달, 샤를 보들레르, 빌헬름 바그너, 프란츠 리스트가 단골이었던 곳이다. 괴테가 머물던 때에도 독일 예술인들이 하루에 세 번씩 들른 곳이라고 한다.

콧대 높은 카페이니 연미복 입은 사람들이 서빙해주는 모습이 약간 부담스러워도 그 특별함을 즐겨보자.

불행해질 수 없는 이유

이탈리아 나폴리
Naples, Italy

나폴리를 보고 죽어라

괴테는 마지막 목적지로 계획한 나폴리로 갑니다. 괴테
시대에는 이곳이 '죽기 전에 꼭 가봐야 할 관광지 1위'였지요. 괴테
역시 나폴리에 왔다가 넋을 잃을 만큼 아름다운 지중해 풍경에 반
해, 계획에 없던 시칠리아까지 갑니다.

괴테는 여기서 아버지를 떠올립니다. 아버지가 자신을 무릎에
앉혀놓고 이탈리아에 관한 얘길 해줬던 기억을요. 어린 시절 엄격
하게 훈육하며 괴테를 괴롭혔던 아버지가 아련해졌나 봅니다.

아버지는 늘 나폴리를 꿈꿨기 때문에 절대 불행해질 수는 없었을 것
이다. (《이탈리아 기행》, 요한 볼프강 폰 괴테 지음, 홍성광 옮김, 펭귄클래식코
리아)

이 문장은 최고의 문장 같아요. 여행을 다녀온 후 그곳을 늘 그리
워하고 꿈꾸면 결코 불행해질 수 없다는 사실을 이렇게 표현하다
니. 사실 우리는 여행을 다녀온 후 현실로 돌아왔을 때의 차이 때문
에 힘들어하기도 하는데, 위의 표현은 생각의 전환 같아요. 그곳을
영원히 꿈꾸기 때문에 불행해질 수 없다는 표현! 저도 이렇게 생각
을 바꿔봐야겠습니다.

1787년 3월 16일, 괴테는 이런 글을 씁니다.

나폴리는 낙원과 같은 곳이다. 누구나 마치 취한 것 같은 자기 망각 속에 살고 있다. 나 역시 마찬가지이다. 스스로를 거의 인식할 수 없고 영딴 사람이 된 것 같다. 어젠 이런 생각이 들기도 했다. '너는 옛날부터 미쳐 있었거나, 아니면 지금 미쳐 있는 것이다.' (위의 책, 펭귄클래식코리아)

이 표현은 《이탈리아 기행》을 통틀어 많은 분들이 인상적으로 꼽는 구절이에요.

얼마나 내 자신이 변했고 예전과 달라졌길래, 옛날에 미쳐 있었든지 아니면 지금 미쳐 있다고 표현을 했을까요. 수많은 여행 에세이가 지금도 쏟아져 나오지만, 제가 볼 때 《이탈리아 기행》의 표현들이야말로 진짜 '미친' 표현들이 아닌가 싶어요. 여행지에 대한 애정과 감상을 표현하는 방식이 최고라고 할 수 있는 책이에요. 옛날에 미쳤거나 아니면 지금 미쳐 있다, 더 이상의 표현은 없겠죠.

지금의 나폴리는 예전만큼 매력적이진 않아요. 요즘은 포지타노라든지 카프리가 더 유명하고 아기자기하고 아름답죠. 개인차가 있겠지만 저는 개인적으로 포지타노보다 카프리가 모든 걸 다 가진 섬이 아닌가 생각해요. 카프리는 자연이 주는 위로와 감동, 어디에도 뒤지지 않는 고급스러움과 트렌디함을 가지고 있고, 거기에다 소박하고 서정성이 짙은 작은 어촌 마을의 감성까지 있어요. 정말 모든 걸 다 가진 곳이라는 생각이 듭니다.

날씨와 작품

사람의 성정에서 정말 중요한 게 날씨인 것 같아요. 괴테도 이걸 짚어냅니다. 나폴리는 가난하고 풍족하지도 않지만, 그럼에도 불구하고 사람들이 아무렇지도 않게 지내는 이유가 바로 날씨 때문이라고 괴테는 말해요. 아무리 가난해도 이렇게 따뜻한 곳, 즉 지중해는 배가 고프지 않은 곳이라는 거죠. 먹을 게 부족하지 않은 날씨, 남아도는 과일과 야채, 그러니 당연히 생계 걱정도 덜하게 되고 저절로 인생을 즐기게 됩니다.

내일이 없기 때문에 마음이 가난하지 않다. 마음의 온도가 1도 올라가는 말이지요? 우리가 따뜻한 나라에 가서 힐링을 하는 이유도 이거겠죠. 그곳에 가서 바람과 햇살에 나를 맡길 때 내일에 대한 걱정을 잠깐 잊을 수 있으니까요.

걱정, 요즘 걱정이라는 단어가 모두에게 각인되어 있는 듯합니다. 사람들이 찾는 책도 그렇고 지금 시기가 답이 없는 시대이다 보니 사람들의 내면에 불안과 걱정이 단단하게 자리하고 있는 것 같아요.

물론 저 역시 걱정이 있고 여러분들도 걱정이 있으시겠지만, 괴테가 얘기했듯이 본인이 행복했던 때를 떠올리면 불행해질 수 없다는 명제를 꼭 기억하세요. 여행이 아니더라도 본인의 기억 중에서 아름다웠던 시절을 생각하고 꿈꾸면서, 현실에서 한 발짝 물러

나 바라보는 연습을 하면 좋을 것 같아요.

괴테는 나폴리와 시칠리아를 보고 다시 로마에 옵니다. 로마에서 1년 정도 더 머물게 되지요. 얼마나 좋으면 계획에도 없이 1년을 더 연장했을까요.

여행하는 이유

피그말리온이 자신의 소망에 따라 만들어 예술가가 할 수 있는 최상의 진실성과 현실감을 부여한 갈라티아가 드디어 그에게 다가와 "저예요" 하고 말했을 때 살아 있는 실물과 이전의 석상과는 얼마나 큰 차이가 있었을까. (《이탈리아 기행》, 요한 볼프강 폰 괴테 지음, 홍성광 옮김, 펭귄클래식코리아)

이 구절이 《이탈리아 기행》 전체에서 제가 강조하고 싶은 구절입니다. 자신이 조각한 갈라티아를 진심으로 사랑하게 된 피그말리온을 보고 아프로디테는 이 조각상을 사람으로 만들어줍니다. 진심으로 원하면 이루어진다는 그리스 신화지요.

피그말리온이 자신의 이상형을 빚었듯이 괴테는 일생 내내 로마를 마음속에 그렸습니다. 그리고 직접 두 눈으로 확인한 로마! 그실제는 너무나 판타스틱했지요.

이 책을 읽는 분들 역시 마음속에 그리는 나라가 있을 것입니다. 그 나라의 가이드북, 에세이를 백 권 읽는 게 나을까요? 아니면 직접 가보는 게 나을까요. 언젠가 당연히 직접 가보는 게 낫겠죠.

우리가 원하는 모든 것들을 책으로, 머릿속으로 그리는 것보다 직접 경험하는 것이 제일 중요해요. 의사가 머릿속으로 수술하는 장면을 아무리 많이 그려본다 해도 직접 수술하는 것에는 미치지 못할 테니까요.

책은 간접 경험입니다. 책은 멋지고 고급스럽지만 직접 경험보다 어떤 면에서 부족하지요. 하지만 우리는 시간과 공간, 경제적 제약 때문에 모든 경험을 다 할 수 없어요. 그때 차선책으로 훌륭한 간접 경험을 우리에게 주는 것이 책입니다. 하지만 저 역시 예전엔 책 속에 갇혔던 적도 많았습니다. 책이 지성의 아이콘이라는 훌륭한 옷을 입고 있으니 그 옷을 입은 저도 덩달아 우쭐했던 거죠. 하지만 책에 갇힌 독서는 독이 되는 '독'서인 것을 어느 순간 깨달았습니다. 책을 많이 읽었다고 남을 인정하지 않고, 다른 이의 경험을 무시하면서 책에서 얻은 내용이 맞다고 생각하는 것은 스스로를 가두는 독이 됩니다.

인문학을 공부하는 이유는 나를 발견하고 나에 대해서 알게 된 만큼 다른 이를 포용하기 위해서예요. '틀리다'가 아닌 '다르다'는 것, 이것을 인정하지 않으면 인문학을 공부하는 의미가 없죠.

이 세상에서 나를 아는 가장 좋은 방법은 역시 여행입니다. 다름

에 대해서 깊이 체득하는 방법에 여행만큼 지름길이 있을까요?

내가 행복해지는 가장 쉬운 방법도 역시 여행입니다. 사람은 자신의 이야기를 누군가에게 할 때 행복을 느낀다고 하니까요. 이야기가 풍부한 사람이 되기 위해서는 다양한 경험들이 필수겠죠.

저는 여행이 페스트리 빵 같다는 생각이 들어요. 수많은 겹겹의, 층층이, 결들로 촘촘히 채워진 빵, 크리스피하고 고소한 빵 맛 같은 게 여행이 아닐까 생각해요. 여행도 사람 속에 그렇게 겹겹이, 층층이 결을 만들어나가면서 그 사람의 향기를 만들어가는 게 아닌가 하는 생각이 드네요.

독서도 내면의 결을 만들겠지만 가장 중요한 건 직접 경험이겠지요. 물론 여행뿐만 아니라 이런저런 모든 경험이 나를 만들겠지만, 여행은 내면의 존재감 있는 결을 만드는 것 같아요. 여행은 일상과 다르니까요.

이 책을 읽는 분들도 언젠가는 책 너머의 그 공간에 꼭 한 번 가보셨으면 합니다. 그렇다면 괴테가 느낀, 갈라티아가 살아서 다가온 감격이 무슨 말인지 깊이 느낄 수 있을 겁니다.

괴테가 말년이 되어서도 스스로 가장 행복했다고 회상하는 곳, 이탈리아. 아마 그렇게 생각하는 이유는 이곳에서 자신이 성큼 성장했다고 느끼기 때문이겠죠. 사람을 키우는 곳, 로마에 대한 괴테의 정의를 쓰면서 이탈리아 편을 마무리할까 합니다.

여기는 과거에도 위대한 곳이었고, 지금도 위대한 곳이며, 앞으로도
위대한 곳일 겁니다. (《이탈리아 기행》, 요한 볼프강 폰 괴테 지음, 홍성광 옮
김, 펭귄클래식코리아)

파우스트를 완성하다

독일 바이마르 괴테 내셔널 뮤지엄
Goethe Nationalmuseum, Frauenplan 1, 99423 Weimar, Germany

바이마르의 괴테

독일 바이마르에 위치한 괴테 내셔널 뮤지엄은 괴테가 30년 넘게 거주하며 대작《파우스트》를 완성한 곳입니다. 이곳은 괴테 사망 후 1885년부터 국립 뮤지엄으로 운영되고 있지요. 그만큼 그 시절 그대로의 모습이 잘 보존되어 있습니다.

괴테는 일름 공원의 괴테 가르텐 하우스에서 이곳으로 이사와 처음에는 세입자로 살다가, 1792년에 아우구스트 대공이 이 집을 선물로 사주어 주인이 됩니다. 그 후에 자기 취향대로 이 집을 꾸미기 시작해요. 괴테가 죽은 후 이곳은 바로 뮤지엄이 되어, 아직까지도 그 모습이 그대로 남아 있습니다. 이곳은 지하를 포함해 총 다섯 개 층으로 이루어져 있는데, 공식적으로 오픈되어 있는 방만 거의 스무 개에 가까운 대규모 저택입니다.

작은 정원 같은 마당을 지나서 실내로 들어가 입구의 계단을 올라가면 바로 벨베데레의 아폴로 상이 나오는데 이 조각상은 괴테가《이탈리아 기행》에서도 감탄하면서 얘기했던 조각상입니다. 괴테는 그간

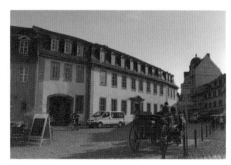

《파우스트》를 완성한 괴테 내셔널 뮤지엄

석고로 된 아폴로상만 보다가 이탈리아에서 오리지널 대리석 아폴로상을 보고 큰 감동을 받지요. 레플리카의 한계를 느낀 겁니다.

이 집에는 괴테의 취향을 반영하는 여러 장식물이 있는데, 비주얼에 민감했던 괴테답게 그리스 로마 시대의 고대 예술품도 상당히 많이 소장되어 있어요.

천장에는 괴테의 친구였던 요한 하인리히 마이어가 그린 그림이 있습니다. 이 그림에는 무지개가 있는데 그 당시 무지개는 평화의 상징이었기 때문에 이 집을 장식하게 되었지요.

집에 들어가면 노란방, 파란방, 음악방, 브리지방, 크리스티아네방, 별별 방이 다 있는데 컬러 이름을 붙인 방의 경우 괴테의 저작물이었던 《색채론》의 이론대로 지어진 겁니다. 노란방은 '밝고 생동감 넘치는' 의미를 지닌 색이라고 《색채론》에 정의되어 있어요. 이런 명명 방식은 프랑크푸르트 괴테 생가에서도 그대로 쓰고 있지요. 음악방에서는 무려 멘델스존이 괴테를 위해 피아노를 연주했다고 합니다. 부인이었던 불피우스의 방에는 앙겔리카 카우프만이 그린 괴테의 초상화가 걸려 있어요. 이 초상화를 보고 괴테는 '나

괴테의 수집품을 볼 수 있는 천장방

같지 않게 잘생긴 친구'라고 말하기도 했지요. 이 방에는 역시 방의 주인인 불피우스와 아우구스트의 초상화도 걸려 있는데요, 이 작품은 입구 천장을 장식한 마이어의 작품입니다.

이 수많은 방 중에 실제로 괴테가 스스로 이름을 지은 방은 천장 방입니다. 거실로 쓰던 방인데 나중에는 그림을 전시하는 갤러리로 사용되었던, 말 그대로 천장이 아름다운 방이지요. 놀라운 사실은 괴테가 버는 돈을 전부 여행하는 데 쓰고 예술품을 모으는 데 썼다는 거예요. 그는 평생 검소하게 살면서 지적 호기심으로 여러 가지를 수집하는데, 프린트 컬렉션만 해도 12,000점이 됩니다. 청동상, 조각상, 광석, 메달 등 고대의 물건부터 괴테 당대의 것들까지, 모든 소장품을 다 합하면 26,000점에 달합니다. 정말 대단하지요. 조각상도 많고 도자기와 세라믹만 모아놓은 방도 있습니다. 또한 광물에도 관심이 많아서 집에 돌만 모아놓은 방도 따로 있을 정도이니, 제가 부인이었다면 속이 터질 거 같기도 하네요.

더 놀라운 것은 이 모든 수집품을 소유를 위해 모은 게 아니라 감상을 통해 지식을 습득하려고 모았다는 사실이지요.

괴테의 하루

제가 늘 이야기하는 것이 예술가의 산책과 규칙적인 생

활인데, 대부분 많은 예술가들이 아침형 인간이에요. 괴테도 아침에 작업하는 것을 선호했고 자신의 집 정원에서 늘 산책을 했지요. 이 정원은 다섯 개의 섹션으로 나뉘어져 있어 규모가 큰 편입니다. 이 곳에서 아내 불피우스와 같이 나무도 심고 자주 산책했다고 해요.

그리고 이 집에 괴테의 심장, 서재와 공부방이 있는데 가장 중요한 방입니다. 이 방에는 괴테가 그 당시에 쓰던 수백 년 된 쿠션이 그대로 있어요. 서재에는 5,000권에 가까운 책이 소장되어 있고요. 괴테가 1832년 3월 22일에 세상을 떠난 후, 그 모습 그대로 보존이 되어 있는 방인데, 이 옆의 방이 바로 괴테의 침실입니다.

이 방은 연두빛인데 잠깐 《색채론》 이야기를 하자면, 이 책은 괴테가 가장 애착을 가졌던 책이에요. 왜 이 책에 남다른 감정을 가졌냐 하면 아무도 이 책을 인정하지 않았기 때문입니다. 생각해보세요. 20대 중반부터 괴테는 문학계에서 최고의 아이돌이었어요. 정

좌_괴테가 규칙적으로 산책했던 집의 정원, 우_괴테가 떠난 후 그대로 보존되어 있는 그의 침실

치도 잘해 아우구스트 대공이 집을 두 채나 사주었지요. 그런데 사람들이 유독 인정하지 않은 괴테의 결과물이 바로《색채론》입니다.《괴테와의 대화》라는 책에 보면 에커만한테 괴테가 열정적으로 이야기하는 게 바로 이 책이지요.

이《색채론》에 따르면 연두색, 그린 컬러는 눈에 진정한 만족을 준다고 해요. 그래서 방이 이렇게 많은데도 괴테가 공부방에서 가장 많은 시간을 보낸 이유는, 이 방이 연둣빛이기 때문입니다. 괴테는 새벽에 일어나 이 방에서 오랫동안 작업한 후, 오후 두 시쯤 늦은 점심 먹는 것을 좋아했고, 저녁은 거의 안 먹는 생활을 유지했다고 합니다. 여기에서 괴테는《파우스트》를 완성했지요.

괴테 내셔널 뮤지엄에 간다면 공부방을 반드시 둘러보세요. 방이 좀 작아서 의외긴 하지만요.

(Book)《색채론》

괴테는 스스로 시인으로 남긴 업적보다《색채론》에 자부심을 가지고 있었다. 이 책은 색의 분석과 스펙트럼에 대해 쓴 과학적인 책이다. 색의 의미와 보색에 대해 설명하고, 프리즘을 통해 빛이 모든 색을 지니고 있는 것을 얘기한 책으로 뉴턴과 다른 의견을 제시한 책이다.

《파우스트》, 진지한 농담

괴테의 대표작《파우스트》, 우리에게 익숙한 고전이지만 이 책은 이해하기 어려운 책이기도 합니다. 아마도 독일어 텍스트 중에서 가장 중요하고 의미 있는 작품이 아닐까 생각합니다. 괴테 역시 사람들이 자신에게《파우스트》의 의도에 대해 물을 때마다, 자신이 뭔가 알 거라고 묻는 질문이 당황스러웠다는 얘기를 합니다. 아니 이런, 그럼 누구에게 물어야 할까요?

지금도《파우스트》에 대한 수많은 연구와 논문이 쏟아져 나오고 있으니, 그 누구도《파우스트》를 완벽히 이해한다고 말하기는 어려울 거예요. 이 작품은 괴테가 프랑크푸르트 생가에서 20대 초반에 구상한 것이고, 거의 60년 이상 매달린 대작입니다. 괴테는 바이마르 시절에 초고를 여러 번 낭독했고, 당시 초고를 받아쓴 궁녀가 있었기에 초고《파우스트》가 세상에 남을 수 있었지요. 이 초고는 백년이 지난 후 발견되었습니다.

괴테 자신도《파우스트》프로젝트가 거대하게 느껴졌는지 쓰다 말다를 반복합니다. 프리드리히 실

《파우스트》의 초판본

러와 에커만의 독려가 아니었다면 《파우스트》는 세상에 나올 수 없었을 겁니다.

《파우스트》는 역사가 '신의 시대'에서 '인간의 시대'로 넘어간다는 중요한 의미를 담고 있는 작품입니다. 계몽주의나 프랑스 혁명이 일어났던 이 시대는, 점점 신에게서 벗어나 인간의 자유와 권리를 찾아가는 과도기에 있던 시대였습니다. 니체가 후일 말했던 '신은 죽었다'라는 문장이 깨어나고 있던 때였지요. 그 이전까지 인류의 역사는 종교가 지배했습니다. 사람들은 '자기 뜻대로' 사는 것이 아니라 '신이 살라는 대로' 살고 있었지요. 인류의 절대적 믿음에 기반한 종교는 기득권의 권력 유지를 위해 전쟁뿐 아니라, 마녀사냥, 종교 재판 등을 자행해왔습니다. 그럼에도 불구하고 결국 신의 시대는 막을 내리고 종교는 몰락하기 시작합니다.

이제 인간이 자신의 잠재력을 확인하고, 한계를 극복하면서 자아를 실현하고자 하는 시대가 막을 열었습니다. 이 새로운 인간을 반영한 것이 바로 《파우스트》지요.

창조는 과거에 신의 영역이었지만 이제는 인간의 능력 안으로 들어옵니다. 인간, 즉 파우스트는 무언가가 '되어가기' 시작한 거죠. 그리고 끊임없이 노력해요. 그런데 이 파우스트는 인간이 부여받은 모든 능력과 잠재력을 자신 안에서 실현하길 원합니다. 마치 슈퍼 히어로 같은 완벽한 인간이 되길 바라는 거지요. 그러다 보니 만족을 모르고 끝없는 욕망을 향해, 슈퍼 히어로가 되어 그 모든 (자

세히 열거할 수도 없는) 욕망을 실현시키고자 달려갑니다. 이 욕망이 구체적인 것이라면 문제가 없을 텐데, 그렇지 않고 모든 것을 의미하기에, 파우스트는 자신의 모든 이상을 실현할 수 없다는 사실 앞에 좌절합니다. 또 그러면서도 그것을 이루고자 하는 희망을 지닐 수밖에 없는 것이죠.

반면 현실적인 메피스토가 볼 때 파우스트의 행동은 모두 쓸데없어 보입니다. 희망이라는 것은 현실에는 없는 것, 즉 미래와 세트인 단어로 현실과는 반대에 있는 세계이고, 인간이 무언가 되어가고 창조하는 것 역시, 나중엔 결국 존재 자체가 사라질 텐데 뭐 하러 그런 가능성을 붙들고 늘어지냐는 거죠.

이 책은 인간, 즉 파우스트가 '멈춰줘, 너는 정말 아름답구나' 이렇게 말하며 지금에 안주하고 노력을 멈추는 순간, 메피스토가 내기에서 이기게 되는 스토리입니다. 하지만 결과적으로 메피스토는 이기지 못하죠. 파우스트는 계속된 노력으로 결국 구원받으니까요. 괴테가 에커만에게 주목하라고 당부한 구절은 다음과 같습니다.

영의 세계에서 고귀하신 한 분이
악으로부터 구원되었으니,
"항시 노력하며 애쓰는 사람은 누구든
우리는 구원해낼 수 있습니다."
더욱이 하늘로부터 사랑의 은총까지

그분에게 내려졌다면,

축복받은 무리는 그분을

진심으로 반갑게 맞을 겁니다.

(《파우스트 2》, 요한 볼프강 폰 괴테 지음, 김수용 옮김, 책세상)

파우스트를 보면, 끊임없이 노력하는 스스로의 삶을 시시포스의 형벌에 비유했던 괴테를 보는 것 같아요. 《파우스트》는 자세히 본다면 어려운 텍스트지만, 큰 틀에서 본다면 단순한 메시지를 던지는 책입니다. 사람은 무언가를 이루기 위해 희망을 갖고 끊임없이 싸우며 노력해야 하고, 자신의 상황에 만족하고 멈춘다면 아무런 발전이 없다는 메시지이지요.

《파우스트》를 완성하고 난 후 괴테는 마이어에게 보낸 편지에서 다음과 같이 말합니다.

그리하여 이제 무거운 바위 하나가 산봉우리 너머 다른 편 아래로 굴러갔습니다. 하지만 역시 다시 옮겨야 할 다른 바위들이 바로 내 뒤에 있습니다. 그것은 성경에 쓰여 있는 다음 말을 이행하기 위해서입니다. '그러한 노고를 신은 인간에게 부여했다.' (《괴테》, 페터 뵈르너 지음, 송동준 옮김, 한길사, 204p)

이 편지를 보면 끊임없이 노력하고 애쓰는 괴테의 모습을 볼 수

있습니다. 그리고 괴테는 사망하기 5일 전, 《파우스트》에 대한 설명을 위해 카를 빌헬름 훔볼트에게도 편지를 씁니다. 이 편지에 괴테는 최고의 천재란, 내면에 모든 것을 받아들이고 자기 것으로 만들 줄 아는 사람이라고 적었습니다. 그리고 천부적인 재능에 더해 후천적으로 받은 교육들이 의식과 무의식 속에 섞이면서, 세상을 깜짝 놀라게 할 결과물을 내놓을 수 있다는 그만의 통찰도 담았지요. 이것이 마지막까지 괴테가 붙들고 있었던 가치관입니다.

괴테, 빛을 향해

괴테는 자신의 집 침실에서 조용히 숨을 거둡니다. 괴테는 그 당시 평균 수명의 두 배를 살았어요. 여든세 살까지 살았는데 그러다 보니 주변 사람들이 자신보다 먼저 세상을 떠나는 걸 봐야 했습니다. 헤르더와 실러 같은 친구들을 비롯해 자신을 이곳 바이마르로 이끈 아우구스트 대공과 그 어머니 아말리아, 그리고 그가 오랜 기간 사랑했던, 폰 슈타인 부인도 먼저 세상을 떠납니다. 자신의 부인인 불피우스도 열여섯 살이나 어렸지만 그보다 먼저 세상을 떠났고, 심지어 하나뿐인 아들도 먼저 세상을 떠납니다. 그리고 괴테의 네 명의 손주들도 모두 유아기를 넘기지 못하고 사망하죠.

괴테의 아들 아우구스트는 비서 에커만과 함께 이탈리아로 그랜

드 투어를 떠났다가, 에커만이 바이마르로 돌아온 직후 이탈리아에서 마흔한 살의 나이로 사망합니다. 괴테는 자신이 가장 사랑했던 이탈리아에 아들을 묻습니다. 아들이 사망한 후에 괴테는《파우스트》집필을 마칩니다. 그는 자신의 인생 숙제를 다했다고 느꼈고, 아들이 세상을 뜬 지 불과 1년 반 후에 그도 숨을 거두게 되지요. 아들의 죽음이 이 늙은 시인의 살고자 하는 열망을 꺼트린 게 아니었을까 싶어요.

괴테는 자신이 사망한 다음에《파우스트》를 인쇄해줄 것을 요청하고, 이에 따라《파우스트》2부가 에커만에 의해 1833년에 나오게 됩니다.

괴테의 비서이자 친구

괴테의 중요한 주변 인물 중에 실러나 헤르더도 있지만 여기에서는 에커만 얘기를 자세히 해보려고 합니다.《괴테와의 대화》이 책은 괴테의 저작물은 아니지만 괴테에 대해 가장 많이 알 수 있는 책입니다. 니체가 독일 최고의 교양 서적이라고 말하기도 했지요. 괴테를 알고 싶다면 이 책을 읽어보세요.

에커만은 평민 계급의 흙수저였습니다. 반면 괴테는 이름에 폰 Von 작위를 받았기 때문에 당당히 귀족의 반열에 올랐고, 나폴레옹

에겐 레지옹 도뇌르까지 받았던, 즉 에커만이 범접할 수 없는 금수저였지요. 하지만 괴테가 신분을 따지지 않는 열린 생각을 갖고 있었기 때문에 괴테와 에커만은 함께 10년을 보낼 수 있었습니다. 에커만은 1823년에 괴테의 집에 발을 들인 후, 1832년 괴테가 사망할 때까지 괴테의 조수 겸 비서로 모든 역할을 했습니다. 그리고 10년 동안 모든 일들을 일기로 남겨 나중에 책으로 내지요.

《괴테와의 대화》를 보면 괴테가 자신의 감정을 에커만에게 진술하게 말한 기록이 있어요. 꼭 문학 이야기뿐 아니라, 대문호가 80년의 인생을 살아오면서, 자신이 겪은 일을 통해 얻은 지혜의 에센스들을 촘촘히 써놓았지요. 인간관계를 비롯해서 삶을 대하는 태도 등 지금 현대인에게도 필요한 조언들이 가득합니다.

가장 인상 깊었던 에피소드를 하나만 들려드릴게요.

어느 날 괴테는 에커만의 사교성 부족을 꾸짖습니다. 파티에 가서 새로운 사람도 만나야 한다고 조언을 해요. 에커만은 이를 듣고 자신은 괴테와 대화를 나누고 연극을 보는 것으로도 만족스러운 생활을 하고 있다고 답하면서, 지금 생활에서 새로운 사람까지 사귀려고 하면 자신의 마음이 감당하지 못할 거라고 말합니다. 여기에 더해서 자신은 사람을 사귈 때 호불호가 있어서 마음이 맞는 사람만 사귀고자 하는 성향이 있다고 대답하지요. 그런데 사실 이런 성향은 우리 모두에게 있지 않나요. 대부분의 사람은 누군가를 사귈 때 자신과 잘 맞는 사람에게 잘해주고 싶은 마음이 생기니까요.

에커만의 성향은 지극히 당연해 보입니다.

하지만 괴테는 지혜로운 조언을 해줍니다. 교양을 쌓고자 하는 사람이라면 자신의 성향을 극복하려고 노력해야 한다고 말이지요. 상대방이 내 뜻대로 되길 바라는 것은 어리석다고 하면서 그 사람을 있는 그대로 받아들이고 자제력을 발휘하는 것이, 인생살이의 키포인트라고 얘기합니다. 마음이 맞는 사람이 아니어도 받아들이고 포용하는 자세야말로, 우리가 교양을 공부하는 이유라는 거죠. 지금 이 시대를 사는 우리에게도 큰 울림이 있는 조언이에요.

이렇게 괴테와 함께 10년을 지낸 에커만은 괴테 사망 후에 괴테의 저작물을 전부 편집해 세상에 내놓게 됩니다.

에필로그

괴테는 반복해서 에커만에게 '데몬' 이야기를 합니다. 데몬, 처음에는 생경한 표현이었는데 《괴테와의 대화》를 읽어가면서 감이 잡히더라고요.

데몬을 이렇게 정의할 수 있지 않을까 싶어요. 영혼 혹은 영감, 내 안에서 긍정적으로 나를 이끄는 또 하나의 나. 그 데몬에 의해서 내 안의 예술성이 살아 움직이고, 역사를 바꾸는 위대하고 창조적인 사람이 된다는 것이 괴테의 주장이에요. 내 자아 안에서는 보이지

않지만 나를 지배하고 있는 그 어떤 것이 되겠지요.

괴테야말로 가장 데몬적인 사람이었습니다. 한 가지 방면이 아닌 정말 여러 가지 방면에서 말이에요. 요즘 융합 키워드가 회자되고 있는데, 지금 우리는 전문화된 자기 분야 외에는 문외한으로 살고 있어요. 스스로의 재능과 잠재력을 융합된 사고 속에서 발달시키는 것이 괴테가 말했던 데몬에 가까운 것이 아닐까요?

여러분들은 본인만의 데몬을 지니고 계신가요? 목표를 향해 달려가면서 파우스트처럼 끊임없이 창조를 위해 노력하는 사람이 스스로의 데몬을 키우고 있는 사람이겠지요.

(Place) **안나 아말리아 도서관 Duchess Anna Amalia Library_Platz der Demokratie 1, 99423 Weimar, Germany**

바이마르에는 숨은 보석이 있다. 바로 안나 아말리아 도서관이다. 독일의 공공 도서관 중 가장 오래된 곳 중 하나이다. 이곳에는 괴테와 헤르더, 실러의 책들이 보관되어 있다. 1766년에 안나 아말리아 공작 부인이 로코코 스타일로 아름답게 리뉴얼하면서 지금과 같은 모습을 갖추게 되었다. 흔히 볼 수 없는, 들어서는 순간 감탄을 자아내는 아름다운 도서관이다. 1797년에 괴테가 디렉터로 일했던

안나 아말리아 도서관

곳이며, 괴테가 사망할 당시에 8만 권의 장서가 있었던 엄청난 규모의 도서관이다. 2004년에 화재가 있었고, 2007년에 재개장한 후 엄격한 통제 속에서만 입장이 가능하게 되었다.

찰스 디킨스

Charles Dickens

런던을 창조하다

영국 런던 찰스 디킨스 뮤지엄
Charles Dickens Museum, 48 Doughty St,
Holborn, London, UK

이니미터블

찰스 디킨스는 런던을 창조한 작가입니다. 런던의, 런던에 의한, 런던을 위한 작가이지요. 빅토리아 시대 런던의 '인간 백과사전'을 만들어낸 작가가 이 작가가 아닐까 싶어요.

디킨스는 스스로를 '이니미터블Inimitable'이라고 불렀습니다. 이 단어는 아무도 흉내 낼 수 없는 독보적인 존재라는 뜻이지요. 그리고 그는 글자 그대로의 삶을 살았습니다. 지금도 영국에서는 디킨스를 주제로 하는 드라마나 여러 이벤트, 심지어 여행 상품에 이니미터블이라는 표현이 붙습니다.

'이니미터블'은 그의 어린 시절 선생님이 그에게 붙여준 표현인데, 이 말이 그의 인생에 이정표가 된 것일까요. 이 선생님은 디킨스가 첫 소설 《피크위크 페이퍼》를 보즈Boz라는 필명으로 절반 정도 연재했을 때, 그에게 'Inimitable Boz'라고 새긴 작은 박스를 선물하기도 했습니다. (필명 보즈는 디킨스의 막내 동생 별명에서 따온 것입니다.) 그 후 디킨스는 자신을 일컫는 상징으로 이 단어를 계속 사용합니다. 그렇다면 어떤 면이 이 남자를 이니미터블로 만든 걸까요?

독보적인 존재, 찰스 디킨스

빅토리아 시대를 본인의 시대로 만들어버린 인기 작가 디킨스.

그는 당시 아무도 넘볼 수 없는 최고의 자리를 차지했던 베스트셀러 작가였을 뿐 아니라 빅토리아 여왕마저도 이 위대한 작가의 낭독회를 보고 이야기를 나누기 위해 간청을 했을 만큼, 전무후무한 존재감을 가진 셀럽이었지요. 런던을 디킨스 타운으로 만든 것도 모자라, 영국에서뿐 아니라 대륙을 건너 미국에서까지 열광적인 인기를 누리고 '디킨지언'을 양산해낸 그는, 세계적인 아이돌 작가였습니다. 혹자는 그 당시 그의 존재감을 예수에 빗대기까지 했어요.

모든 사람이 속수무책으로 빠져든 소설, 현장에서 실신하는 관객까지 있었던 그의 낭독회, 대중적인 소설로는 상상할 수 없는 막대한 부를 일구었던 작가. 이니미터블한 이 남자의 이야기가 궁금하지 않나요?

자, 그럼 가봅시다. 디킨스 타운으로.

찰스 디킨스 뮤지엄

런던에는 디킨스가 20대 후반에 살았던 집이 찰스 디킨스 뮤지엄으로 보존되어 있습니다. 디킨스는 '보즈'라는 필명으로 활동하던 초기 시절에 이 집으로 이사를 와서 '찰스 디킨스'라는 세

계적인 작가가 되어 떠납니다. 이 집에서 살았던 기간은 약 3년이 못 되지만, 이 짧은 사이에 그는 작가로서 놀라운 발전을 해내지요.

이 집은 캐서린 호가스와 결혼한 후 첫 아이를 낳자마자 이사 온 집이기도 하고, 둘째, 셋째 아이들과 함께 생활하면서《올리버 트위스트》,《니콜라스 니클비》같은 작품을 써낸 집이기도 합니다. 이 작품들로 그는 영국뿐 아니라 외국에서도 명성을 얻게 되지요.

《올리버 트위스트》는 디킨스의 작품 중 대중적으로 사랑을 많이 받은 작품으로, 드라마나 영화로도 만들어졌습니다. 빅토리아 여왕도 너무 재미있었다고 일기를 쓸 정도였으니, 그 인기가 어땠을지 알 만하지요. 이 소설은 소매치기와 매춘부가 생활하는 뒷골목을 조명합니다. 런던의 사회 현상을 날것으로 드러낸 소설이지요.

《니콜라스 니클비》역시 사회의 어두운 면을 보여주는 소설입니다. 사립학교가 소년들을 괴롭히고 착취하고, 식사까지 제때 주지 않아 죽어가도록 내버려두는 경악할 현실을 유머와 함께 그려냈지요. 이 작품들은 당시 런던 시민들이 일터에서도 읽고, 집에서도 읽고, 음식을 서빙하면서도 읽고, 마차를 기다

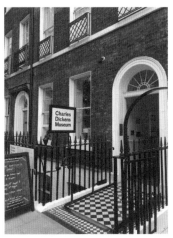

찰스 디킨스가 20대 후반에 살았던 집. 현재는 뮤지엄으로 운영되고 있다

리면서도 읽었던, 모두가 열광한 소설이었습니다. 물론 사회의 어두운 그림자와 같은 사실들을 알고 싶지 않았던 상류층 독자들도 분명 있었지만, 대부분의 런던 시민들은 소설을 읽으며 자신들이 겪고 있는 상황에 깊이 공감을 했습니다.

(Book) 《올리버 트위스트》

대중적인 재미와 함께 사회를 풍자하고자 했던 디킨스의 의도가 나타난 소설. 구빈원 문제와 더불어 런던의 어두운 뒷골목을 조명했다. 올리버는 고아 출신으로 소매치기 일당에게 온갖 고생을 겪는다. 나중에 디킨스가 낭독회를 다닐 때 가장 스펙터클한 장면으로 자주 공연했던 장면은 낸시의 살해 장면이다.

좌_《올리버 트위스트》 초판본, 우_《니콜라스 니클비》 초판본

Book 《니콜라스 니클비》

아버지가 돌아가신 후 가족을 돌보며 온갖 역경을 겪는 니콜라스 니클비의 이야기는 출판 당일에만 5만 부 판매라는 기록적인 판매고를 올렸다. 이 책은 디킨스를 아무도 대적할 수 없는 영국 최고 작가의 반열에 올려놓는다. 소설 자체가 사회현상이 되어 그가 폭로한 가혹한 실제 사립학교는 문을 닫게 된다.

빅토리아 시대

디킨스의 소설들이 성공한 데에는 사회적 배경도 한몫했습니다. 디킨스가 활동했던 이 시기는 영국의 역사에서 가장 다이내믹했던 빅토리아 시대입니다. 지금의 4차 산업혁명 시대만큼 사회변화의 속도가 급격하고 빨랐던 시기이지요. 이 시대 사람들은 마차를 타고 다니다가, 어느 순간 기차를 타게 되는 변화를 겪습니다. 그의 소설에는 전보를 보내는 장면이 많이 나옵니다. 저 역시 놀랐지만, 이 당시 전보의 속도는 지금의 속도와 크게 다르지 않습니다. 소식을 전할 때 며칠씩 걸렸던 것이 불과 몇 년 만에 반나절도 안 걸리게 되지요. 이러한 급격한 변화를 경험한 것이 빅토리아 시대 사람들입니다.

게다가 증기의 발달로 기차뿐 아니라 배를 타고 대륙 간 이동도 가능하게 되면서 외국 여행도 현실화되었습니다. 세계 최초의 패

키지 여행사 토머스 쿡도 이때 문을 열었지요. 최근에 파산했지만요. 당시 사람들에게 이것은 얼마나 놀라운 변화였을까요? 하지만 모든 산업혁명과 변화에는 어두운 면이 뒤따르게 되죠. 이 눈부신 사회 발전 속에서 소외된 계층들과 그 반작용으로 드러나게 된 여러 문제들이 있었는데, 이런 이슈들을 아무도 넘볼 수 없는 놀라운 상상력으로 짚어낸 작가가 바로 디킨스입니다.

더불어 빅토리아 시대에는 공교육의 발달로 글을 읽을 줄 아는 사람들이 전 계층으로 퍼지게 되었고, 산업 발달로 인한 출판 비용 (종이값, 인쇄비)의 인하로 재능 있는 작가가 책을 펴낼 수 있는 환경이 마련됩니다. 마치 지금이 유튜브와 놀라운 사양의 핸드폰, 그리고 재능만 있다면 누구나 연예인이 될 수 있는 플랫폼의 시대가 된 것처럼 말이죠. 이 타이밍을 잡아 승승장구했던 작가가 바로 디킨스입니다. 물론 그가 이야기꾼의 재능을 타고 났기 때문에 가능했던 것이지만요.

인기 작가의 일상

디킨스가 거주했던 주택 중 지금 남아 있는 곳은 찰스 디킨스 뮤지엄과 로체스터의 개즈힐 하우스뿐입니다. 디킨스를 사랑하는 독자들 입장에서는 무척 아쉬운 일이에요. 그는 이사를 여

러 번 다녔기 때문에, 그가 머물렀던 다른 곳들도 궁금해지는데 말이에요.

20대 초반부터 경제적으로 자유로운 전업 작가가 되어, 책을 쓰기만 하면 날개 돋친 듯 팔려나갔던 작가, 그 에너지를 찰스 디킨스 뮤지엄에서 느껴볼 수 있습니다.

그는 여기에서 스타 작가로서 성공의 달콤함을 만끽합니다. 이곳은 당시 위치도 완벽했는데요, 이웃에 지성인들도 많이 살았고 사람들과 어울리기 더없이 좋은 곳이었기 때문이지요.

빅토리아 시대의 생활상도 함께 엿볼 수 있는 이 집에는 디킨스의 다이닝 룸을 비롯해, 서재와 침실 그리고 지하의 부엌과 세탁실까지 꼼꼼히 재현되어 있습니다. 빅토리아 시대에는 부엌이나 세탁실이 지하에 있었는데, 그 문화를 이 집에서 확인할 수 있지요.

디킨스는 아침부터 점심 식사 때까지 글을 쓴 후, 오후에는 자선 사업을 하거나 산책을 했습니다. 작가들의 작업 패턴을 연구하다보면 아직도 많은 작가들이 이 루틴을 따르고 있는 것을 알 수 있는데, 참 신기합니다. 아침엔 글을 쓰고 오후엔 산책이나 다른 걸 하며 여가시간을 보내는, 이런 패턴을 써놓은 '작가되

디킨스가 작업했던 책상

는 법' 책이라도 있는 걸까요.

이 집에서 가장 중요한 물건은 역시나 그가 집필할 때 썼던 책상입니다. 이 책상은 디킨스가 죽을 때까지 살았던 개즈힐 하우스에서 가져온 물건이라서 더욱 의미가 있습니다. 또한 디킨스가 낭독회 때 직접 들고 다니며 아꼈던 리딩 데스크는 그가 직접 디자인한 물건이라고 해요. 그는 이 낭독회용 리딩 데스크와 함께 그만의 신화를 만들어갔습니다. 영국뿐만 아니라 외국에서 낭독회를 열 때도 전회 매진을 이어가는 등 독보적인 커리어를 쌓아가지요. 이 집에서는 이외에도 그가 입었던 옷과 직접 쓰던 의자를 볼 수 있고, 그의 삶에 큰 기쁨과 상실감을 동시에 안겨주었던 처제 메리 호가스의 방도 살펴볼 수 있습니다.

깊은 상실감과 마주하다

특히 이 집과 관련해 언급해야 할 대사건이 있는데요, 바로 처제의 죽음입니다. 이 집에 이사 온 후 디킨스는 가사 일을 도와주던 처제 메리 호가스와 정신적으로 큰 교감을 하게 됩니다. 그의 이상형이라고 해도 될 것 같았던 처제, 이 천사 같던 열일곱 살의 메리는 어느 날 밤 이 집에서 심장 발작으로 세상을 떠나게 됩니다. 그날 저녁까지 멀쩡하게 함께 시간을 보냈는데 말이에요.

디킨스와 정신적 교감을 나누었던 메리의 방

이때 디킨스의 상실감은 이루 말할 수 없었습니다. 디킨스는 마음이 단단해서 수많은 비평가들의 비난도 금방 털어내는 강인한 멘탈을 지니고 있었는데, 이 당시 그가 쓴 편지를 보면 메리의 죽음은 이겨내기 힘든 슬픔이었던 것 같습니다. 이때 그는 생애 처음이자 마지막으로 2주간 집필을 쉬기도 했습니다. 그가 마감을 내려놓고 이렇게 감정을 추스른 일은, 그 전에도 없었을뿐만 아니라 이혼을 했을 때도, 딸과 아들이 사망했을 때도, 본인이 치명적인 기차 사고를 당했을 때도 없었습니다. 이때 사랑하는 처제를 잃은 경험으로 그는 눈물 없이는 읽을 수 없는 《오래된 골동품 상점》속 천사, '넬'이라는 캐릭터를 창조해냅니다. 하지만 처제의 죽음에 대해 심하게 슬퍼하는 남편을 지켜보는 부인의 마음은 어땠을까요? 위태로운 디킨스 부부의 생활은 잠시 뒤에 다시 이야기해보도록 하겠습니다.

Book 《오래된 골동품 상점》

주인공 넬 때문에 영국이 눈물 바다가 되었다는 문제의 소설. 할아버지의 골동품 상점을 지키기 위해 괴로운 여정을 견디던 어린 넬은 갖은 고생 끝에 죽고 만다. 착

하고 순수한 주인공 넬이 국민 여동생으로 등극할 만큼 인기를 끌었지만 작품성에서는 큰 평가를 받지 못하는 작품이다.

(Place) **오래된 골동품 가게 The Old Curiosity Shop _13 Portsmouth St, Holborn, London, UK**

메리 호가스가 넬이라는 여주인공으로 등장한《오래된 골동품 상점》이 현실화된 곳.

디킨스의 에너지

디킨스가 도티 스트리트의 집에서 살던 때는 그의 인생에서 가장 바빴던 시절입니다. 소설 두 편을 매달 마감일에 맞추어 쓰고(미치지 않고서야!) 원고의 바다에서 허우적대던 시절이지요.

1838년 가을, 그가 동시에 쓰고 있던 원고는 소설 세 편을 포함해 무려 여섯 편이었습니다. 3주 전에 받은 편지도 뜯어보지 못할 정도였다고 하는데, 그가 얼마나 바빴을지 상상이 갑니다. 창작활동을 위해서 평생을 전속력을 유지하며 에너지를 폭발시킨 작가가 바로 디킨스입니다.

빅토리아 시대 최고의 자수성가 작가로서 그의 열정은 아무도 넘볼 수 없었지요. 한시도 가만 있지 못하는 성격, 긍정적인 성향, 밝고 명랑하게 휘몰아치듯 일을 해나가는 디킨스는 한순간도 쉬지

않고 작품을 쏟아냈습니다. 전쟁 같은 삶을 살면서 가끔씩 그 역시도 피곤한 삶을 지인들에게 하소연하기도 했는데, 겨우 뭍으로 올라왔나 했더니 또 다시 원고의 바다에서 허우적거리는 자신을 발견했다는 편지도 있지요. 어떻게 이토록 쉼 없이 작업할 수 있었을까요?

디킨스도 그렇지만 많은 소설가들의 인터뷰를 보면 본인이 아닌 누군가가 대신 소설을 써준다는 느낌을 받는다고 합니다. 그래서 등장인물들이 알아서 이야기를 만들어나가고, 작가 본인도 결말이 어떻게 될지 예상하지 못한다는 말도 많이 하죠. 디킨스 역시 작품을 써놓고 본인이 놀란 일이 많았다고 해요. 그나마 본인이 아니라 누군가 써준다고 느끼니 쉬지 않고 일할 수 있었던 게 아닐까요.

등장인물이 그의 뜻대로 되지 않는 경우도 많았던지 《데이비드 코퍼필드》 집필 시절에 그는 이런 편지도 남겼습니다.

"최근 사흘 동안 몹시 열심히 작업했는데도, 아직 도라를 죽이지 못했어. 다행히 그건 내일 해도 돼."(《런던의 열정》, 헤스케드 피어슨 지음, 김일기 옮김, 뗀데데로, 293p)

역시 소설가란 아무나 하는 게 아닌가 봅니다.

트라우마로 남은 어린 시절

영국 런던 마샬시 감옥
The Marshalsea Prison, Angel Pl, Southwark,
London, UK

축축하고 고단했던 시절

디킨스는 어떤 경험들을 했기에 최고의 작가가 될 수 있었던 걸까요? 많은 예술가들을 보면 어린 시절이 괴로웠다는 공통점이 있습니다. 정신적으로 혹은 경제적으로 혹은 다른 방식으로, 어린 시절에 겪은 견딜 수 없는 고통이 예술가들의 자양분이 되는 경우가 많지요.

디킨스의 어린 시절 역시 그의 마음에 큰 상처를 남겼습니다. 아버지 존 디킨스는 성격이 좋고 낙천적인 분이었지만 경제관념이 제로였기 때문에 온 가족이 말할 수 없게 많은 고생을 했습니다. 디킨스의 어린 시절은 매일매일 온 가족이 빚 독촉에 시달리는 하루였지요. 결국 채무 문제로 아버지는 마샬시 감옥에 가게 되고, 디킨스는 주말마다 아버지를 보러 감옥에 가곤 했습니다. 아버지가 마샬시 감옥에 가자 빚 독촉이 없어서 가족들은 오히려 마음이 편했다고 해요. 아버지는 할머니가 돌아가신 후 유산을 물려받아 다행히 채무를 해결하고 감옥에서 나왔지만, 그 후로도 평생 빚을 지고 살면서 디킨스를 괴롭게 했습니다. 마샬시 감옥은 당시의 위치와 약간 다르지만, 아직도 많은 디킨지언들이 순례하는 장소입니다.

존 디킨스는 디킨스가 소설가로 유명해지자 아들의 유명세를 빌어 런던에서 돈을 빌리러 다니고, 아들의 원고를 담보로 출판사 돈을 끌어다 씁니다. 심지어 아들의 미발표 원고를 다른 출판사에 넘

기기까지 했습니다. 결국 디킨스는 참다못해 부모님을 런던 외곽에 모셨는데, 아마 그 뒤로도 그의 아버지는 꾸준히 여기저기에 돈을 빌리러 다녔던 것 같아요. 아버지의 채무를 본인이 더 이상 책임지지 않겠다는 광고를 디킨스가 신문에 낼 수밖에 없었다고 하니까요. 하지만 디킨스는 아버지를 미워하지 않았고 오히려 어머니에게 섭섭한 마음을 가지고 살았습니다. 그 이유는 경제적으로 힘들었던 시절, 가족의 생계를 위해 그의 어머니가 어린 디킨스를 구두약 공장에 보냈기 때문이죠.

악몽의 구두약 공장

워렌 구두약 공장에서의 시절은 디킨스가 머릿속에서 지워버린 시절입니다. 얼마나 괴로웠으면 그랬을까요. 그는 최고의 작가가 된 후에도 가족을 비롯해서 아무에게도 이 시절을 얘기하지 않았고, 그곳에서 일했던 기간이 얼마나 되는지도 잘 기억하지 못했습니다. 아주 나중에야, 절친이었던 존 포스터가 자신의 전기를 쓸 때 살짝 이야기했는데《The life of Charles Dickens》라는 책에서 밝혀진 그의 어린 시절은 무척 마음이 아픕니다.

이 시절, 디킨스는 밥 페긴이라는 친구를 사귑니다. 참고로 이 이름은 나중에 그의 작품《올리버 트위스트》에서 환생합니다. 디킨스

는 주변 인물의 이름을 수집하여 그의 작품에 등장시키는 능력을 갖고 있었습니다. 물론 그들의 특징과 행동의 디테일도 전부 캐치해서 진짜보다 더 진짜같이 재현해냈지요.

페긴이란 아름다운 심성의 친구는 어느 날 공장에서 몸이 심하게 아팠던 디킨스를 따뜻하게 보살펴줍니다. 그날 저녁 퇴근해 집으로 돌아갈 때 착한 페긴은 끝까지 디킨스를 집까지 바래다주겠다고 우깁니다. 하지만 디킨스는 계속 괜찮다고 하지요. 결국 페긴은 그의 착한 고집대로 디킨스를 집으로 데려다주고 디킨스는 엉뚱한 집 대문 앞에서 마치 자기 집에 도착한 것처럼 행동합니다. 페긴은 안심하고 돌아가지만, 디킨스는 혹시나 페긴이 돌아볼까 봐 집 대문을 두드리는 완벽한 연기를 하지요. 자신에게 친절했던 친구에게 감옥에 살고 있단 사실을 밝힐 수 없었던 어린아이의 수치심, 그때 그의 마음은 어땠을까요. 그 집 주인이 나오자 디킨스는 여기가 밥 페긴 씨네 집이냐고 물어보는 기지를 발휘하는데, 이 부분을 보면 그가 어린 시절부터 무척 똑똑했다는 걸 알 수 있어요.

이 괴로운 시절, 열악한 구두약 공장에서 그는 구두약의 라벨을 붙이는 작업을 했습니다. 자존감이 높았던 어린 디킨스는 도저히 이해할 수 없는 환경이었죠. 말도 못할 악취와 함께 쥐가 들끓는 공장에서 열두 살의 나이에 그는 노동자의 일상을 경험했습니다.

내가 그런 나이에 그렇게 내팽개쳐지다니 대단했다… 런던에 온 이후

그런 열악한 일을 하는 나락으로 떨어지다니, 탁월한 능력에, 빠릿빠 릿한 데다 섬세하고 게다가 육체적으로나 정신적으로나 상처받기 쉬 운 그런 나에게 아무도 동정심이 없었다는 것은 아무리 생각해도 놀 라웠다.(《The Life of Charles Dickens》, John Foster, Lightning, Source Inc, 19p, 한국어판 없음)

똑똑하고 재치 있는 내가, 학교에 있어야 할 내가 왜 공장에서 일을 해야 하는가…. 디킨스는 완벽한 절망과 마주했고, 수치심으 로 자존감이 바닥에 떨어지는 경험을 합니다. 이후 집안 사정이 나 아지고 나서 아버지는 디킨스를 학교에 보내려고 하지만, 어머니 는 주당 7실링을 받는 이 구두약 공장을 포기하지 못합니다. 디킨 스는 이때 어머니가 자기를 학교보다 공장에 계속 보내려고 했다 는 사실을 평생 상처로 지니고 살아갑니다.

어머니가 나를 공장으로 다시 보내려고 한 사실을 나는 그 후에도 잊 지 않았다. 잊어서도 안 되고, 잊을 수도 없었다.(《The Life of Charles Dickens》, John Foster, Lightning, Source Inc, 30p, 한국어판 없음)

(Place) **런던 차링 크로스역 Charing Cross Station, London, UK**
워렌 구두약 공장의 위치가 궁금하다면 차링 크로스역으로 가면 된다. 그곳을 끔 찍하게 여긴 디킨스가 한동안 근처에도 가지 않았던 구두약 공장 자리. 다행히도

1864년에 이 역이 세워져, 그는 워렌 구두약 공장을 자신의 기억에서 지울 수 있었다.

자전적 소설 《데이비드 코퍼필드》

그의 어린 시절은 《데이비드 코퍼필드》라는 소설에서 그대로 환생합니다. 이 작품은 디킨스가 애정을 쏟아부은 자전적 소설로 의미가 크지요. 자신의 어린 시절 이야기에 우정, 사랑, 결혼, 파산, 성공 등 온갖 에피소드를 토핑으로 넣은 맛깔나는 소설입니다.

그가 이 작품에 얼마나 많은 애정을 지니고 있었는가는 찰스 디킨스의 이니셜이 CD, 데이비드 코퍼필드의 이니셜이 DC인 것만 봐도 알 수 있습니다.

공공연하게 자신이 가장 예뻐하는 자식이 바로 《데이비드 코퍼필드》라고 밝힌 디킨스. 《데이비드 코퍼필드》에서 되살아난 디킨스의 어린 시절들을 같이 살펴볼까요.

《데이비드 코퍼필드》 소설 속에는 어린 데이비드가 혼자 마차를 타고 가는 장면이 있습니다. 이 장면은 실제로 어린 디킨스가 아버지의 빚 때문에 가족과 떨어져 있다가 다시 되돌아오기 위해 혼자 마차를 타고 갔던 경험을 살린 거라고 합니다. 후에 디킨스는 이 장

면을 이야기할 때, 어린 자신이 지푸라기에 둘러싸여 발송되었다는 표현을 쓰지요. 비가 오는 날 아무도 없는 마차 속에서 차가운 샌드위치를 씹으며, 인생이 이렇게나 축축하고 고단한 것임을 알아차렸다고 그는 고백하지요.

어린 데이비드는 오랜만에 주머니가 넉넉했던 어느 날 자신을 위한 선물을 살 생각으로, 몇 푼 안 되는 돈을 들고 맥주집에 갑니다. 그리고 이 집에서 제일 맛있는 맥주는 얼마냐고 주인에게 당당히 묻죠. 주인은 2펜스라고 답합니다. 데이비드는 그 맥주를 달라고 얘기합니다. 거품이 살아 있게 말이죠. 주인은 이 어린아이를 쳐다보더니 계산대 뒤의 부인을 부르고, 이것저것 데이비드에게 캐묻기 시작합니다. 데이비드는 대충 둘러대죠. 부인은 동정을 담아 데이비드를 쳐다보곤 돈을 다시 되돌려줍니다. 그리고 부부는 맥주를 건넸는데, 그 맛이 별로여서 데이비드는 그것이 2펜스짜리 맥주가 아닌 것을 직감합니다. 딱 보기에도 가난하고 힘들어 보이는 꼬마아이가 제일 좋은 맥주를 당당하게 달라고 하니, 그가 동물원의 불쌍한 구경거리처럼 된 것이죠.

이 일화는 어린 디킨스가 직접 겪은 것으로 ≪데이비드 코퍼필드≫에서 그대로 재현됩니다. 포스터의 전기에도 나오고, 디킨스를 다룬 전기 이곳저곳에 등장하지요. 디킨스가 소설 속에서 그대로 되살려냈기 때문에 전기 작가들도 지속적으로 이 일을 다룹니다.

이렇게 디킨스의 모든 경험은 하나도 빠짐없이 그의 모든 작품

에서 촘촘한 디테일과 함께 살아납니다.

생동하는 캐릭터

《데이비드 코퍼필드》에는 초반에 트롯우드 고모라는 캐릭터가 나오는데, 처음 몇 장을 읽자마자 팔딱팔딱 살아 숨 쉬는 꼿꼿한 매력을 느낄 수 있지요.

고모가 곧 태어날 데이비드의 집을 방문하면서 초인종도 누르지 않고 바로 창가에 코를 박고 들여다보는 장면, 여자애를 출산할 거라 확신하면서 의사가 하는 말을 듣지도 않는 장면 등이 생생하게 표현되어 있습니다. 결국 고모는 여자애가 아닌 남자 데이비드가 나오자 집을 떠나버리지요. 하지만 이 냉정한 고모는 나중에 츤데레 캐릭터로 반전을 꾀하니 정말 매력적입니다.

빅토리아 시대 인간상의 백과사전이라고 할 수 있는 디킨스의 소설을 읽고 나면, 캐릭터밖에 생각나지 않는다는 평이 있을 정도입니다. 물론 이 인물들은 처음부터 끝까지 일관성 있는 특징만 지닌다는 한계도 있습니다. 디킨스 소설의 등장인물은 일관된 말투를 사용하며 한 얘기를 하고 또 하는 특징이 있지요. 일례로 미코버 부인은 이렇게 말합니다.

"나는 절대로 당신을 버리지 않을 거예요, 여보!"

"이이를 - 버리는 - 일은 - 절대 - 없을 거야!"

(《데이비드 코퍼필드 1》, 찰스 디킨스 지음, 신상웅 옮김, 동서문화사, 204p)

무능하고 속 썩이는 남편이지만 신뢰감을 가지고 있는 미코버 부인의 마음을 알 수 있죠. 디킨스 소설은 이런 방식으로 한 인물의 캐릭터를 작품 내에서 일관되게 특징 짓습니다.

이 때문에 한 인물 안에 다양한 인간성을 넣지 못했다는 비평도 있지만, 일관된 특징을 지닌 수많은 인물들이 서로 얽히고설키면서 인간사의 다이내믹함을 드러낸다는 점에는 이견이 없는 듯합니다. 책을 몇 장만 넘겨도 모든 영국인이 이 작가를 사랑하는 이유를 확실히 알 수 있으니까요.

캐릭터 창조의 귀재

놀라운 건 이런 특색 넘치는 캐릭터들이 소설 끝까지 계속 등장하고 또 등장한다는 겁니다. 《데이비드 코퍼필드》에서 친구 스티어포스를 비롯해서 미코버 씨 모두 강한 캐릭터를 가진 등장인물들입니다.

이 중 미코버 씨는 디킨스가 가족을 구렁텅이에 빠트린 아버지

에게 끝까지 애틋한 마음과 애정을 가지고 있었다는 점을 드러내는 인물입니다. 아마도 미코버, 즉 디킨스의 아버지인 존 디킨스는 좋은 쪽으로든 안 좋은 쪽으로든 디킨스의 인생에서 가장 많은 영향을 끼친 인물이 아닐까 싶어요.

아버지 존 디킨스는 어린 디킨스가 구두약 공장에 갈 수밖에 없었던 원인을 제공한 사람입니다. 디킨스에게 가장 아픈 트라우마를 준 인물이지요. 반면에 디킨스가 작가가 되도록 자양분을 제공한 사람이기도 합니다. 어린 시절 아버지는 디킨스의 이야기 능력을 크게 칭찬해주었고, 무능한 아버지 덕분에 디킨스는 경제관념을 갖게 되었습니다. 그는 평생 아버지처럼 살지 않기 위해서, 성공하기 위해서 한시도 쉬지 않고 일해야겠다는 마음이 있었지요. 그리고 그의 생애 마지막 집 구매도 역시 아버지와의 일이 결정적 영향을 미쳤는데요, 이 이야기는 '개즈힐 하우스' 편에서 들려드리겠습니다.

미코버 씨의 놀라운 점은 바로 '회복탄력성'입니다. 매번 빚을 지고 내 인생은 끝났다며 괴로워하면서도, 그날 저녁이 되면 아무 일 없단 듯이 휘파람을 불며 초 긍정의 사나이가 되었습니다.

소설 《데이비드 코퍼필드》에는 채권자들이 들이닥쳐 미코버 씨에게 돈을 갚으라고 난동을 부리는 장면이 나옵니다. 이때의 미코버 씨를 보세요.

미코버 씨는 슬프고 분해서 면도칼로 자살을 시도할 지경에까지 이른 다. 그러나 30분만 지나면 언제 그랬냐는 듯이, 미코버 씨는 구두를 정 성들여 닦아 신고, 전에 없이 더 점잔을 빼면서 콧노래까지 흥얼거리 면서 외출하는 것이었다. 그런 탄력성은 미코버 부인도 만만찮았다. 세 시에는 정부의 세금 때문에 기절했다가, 네 시에는 양고기와 빵에 다 술까지 곁들이는 것이 미코버 부인이었다. 이런 식사와 술은 찻숟 가락 두 개를 전당포에 저당 잡힌 돈으로 산 것이다. 한 번은 우연히 아 침 여섯 시에 집에 와 보았더니 방금 강제집행당한 탓에 미코버 부인 은 머리카락을 산발한 채 난로 철망 바로 밑에 기절한 채로 쓰러져 있 었다. 그러나 바로 그날 밤, 그녀는 부엌 난로 앞에서 송아지 고기를 먹 으면서, 친정아버지와 어머니, 옛 친구들 이야기를 전에 없이 즐거운 표정으로 들려주었다. (《데이비드 코퍼필드 1》, 찰스 디킨스 지음, 신상웅 옮 김, 동서문화사, 190p)

정말 놀라운 회복탄력성 아닙니까? 그 유전자가 질투가 날 정도 예요. 한심하면서도 미워할 수 없는 이 미코버 씨가 데이비드 코퍼 필드에게 반복해서 하는 말이 있는데, 이것은 아버지가 어린 디킨 스에게 해주었던 말이기도 합니다.

만약 1년 수입이 20파운드인 사람이 19파운드 19실링 6펜스를 쓴다면 행복할 테지만, 21파운드를 쓴다면 비참하게 될 것이라고 했다. (《데이

비드 코퍼필드 1》, 찰스 디킨스 지음, 신상웅 옮김, 동서문화사, 199p)

이 대사는 얼마나 자주 나오는지 외울 지경입니다.

하지만 그 사실을 알았던 미코버 씨, 존 디킨스는 왜 그 뒤에도 그 습관을 버리지 못하고 디킨스를 괴롭혔던 걸까요. 아버지의 끝나지 않는 빚과 더불어 가족 부양으로 인해 허리가 휠 지경이었던 디킨스에게 왠지 연민이 갑니다.

디킨스는 이 작품을 도티 스트리트의 집이 아닌 브로드 스테어스라는 휴양지에서 집필했습니다. 이 시절 그는 《데이비드 코퍼필드》에 강한 애착을 가지고 있었어요. 지인에게 '데이비드 코퍼필드라는 발작을 겪고 있다'는 편지를 보낼 정도였지요. 얼마나 이 작품에 애정을 가지고 집필했는지 알 수 있는 부분이에요.

작가의 트라우마

디킨스가 《데이비드 코퍼필드》를 특히 사랑했던 이유는, 괴로웠던 본인의 어린 시절을 드러내 작품화시켰기 때문입니다. 많은 작가들이 소설을 쓰면서 본인의 트라우마를 치유합니다. 트라우마는 누구에게도 말할 수 없는 마음속 상처인데, 이것을 드러내면서 상처에 들러붙어 있는 본인의 감정을 떼어내게 되는 모양

이에요. 같은 일을 겪어도 사람마다 상처의 정도가 다른 것은 각자 그것에 부여하는 감정이 다르기 때문인데요. 자신이 겪은 사건에 아무런 감정도 부여하지 않는다면, 애초에 상처도 되지 않을 테니까요. 그러니까 감정을 떼어내면 상처도 더 이상 상처가 아닌 게 됩니다. 감정을 떼어내는 방법 중에 가장 좋은 것이 그 감정을 드러내 보이는 것입니다. 우리는 아무렇지도 않게 누구에게나 얘기하는 사실보다 절대 말하지 않는 사실이 상처라고 생각하죠. 위대한 예술가들은 이 사실을 잘 알고 있었습니다. 헤밍웨이도 치유를 위해 글을 쓴다고 말했지요.

그러니 결국 인생이란 어떤 상처를 받았느냐가 중요한 게 아니라 그 상처를 어떻게 극복했느냐가 중요합니다. 어린 시절의 상처나 괴로움은 대부분 자기 잘못이 아닙니다. 부모님이 급작스럽게 돌아가시거나, 집이 파산하거나 혹은 부모님이 사랑을 주지 않는 것, 이 모든 것이 어린아이의 잘못은 아닙니다. 그렇기 때문에 대부분의 사람들은 "내 인생이 왜 이 모양이지?"라고 생각하고 자신의 힘으로 어떻게 할 수 없는 일이라 생각해 지레 포기합니다. 하지만 그 상태에서 포기하지 않고 자신이 할 수 있는 일에 집중하는 것, 내가 통제할 수 있는 것을 통제하는 것, 바로 이 지점에서 괴로운 어린 시절을 눈부신 보석으로 탈바꿈시키는 예술가들의 DNA가 빛을 발하죠. 디킨스의 인생에도 이 모멘트가 나타납니다!

디킨스는 10대 후반에, 대영도서관에 앉아 속기를 공부합니다.

가족 모두가 감옥에 살아도, 아버지의 빚이 어마어마해도 그냥 주저앉지 않지요. 그리고 영국 하원 출입기자가 되는데, 이때 그가 쓴 기사는 항상 반응이 좋았다고 하니 글 실력은 타고났나 봅니다.

글 실력이 뛰어난 다른 작가들과 마찬가지로 그 역시 굉장한 다독가였습니다. 디킨스의 집은 경제적으로 어려웠지만 아버지에게는 작은 서재가 있었습니다. 그곳에서 디킨스는 자신의 상상력과 함께 날아오르는 경험을 할 수 있었지요.

청년이 되어 기자로 글을 쓰면서 보즈라는 필명으로 책을 낸 디킨스는 첫 작품이 출간되었을 때 너무 감격해, 웨스트민스터 사원에서 울기도 했다고 하네요. 그 뒤로 이 남자가 쓴 모든 작품은 출간되자마자 역대급 베스트셀러가 됩니다.

디킨스의 마음의 고향

영국 로체스터 이스트 게이트 하우스
East Gate House, 1EW, High St, Rochester, UK

힘든 현실 속의 위로

그를 본격적으로 알린 첫 소설은《피크위크 페이퍼》입니다.《보즈의 스케치》가 어느 정도 성공을 거두긴 했지만, 그는 《피크위크 페이퍼》로 베스트셀러 작가가 되어 작가로서의 위치를 굳건히 합니다.

보즈라는 필명으로 활동하고 있던 신진 작가 디킨스에게 삽화에 필요한 글을 써달라는 제의가 들어옵니다. 이 당시 삽화가는 원래 로버트 시무어라는 유명한 작가였는데, 그가 2회차 만에 자살하게 되면서 새로운 삽화가가 필요하게 된 것이죠. 19세기에 글과 삽화를 함께 싣는 방식은 꽤나 유행이었지만 성공한 작품은 거의 없었으니 디킨스의 성공은 유별난 것이었습니다. 이때 로버트 시무어에 이어 삽화가 피즈가 합류하는데, 그와는 이후《두 도시 이야기》까지 몇 십년간 작업을 계속 함께합니다.

새뮤얼 피크위크 일행이 여행하며 경험한 모험담을 기록한 이 책은 유머가 가득한 책입니다. 받아들이기 힘든 현실을 겪고 있던 당시 영국 사람들은, 소설과 함께 자신의 삶 속에서 유머를 발견하고 현실을 받아들이게 됩니다. 이

베스트셀러가 된 《피크위크 페이퍼》

책이 영국 사람들에게 위로와 웃음을 준 게 아니었나 싶습니다. 힘든 현실 속에서 우리가 가장 원하는 것은 유머니까요. 이 책 이후에 실제로 피크위크 클럽이 생기고, 많은 사람들이 피크위크와 같은 옷차림을 할 정도로 이 책은 선풍적인 인기를 끕니다.

여기에 나오는 웨스트 게이트는 영국 미드웨이 로체스터 지역에 있는 이스트 게이트 하우스를 모델로 한 것입니다.

디킨스 테마 지역

튜더 양식의 이 이스트 게이트 하우스는 《피크위크 페이퍼》 말고도 그의 미완성 유작인 《에드윈 드루드의 비밀》에 등장하는 저택입니다. 이스트 게이트 하우스에 가봐야 하는 이유는 개즈힐 하우스에 있었던 디킨스의 글 쓰던 작업 공간 '스위스 샬레'를 그대로 옮겨왔기 때문이기도 합니다. 스위스 샬레는 말 그대로 스위스에서 옮겨온 작은 이층집인데, 디킨스의 친구 찰스 페치터의 선물이었지요. 디킨스는 개즈힐 하우스에 머물던 시절, 이 샬레 2층에서 글 쓰는 것을 좋아했습니다.

사실 디킨스는 그의 소설 속에서 로체스터 지역을 반복해 등장시킵니다. 《피크위크 페이퍼》 외에도 그의 대표작으로 불리는 《위대한 유산》에 나오는 미스 해비샴의 대저택 '새티스 하우스' 역시,

이 로체스터에 있는 '리스토레이션 하우스'를 모델로 한 것이죠. 그리고 디킨스가 말년에 14년 동안 여생을 보내며 《위대한 유산》을 집필한 곳 역시 로체스터의 개즈힐 하우스입니다. 또한 그는 신혼여행도 이 로체스터 근처 초크 빌리지로 왔었으니, 이쯤이면 로체스터는 거의 디킨스의 테마 지역이라고 해도 과언이 아닙니다.

실제로 로체스터 역에 내리면 이 역사적 도시에 방문한 것을 환영한다는 메시지와 함께 곳곳에 디킨스를 느낄 수 있는 흔적들을 볼 수 있습니다. 타임머신을 타고 도착한 듯 많은 건물들이 19세기 말의 모습을 간직하고 있어 건물 하나하나가 다 애틋하지요. 상점들의 이름도 디킨스의 작품 이름으로 되어 있어서 미소 짓게 됩니다.

런던에서 두 시간가량 떨어진 채텀 지역은 디킨스가 다섯 살에 이사를 와서 열 살에 다시 런던으로 갈 때까지 어린 시절을 보낸 곳입니다. 이때는 아버지의 채무 문제가 심각하게 드러나지 않았던 시절이고, 감옥에 가기 전

위_《피크위크 페이퍼》 속에 등장하는 웨스트 게이트의 모델이 된 이스트 게이트 하우스
아래_《위대한 유산》에 등장하는 새티스 하우스의 모델이 된 리스토레이션 하우스

가족이 다 함께 살던 시절이라 디킨스의 기억에 행복한 시절로 남은 곳이지요. 때문에 그의 작품 속에 계속 등장하게 되고 결국 이곳은 지금도 수많은 사람들이 찾는 불멸의 장소가 되었습니다.

(Place) **길드홀 뮤지엄 Rochester GuildHall Musem_17 High St, Rochester, UK**

《위대한 유산》에서 주인공 핍이 펌블추크에 의해서 오게 되는 곳. 지금은 길드홀 뮤지엄이 되어 찰스 디킨스 전시실이 따로 마련되어 있다.

(Place) **로열 빅토리아 앤드 불 호텔 Royal Victoria & Bull Hotel_16 High St, Rochester, UK**

현재도 호텔로 이용되는 이곳은 《피크위크 페이퍼》에서 실제 이름처럼 불 호텔로 등장하고, 《위대한 유산》의 배경으로 나오기도 한다. 디킨스가 실제로 묵기도 했던 호텔이다.

좌_길드홀 뮤지엄, 우_로열 빅토리아 앤드 불 호텔

266

(Place) **로체스터 성당 Rochester**
Cathedral_Garth House,
Rochester, UK

《피크위크 페이퍼》와 《에드윈 드루
드의 비밀》에서 고대 성당이 나오는
구절이 있는데 그곳이 바로 이곳이
다. 이곳은 무려 604년에 세워졌으
며, 영국에서 두 번째로 오래된 성당
이라는 위엄을 지니고 있다.

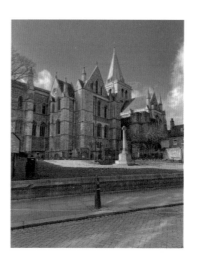

월터 스콧과 디킨스의 저작권

20대 초반 《피크위크 페이퍼》의 성공으로 경제적인 자
립을 이룬 디킨스는 자신의 글을 출판해준 '이브닝 크로니클'의 편
집장 조지 호가스의 딸 캐서린과 결혼하게 됩니다. 장인이 된 조지
는 월터 스콧과 친분이 있었기 때문에, 디킨스는 장인의 특별한 인
맥을 늘 자랑하기도 했지요.

디킨스에게 영향을 미친 작가로는 당연하게도 영국의 대문호 셰
익스피어, 스코틀랜드의 대문호 스콧을 들 수 있습니다. 특히 셰익
스피어의 위엄은 대단했는데, 헤밍웨이, 괴테를 비롯해 화가였던

고흐에게도 대단한 영향을 끼칠 정도였지요. 그들 모두가 셰익스피어 덕후였습니다.

여기서 스콧에 대한 이야기를 잠시 해볼까 합니다. 스콧은 스코틀랜드의 상징이기도 합니다. 에든버러의 기차역 이름이 웨이벌리인 것은 그의 작품명을 따랐기 때문인데, 이제 스코틀랜드 공항은 조만간 해리포터 공항이 되어야 할 것 같아요. 이제 스코틀랜드의 상징은 조앤 케이 롤링과 해리포터니까요.

스콧은 《웨이벌리》라는 아이코닉한 작품을 남겼음에도 인생 말년에 파산을 해버려, 디킨스에게 경제 관념을 압박적으로 심어준 주인공이기도 합니다. 이 때문에 디킨스는 평생 저작권에 관심이 많았고 자신의 수입과 저작권료를 정당히 받기 위해 많은 노력을 했지요.

디킨스는 첫 작품 《보즈의 스케치》에 대한 판권비용으로 출판업자 매크론에게 단돈 100파운드를 받습니다. 그런데 두 번째 작품 《피크위크 페이퍼》가 베스트셀러가 되자, 매크론은 《보즈의 스케치》를 재출판하려고 시도합니다. 그렇게 된다면 디킨스는 100파운드 외에 아무 돈도 받지 못한 채 자신의 작품이 엄청나게 팔려나가는 걸 봐야만 하지요. 생각만 해도 속이 부글부글 끓었을 겁니다. 디킨스는 매크론에게 《보즈의 스케치》 판권을 다시 사오려고 하는데, 이때 매크론이 부른 판권 가격이 자그마치 2,000파운드였습니다.

이때 《피크위크 페이퍼》를 출판했던 채프먼 앤 홀 출판사는 자

신들이 2,000파운드를 지불하고 《보즈의 스케치》 판권을 다시 사오겠다고 디킨스에게 흑기사를 자청합니다. 떠오르는 베스트셀러 작가를 계속 붙잡아둘 계획으로 그런 제안을 했겠죠. 마음이 급해진 디킨스가 오케이를 했는데, 급작스럽게 매크론이 사망하게 됩니다. 그냥 두었어도 될 일인데, 그는 채프먼 앤 홀 출판사에게 2,000파운드라는 마음의 빚을 지게 됩니다.

이런저런 작품의 저작권 관련 문제들로 인해 그는 존 포스터라는 저작권 조언자를 두게 되고, 자신에게 불합리한 이전 계약은 파기하고 계약서를 다시 작성하게 됩니다. 디킨스의 이런 행보를 보고 눈치 빠른 채프먼 앤 홀 출판사는 '계약에 없던' 보너스를 디킨스에게 지급합니다. 이 과정에서 존 포스터와는 평생 우정을 이어가게 되고요.

저작권은 그가 항상 신경 쓰던 문제였습니다. 미국의 초청으로 여행갔을 때는 자신의 작품이 해적판으로 깔린 것을 보고, 국제 저작권을 이야기했다가 돈만 밝히는 장사꾼이라는 욕을 먹기도 하지요. 당시로서는 뻔뻔해 보일 수 있었던 이런 노력에, 그의 작품의 기록적 판매까지 더해져, 디킨스는 영국 작가 중 최고의 재력을 뽐내는 작가가 됩니다. 당시 일반 작가들은 꿈도 못 꿀 풍족한 생활을 누리기도 했습니다. 하지만 그가 부양하는 가족이 너무나 많았기 때문에 그는 항상 돈이 부족한 느낌이었지요.

아무튼 그 당시 저작권 개념은 지금과 비교도 안 되는 것이어서

디킨스는 자신이 힘들게 만든 작품이 해적판으로 돌아다니고, 출간된 다음 날 그의 허락도 없이 엄청난 굿즈들이 길거리에 깔리고, 그의 소설이 연극 공연으로 올려지는 것을 매일 봐야 했습니다. 그 분노를 어떻게 참았을지, 아마 속이 타들어갔겠죠. 자신이 피와 땀을 흘려 만든 작품들로 정작 돈을 버는 것은 출판업자라는 사실만 해도 분통이 터지는데, 해적판까지 난무했으니…. 그가 저작권에 민감했던 게 이해가 갑니다. 그 당시엔 작가가 저작권에 신경 쓰는 게 돈을 밝히는 것처럼 보였을지 몰라도, 자신의 작품에 대해 정당한 권리를 요구하는 건 그때나 지금이나 너무나 당연한 일이니까요.

예술가의 사랑

디킨스의 결혼 생활에 대해 이야기하기 전에 그에게 큰 영향을 끼쳤던 첫사랑 이야기를 들려드릴게요. 디킨스에게는 마리아 비드넬이라는 첫사랑이 있었습니다. 열병 수준의 첫사랑이었지만 이루어지지 않았습니다. 모든 예술가들은 첫사랑에 성공하기 어려운 모양입니다. 작가든 화가든 그 예술가가 남자라면 여자가 그 삶에 끼치는 영향은 정말 엄청난 것 같아요. 일단 태어나 가장 먼저 만나는 여자인 어머니, 그리고 그 후 겪게 되는 첫사랑은 작가의 삶에서 강력한 존재인 것 같습니다. 괴롭고 슬프고 뼈를 쥐어짜는

고통이 진주 같은 작품이 된다는 것을, 예술가의 삶을 보면 알 수 있으니까요.

우리가 세계 명작이나 고전이라고 일컫는 작품들을 자세히 보면 전부 '해서는 안 될 사랑'입니다.《로미오와 줄리엣》도, 현대소설의 시초라고 일컬어지는《마담 보바리》,《안나 카레니나》도 그렇고, 하나하나 열거할 필요도 없이 거의 모든 작품들이 그렇지요. 남자와 여자가 만나 아무 문제 없이 결혼해서 알콩달콩 잘 산다면 고전의 소재도 될 수 없을 뿐 아니라 작품의 씨앗도 되기 힘든가 봅니다.

고전이란 인간의 본성인 '사랑' 그리고 '죽음'이라는 키워드를 이렇게 비틀고 저렇게 비틀어낸 이야기들입니다. 그러니 작가가 첫사랑에 성공해서 핑크빛으로 잘 산다면, 그 경험으로 이야기를 지어내기 어려운 건 당연하겠지요? 실연의 경험은 누구나 할 수 있는 경험인데, 그에 더불어 이 천재적인 소설가에게는 또 하나의 비상한 능력이 있었으니, 주변의 모든 인물을 소설의 캐릭터로 환생시키는 능력이었지요.

그의 첫사랑과 도라

디킨스의 첫사랑은 나중에《데이비드 코퍼필드》에서 '도라'라는 주인공으로 묘사됩니다. 너무나 사랑스럽지만 너무나 대책 없는

도라. 철이 없어도 그렇게 없을 수 있는지, 답답한 캐릭터입니다.

주인공 데이비드는 고되게 바깥 생활을 하지만 집에 와서 터놓고 말할 사람도 없었습니다. 도라가 자신의 말상대가 되어주길 바라지만 도리는 그 자신의 표현대로 'child wife'일 뿐, 집안 사성에 아랑곳하지 않습니다. 자신의 강아지는 반드시 양고기를 먹어야만 한다는 철없는 말이나 하지요. 어느 평론가는 도라를 가장 끔찍한 캐릭터라고도 했습니다. 정말 예쁜 주인공인데 말이죠. 어쨌든 데이비드가 도라와 사랑에 빠졌을 때의 이야기는 디킨스가 청년시절 마리아와 사랑에 빠진 그 느낌을 그대로 재현한 것입니다. 읽다 보면 손이 오그라들 정도의 표현도 심심치 않게 나오는데, 그가 그녀를 얼마나 사랑했는지 절절하게 느낄 수 있는 부분이에요.

하지만 현실에서의 도라, 즉 마리아는 '나쁜 여자'의 전형이었습니다. 특유의 사랑스러움을 무기로 어장관리를 하면서 런던 퀸카로서 지위를 마음껏 즐겼으니까요. 그녀에게 몇 년간 끌려다니던 디킨스는 연애의 결과가 실연으로 이어지자 상상할 수 없을 정도로 상심합니다. 마리아의 집안은 탄탄하고 부유한 은행가 집안이었기 때문에, 마리아의 부모는 규칙적인 수입이 없는 디킨스에게 딸을 내어줄 마음이 전혀 없었습니다. 디킨스는 그녀의 부모님을 설득할 자신이 없었죠. 그리고 마리아 역시 디킨스에 대한 흥미를 전원버튼 끄듯이 거두어버렸고요. 디킨스는 마리아가 자신을 이용했다는 것을 알았지만 그럼에도 그녀를 사랑하는 마음을 바꿀 수

없었습니다.

 얼마나 미련이 있었던지 디킨스는 헤어진 후 20여 년이 지나 영국 최고의 작가가 되어 마리아를 다시 만납니다. 하지만 자신의 기억 속에 남아 있던 아름다운 마리아의 이미지와 40대가 넘은 마리아 사이에는 큰 차이가 있었습니다. 그 뒤로 그는 마리아를 다시는 보지 않았다고 하네요. 그토록 사랑했던 여자와의 잔혹한 이별! 하지만 젊은 디킨스가 여기서 주저앉았다면 디킨스가 아니겠죠. 우리가 이 책에서 살펴볼 대부분의 예술가들은 상실에 대처하기 위해 '일에 올인'합니다.

 상실의 순간, 그 감정을 이겨내기 위해서라도 전속력으로 일에 매진하죠. 이것은 이 책의 주인공들의 공통된 멘토였던 셰익스피어를 비롯해 모든 예술가들의 공통적인 특징입니다.

스토리텔링의 귀재

영국 런던 버로 마켓
Borough Market, 8 Southwark Street, London, UK

디킨스 결혼하다

조지 호가스의 집에 디킨스가 자주 드나들면서 호가스 가족들은 사람을 유쾌하게 해주는 디킨스에게 호감을 갖습니다. 그는 자연스럽게 조지 호가스의 딸이었던 캐서린을 알게 되는데, 그녀는 마리아와 달리 단순하고 교양 있는 여성이었지요. 디킨스는 캐서린의 외모도 마음에 들었고, 영리하지는 않지만 착하고 순진한 성격도 마음에 들었습니다. 자신을 내조하기에 그녀가 적합하다고 생각했지요. 한마디로 그녀는 그의 뜻대로 할 수 있는 여성이었습니다. 둘은 손발이 오그라드는 편지를 주고받다가 디킨스의 급한 청혼으로 결혼하게 됩니다. 여기서 아버지 존 디킨스의 긍정적인 태도를 물려받은 디킨스의 성격을 엿볼 수 있습니다.

결혼하기 전부터 청년 디킨스는 가족 전체를 부양하면서 큰 부담을 갖고 있었습니다. 게다가 결혼할 당시는 첫 소설을 막 계약한 상태였고, 퍼니벌스 인Funival's Inn 레지던스에 월세를 내며 살던 때였지요. 그런데 무슨 자신감으로 결혼을 감행해 또 한 명의 부양가족을 늘린 것인지, 그는 정말 낙천적인 성격

디킨스 혼인 신고서

이었나 봅니다.

실제로 그의 성격은 너무나 밝아 형광등과 같았습니다. 장인이었던 조지 호가스의 집에 드나들며 모두를 기쁘게 해주는 재롱둥이 역할을 톡톡히 했을 정도였으니까요. 캐서린도 그런 디킨스를 마음에 들어했습니다. 그의 지인은 그가 방에 들어서면 그곳이 얼마나 환해졌는지 기억난다고 말하기도 했습니다.

그는 사람들을 울리고, 웃기는 데 천부적 재능을 타고났고, 이 재능으로 세상을 반짝이게 만들었네요.

> Place) **홀본 바스 빌딩 Halborn Bars Building_138 Holborn, London, UK**

디킨스가 결혼해서 살았던 퍼니벌스 인이 지금은 런던의 홀본 바스(푸르덴셜) 빌딩으로 바뀌었다. 그의 소설 《마틴 처즐위트》에서 존 웨스트록이 이 건물에서 사는 것으로 나온다.

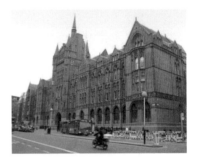

프로 산책가 디킨스

모든 예술가는 규칙적인 생활과 더불어 산책에서 영감

을 받곤 하는데 디킨스는 그중에서도 독보적인 산책가라고 할 수 있습니다. 산책에 있어서는 정말이지 이니미터블, 그 표현이 딱 맞습니다. 매일 규칙적으로, 아침식사를 한 뒤 집필하기 시작해 점심쯤 글을 마무리하고, 하루에 20킬로미터에서 30킬로미터, 많을 때는 50킬로미터 가까이 산책을 했습니다. 50킬로미터? 무려 서울에서 오산까지 가는 거리입니다. 이 거리를 매일 걷는다? 체력이 엄청난 디킨스네요. 그의 걸음 속도는 엄청 빨라서 지인들은 같이 산책할 수 없을 정도였다고 했죠. 친구들이 같이 산책할 때면 꼬물거린다고 말했던 디킨스. 별다른 취미도 없이 평생 글만 쓴 작가였기 때문에 산책으로 체력도 관리하고 스트레스도 푼 것 같아요.

이렇게 매일 산책을 하면서 그는 1분 1초도 헛되이 쓰지 않았습니다. 그 당시 버로 마켓은 빈민층과 노동자 계급 등 하층민들이 생활했던 곳인데, 그가 이 부근을 산책하며 여러 캐릭터들을 구상해냈지요. 그 캐릭터들은《피크위크 페이퍼》와《올리버 트위스트》같은 소설 속에 깨알같이 등장하게 됩니다.

디킨스가 자신이 창조해낸 수많은 소설 속 장면 중에 가장 드라마틱하게 생각하는 장면은 무엇일까요. 바로《올리버 트위스트》의 낸시 살해 장면입니다.《올리버 트위스트》는 그의 두 번째 소설로 상당히 초기작인데도 불구하고, 디킨스는 말년에 이 장면을 자주 낭독합니다. 관객들이 가장 열광했던 장면이기도 하고요.

매춘부이지만 착한 심성을 지닌 낸시는 주인공 올리버를 불쌍

히 여기고 도와줍니다. 이를 알게 된 그녀의 연인이자 악낭 숭의 악당인 빌 사익스는 그녀가 자신을 배반했다는 사실에 분노해 그녀를 살해하지요. 살려달라고 애원하는 그녀를 죽을 때까지 때려서 숨지게 합니다. 연기의 장인 디킨스가 살려달라 울부짖는 낸시와 그녀를 잔인무도하게 때리는 빌을 어떻게 표현했을지 정말 궁금해집니다. 이 장면의 배경이 된 곳이 바로 버로 마켓 옆의 런던 브리지입니다.

디킨스는 산책을 하며 지나가는 사람들을 넘치는 호기심과 비상한 관찰력으로 살펴봅니다. 그가 밤부터 해뜨기 전까지 런던을 돌아다니며 노숙자와 매춘부 등 사회의 아웃사이더들을 관찰한 것이 《찰스 디킨스의 밤 산책》이라는 작품으로 만들어졌죠.

디킨스는 이렇게 빈민층에 관심이 많아서, 사회에 목소리를 내기 위해 많은 노력을 합니다. 앤젤라 버뎃 쿠츠 부인과의 관계도 그

찰스 디킨스가 다양한 캐릭터를 찾아낸 버로 마켓

중 하나이지요. 쿠츠 부인은 현재 영국의 부유한 은행 중 하나인 쿠츠 은행 창업자의 손녀로, 막대한 유산을 어린 나이에 물려받아 자선사업에 힘을 쏟았던 남작부인입니다. 그녀는 사회적으로 소외받은 여성들을 위한 기관인 '우라니아 코티지Urania Cottage'를 설립했는데, 그때 디킨스도 함께했죠.

특별한 출판 마케팅

지금까지 이 엄청난 작가가 어떻게 글을 썼는지는 대략 알 수 있었습니다. 하지만 잘 쓴다고 잘 팔리는 것은 아니죠. 그건 별개의 문제예요. 그렇다면 그의 소설들은 어떻게 경이로운 판매고를 올릴 수 있었을까요. 모든 작가와 출판사들이 궁금해할 사항입니다.

디킨스는 결혼 후 가장이 되어 (당연하겠지만) 더 나은 수입을 위해 소설 판매에 대해 많은 고민을 하게 됩니다. 그는 소설을 매주 혹은 매달 잡지에 연재하는 분책 형식으로 출판하기 시작해, 이 방식으로 엄청난 성공을 거두게 됩니다. 책을 분책해서 내니 책값은 현저히 저렴해졌고, 이 덕분에 하층민들도 쉽게 책을 사서 읽을 수 있게 됩니다. 저렴한 분책 방식은 그의 책이 날개 돋친 듯 팔리게 된 원인 중 하나였죠. 또한 이 방식은 독자들을 사로잡는 영민한 방법이었습니다. 다음 이야기가 궁금해서 못 참은 독자들이 디킨스의

책을 사기 위해 줄을 섰기 때문이죠.

　책은 잘 팔렸겠지만 매주, 매달 연재해서 내는 형식은 작가의 피를 말리는 작업이었을 겁니다. 만약 글이 안 써진다면 얼마나 무서웠을까요. 천하의 디킨스도 그런 경험이 있었어요. 글이 진도가 안 나가고 한 글자도 안 써져서 폭발 직전까지 간 그는, 짐을 싸들고 런던을 떠납니다. 한적한 도시로 도망가서 동네 책방에 들렀는데요, 한 손님이 자신의 최신판 책이 나왔는지 주인에게 묻는 순간을 목격합니다. 그때 그는 그 최신판을 한 글자도 써내지 못하던 때였습니다. 자신이 시작도 못한 원고를 사려고 책방 주인을 닦달하는 독자를 눈앞에서 볼 때의 느낌은 공포 그 자체였을 거예요.

　어쨌든 보통 1년 반에서 2년 동안 연재하는 방식으로 책을 펴내다 보니 완성된 연재분을 모았을 때 늘 엄청난 분량이 되었습니다. 한국에서 번역된 그의 책들도 1,000페이지가 거뜬히 넘지요.

　소설을 2년간 연재하며 써나가다 보면 어떻게 전개될지 작가도 모를 수 있을 것 같은데, 그래서인지 그의 작품은 예상치 못한 생경한 전개로 이루어지는 플롯이 많이 있습니다. 이를 두고 우연이 남발한다고 비판하는 시선도 있었지만, 제가 볼 땐 이 역시 독자들의 허를 찌르는 디킨스 작품만의 매력이 아닐까 싶습니다.

　긴 분량의 이야기를 짧은 호흡으로 연재하며 끊어내는 능력도 대단하지만, 연재마다 느슨해지는 부분 없이 흡입력 있게 이야기가 이어지는 점도 대단합니다. 그의 작품은 어느 곳도 늘어지는 부

분이 없습니다. 재미가 촘촘히 엮여 있지요. 작가 스스로도 자신이 지어낸 이야기에 흥분한 나머지 중간에 멈출 수 없었다고 말했습니다. 평범한 사람은 범접하기 힘든 열정의 결과물이지요. 저 역시 디킨스의 작품을 읽을 때마다 어떻게 이렇게 흥미로운 사건과 이야기들이 지치지 않고 계속 나오고 또 이어질 수 있는지 감탄하면서 보게 됩니다.

워커홀릭 작가

평생 동안 한시도 쉬지 않고 일에 헌신하며 매달려온 작가, 무언가 하고 있지 않으면 불안했던 작가 디킨스. 그의 작가로서의 성실성은 존경받아 마땅합니다. 빅토리아 시대의 셀럽이자 국민 엔터테이너로서 그는 수많은 파티에 초대를 받았습니다. 하지만 그는 대부분의 파티 초대를 거절하고 일에 몰두했지요.

그러나 책 쓰는 일을 삶의 우선순위에 두고 올인했던 디킨스도 일이 항상 즐거웠던 것은 아닙니다. 때로 그는 얼마나 괴로웠던지 자신의 아들이 작가가 되는 것을 말리기까지 했으니까요. 하지만 그는 눈감는 순간까지, 1분 1초 최선을 다해 일하면서 일 때문에 파티를 즐기지 못하더라도 그 대가를 기꺼이 감수하겠다는 자세를 피력했습니다.

파티 초대를 거절하면서 자신이 창조해낸 소설 속 캐릭터들과 상상의 파티를 즐기겠다고 말한 것도 디킨스다운 멋진 말입니다. 또한 30대에 집필한 《데이비드 코퍼필드》에는 그의 지혜로운 인생관이 담겨 있습니다.

맹세컨대, 나는 절대로 자화자찬하기 위해서 이 글을 쓰는 것이 아니다. 누구든 지금 나처럼 삶의 한 페이지 한 페이지를 떠올리면서, 허무하게 낭비한 수많은 재능, 어이없이 흘려보내버린 기회, 가슴속에서 끊임없이 다투어대는 변덕, 그릇된 유혹에 패배한 모습 따위를 돌아보고 나중에 땅을 치면서 뉘우치고 싶지 않다면, 무조건 평생을 훌륭하게 사는 수밖에 방법이 없을 것이다. 나는 타고난 재능이란 재능은 남김없이 혹사했다. 쉽게 말하면 이런 것이다. 나는 평생 동안, 한번 시작한 일은 무엇이든 온 힘을 기울였고, 잘하기 위해 노력했다. 한번 헌신한 일은 정말로 모든 것을 다 바쳐 헌신했고, 한번 목표로 정한 것은 그것이 크고 작음을 가리지 않고 철저하게 열성을 다했다. 선천적 재능이든 후천적 능력이든, 건실함과 소박과 근면을 수반하지 않고 그 목적을 이루는 것이 가능하다고 믿어본 적은 결코 없다. 이 세상에서 그런 염치없는 성공이 이루어지는 일은 없다. 천부적인 복된 재능과 행운이 성공으로 이어진 사다리의 양쪽을 구성하더라도, 사다리의 계단은 무게를 견디는 튼튼한 재료로 만든 것이어야 한다. 다시 말하면, 철저하고 열성적이고 진지함을 대신하는 것은 아무것도 없다. 마

음만 먹으면 온 힘을 기울일 수 있는데도 가볍게 한 손만 걸치는 것, 그것이 무엇이건 자신의 직업을 업신여기는 것, 이 두 가지만큼은 절대 해서는 안 된다는 것이 나의 금과옥조였다. (《데이비드 코퍼필드 2》, 찰스 디킨스 지음, 신상웅 옮김, 동서문화사, 697p)

이 부분은 제가 디킨스 작품 전체를 통해서 가장 좋아하는 부분이기도 합니다. 작가로서의 성실성은 대부분의 위대한 작가가 가진 멋진 장점이지요.

엄격하게 군림한 가장

디킨스가 작업에 몰두하는 동안 가족들은 그의 일을 방해하지 않기 위해 노력해야 했습니다. 그의 딸은, 디킨스가 늘 집안 곳곳에 놓아둔 거울을 보면서 자신이 창작해낸 소설의 등장인물들 대사를 읊어보고 표정을 연구하기도 했다고 회상합니다. 또 낭독회 때 대본을 외우기도 했다고 말했지요. 항상 거울을 보며 수만 가지 표정으로 소리를 질러대는 아버지의 모습은 얼마나 기괴해 보였을까요. 이렇게 온갖 즐거움을 뒤로 한 채 글쓰기에만 집중했던 디킨스는 한참 집필 중일 때에는 식구들과 외식도 하지 않았다고 해요. 가족들의 희생도 만만치 않았던 것 같습니다.

디킨스는 저녁식사를 차리는 방식부터 방 정리에 이르기까지 집 안의 모든 것을 통제하면서 군림했습니다. 가족들에게 그는 사실 공포의 대상이었을지도 모릅니다. 아내였던 캐서린이 조용히 따르는 성격이어서 큰 불화 없이 가능했는데도 불구하고, 나중에 디킨스는 캐서린의 이러한 장점마저 단점으로 느끼고 그녀의 무력함을 탓합니다. 또한 큰 기대를 걸었던 자녀들이 전부 능력이 없고 무기력해 속을 썩이자, 그는 허망한 느낌을 친구에게 털어놓기도 했습니다. 자신이 창조해낸 등장인물을 자기 마음대로 요리하고, 끊임없이 작품을 내놓으며 세상의 인정을 받는 것은 가능했지만 자식은 자신의 뜻대로 되지 않았던 거죠. 디킨스는 그 괴로움을 전부 아내의 탓으로 돌립니다.

먼저 둘러본 찰스 디킨스 뮤지엄에 살던 시절이 그나마 작가로서 초창기에, 디킨스 가정이 화목할 때였습니다. 그의 딸이 회상한 바에 따르면, 그 뒤로 아버지가 유명해지면서 챙겨야 할 일이 많아졌고, 그것이 가족의 행복을 짓누르기 시작했다고 하니까요.

이렇게 쉼 없이 일만 하게 되면 번아웃 증상이 올 수밖에 없습니다. 모든 것에 지쳐버린 마흔 중반의 디킨스에게 어떤 일이 생겼을까요?

Place 올드 체셔 치즈 Ye Olde Cheshire Cheese_145 Fleet St, London, UK

디킨스가 기자 시절부터 단골이었던 맥주집.《두 도시 이야기》에도 등장하는 이 술집은 무려 1600년부터 영업하고 있는 유서 깊은 곳이다. 이 술집은 지하에 중세의 모습을 그대로 간직하고 있어 더욱 멋스럽다.

올드 체셔 치즈

꿈의 집

영국 개즈힐 하우스
Gads Hill Place, Gravesend Rd, Higham, Rochester, UK

《위대한 유산》

영국 런던 동쪽 로체스터에 있는 개즈힐 하우스는 디킨스가 그의 말년에 구입한 집입니다. 최근까지 학교로 쓰였으며 영국 내셔널 트러스트에서 뮤지엄으로 개조하는 중입니다. 최근까지는 내부 관람이 불가능했으나, 현재는 연중 며칠만 한시적으로 개방하고 있습니다. 보수를 마치는 대로 대중에게 오픈할 예정이라고 해요.

디킨스는 이 집을 산 후 애착을 가지고 집을 꾸몄습니다. 온실과 당구대가 있는 방 등 전부 디킨스의 손길이 닿아 있습니다. 계단도 딸이 직접 칠한 나무 패널로 바꾸었지요. 스위스 샬레는 이스트 게이트 하우스 편에서 말씀드렸다시피 디킨스가 개즈힐 하우스에서 집필을 즐겨했던 곳입니다. 이 집은 디킨스 인생에서 가장 의미가 있는 곳이기도 합니다. 그의 인생 역작 《위대한 유산》이 이곳에서 탄생했으니까요.

물론 디킨스에게 지금과 같은 명성을 안겨준 책은 《크리스마스 캐롤》이라는 소설입니다. 디킨스는 이 작품에서 영원히 잊히지 않을 스쿠루지라는 캐릭터를 창조해내, 모든 사람들이 크리스마스라는 단어를 들었을때 어떤 분위기와 아우라를 떠올리도록 만들어주었지요. 판매 역시 기록적이었습니다. 초판본이 1843년 12월 12일에 발간되었는데, 크리스마스가 되기 전에 전부 완판되었으니까요.

또한 이 소설은 매년 크리스마스마다 베스트셀러에 랭크되었던 전 무후무한 소설입니다.

그래서 디킨스를 크리스마스를 '발명'한 사람으로 부르기도 합니다. 크리스마스에 가족이 모이고 트리를 장식하는 전통이 그 덕분에 생겨난 거지요. 크리스마스 발명가라니 정말 멋진 닉네임 아닌가요? 하지만 스크루지도 대적할 수 없는 그의 대표작이 있으니 바로 《위대한 유산》입니다. 그는 개즈힐 하우스에서 이 소설을 썼습니다. 디킨스의 대다수 작품이 큰 인기를 끌었던 탓에 작품성 없는 속물 소설이라고 폄하하는 비평도 많았지만, 이 작품은 작품성과 대중성 두 가지를 완벽히 충족시킨 소설로 평가를 받습니다.

그는 자신이 출간하던 잡지 〈올 이어 라운드all year round〉 판매고가 현저히 떨어지자 새로운 소설의 연재를 결심하게 됩니다. 이 새로운 소설로 믿을 수 없는 판매 부수를 기록하게 되는데, 30만 부가 팔렸다고 하니, 그 당시 영국 인구의 수를 생각하면 어마어마한 판매고임에 틀림없지요.

'잡지 판매가 저조하군! 팔리는 소설을 써야겠다!' 마음만 먹으면 대중이 열광하는 소설을 뚝딱 써낼 수 있었던 그의 능력을 잘 알 수 있는 부분입니다. 평생 대중을 의식하고 어떻게 하면 대중을 즐겁게 할 수 있을지, 소설을 읽는 독자들을 가장 우위에 놓고 생각했던 디킨스였기에 가능했던 일이었죠.

사회적 성공, 즉 '신사' 계급이 되고 싶었던 주인공 핍의 열망을

여러 층의 구조로 그려낸《위대한 유산》은 당대와 후대 비평가들이 최고의 작품이라고 인정하는 소설입니다. 빅토리아 시대에 신사는 최고의 '워너비' 대상이었습니다. 산업혁명이 야기한 급격한 변화 속에서 신분계층이 애매해지자 돈만 있으면 누구든 신사가 될 수 있었지요. 우리나라로 치자면, 조선시대에 전란을 거치는 와중에 돈으로 양반의 족보를 샀던 것과 마찬가지지요. 그러니 '신사란 과연 무엇인가'라는 논의가 이 시대를 지배하고 있었다고 해도 과언이 아닙니다. 그 상황 속에서 디킨스는 신사를 어떻게 생각하는지, 그 자신만의 의견을 바로 이 소설에 담습니다. 대장간에서 살고 있는 핍은 미스 해비샴의 저택에서 아름다운 에스텔라를 만나게 되고, 그녀와 어울리기 위해 신사가 되고 싶은 욕망을 가집니다. 이 소설은 미스터리 형식이기에 내용을 알려드리면 안 되지만… 살짝만 말씀드리자면, 핍은 어느 날 익명의 사람에게 막대한 유산을 물려받습니다. 그런데 이 유산이 귀족이나 부유한 신사의 것이 아닌 자신이 도와주었던 죄수 매그위치의 것임을 알고 큰 실망을 하지요.

아버지는 말씀하시길, 어떤 왁스칠도 나뭇결을 가릴 수 없으며, 우리가 왁스칠을 하면 할수록 오히려 그 나뭇결이 더욱 더 잘 드러나게 마련이라고 하셨어. (《위대한 유산》, 찰스 디킨스 지음, 이인규 옮김, 민음사, 332p)

이 구절을 보면 진정한 신사란 무엇인가에 대한 디킨스의 생각을 엿볼 수 있습니다. 갑자기 어느 날 물려받은 유산으로는 진정한 신사가 될 수 없다는 디킨스의 의도는, 자수성가로 입지전적인 위치를 일구어낸 그의 인생과 비교해볼 때 너무나 당연해 보입니다.

말년으로 갈수록 어둡고 진지한 작품을 썼던 디킨스는 이 소설에 자신의 장기인 피크위크 스타일의 유머를 가득 넣습니다. 동시에 미스터리와 드라마까지 갖춘 완벽한 소설로 창조해내 고전의 자리에 올려놓지요.

《위대한 유산》뿐 아니라 첫 문장으로 유명한《두 도시 이야기》도 이곳 개즈힐 하우스에서 탄생했습니다. 프랑스 혁명 시절의 파리와 런던을 이야기한 이 책의 첫 문장은 세상 모든 소설의 첫 문장을 이야기할 때 절대 빠지지 않는 명문장이죠.

> 최고의 시간이었고, 최악의 시간이었다. 지혜의 시대였고, 어리석음의 시대였다. 믿음의 세기였고, 불신의 세기였다. 빛의 계절이었고, 어둠의 계절이었다. 희망의 봄이었고, 절망의 겨울이었다. 우리 앞에 모든 것이 있었고, 우리 앞에 아무것도 없었다. 우리 모두 천국으로 가고 있었고, 우리 모두 반대 방향으로 가고 있었다.(《두 도시 이야기》, 찰스 디킨스 지음, 성은애 옮김, 창비, 15p)

간결하면서도 인상 깊은 이 첫 문장은 기자 출신의 글 솜씨와, 그

동안 영국 최고의 작가로 단단히 여문 그의 지혜를 완벽하게 드러 내줍니다.

그래도 두 작품 중 최고의 작품을 고른다면, 모두들 입을 모아 칭 찬하는 《위대한 유산》을 꼽을 수 있을 것 같습니다.

꿈을 이루다

개즈힐 하우스가 그의 인생에서 중요한 이유는 디킨스 의 어린 시절을 보상받는 것이었기 때문입니다. 디킨스는 로체스 터에 살던 꼬마 시절 아버지와 함께 산책을 하다가 이 집을 바라봅 니다. 이때 아버지는 디킨스에게 '열심히 일하다 보면 너도 저런 집 에서 살 수 있을 거야'라고 이야길하지요.

마흔이 넘어 성공한 작가 디킨스는 로체스 터 근처를 지나가다가 어린 시절 자신의 로망 이었던 이 집을 이제는 살 수 있게 되었다는 사 실을 깨닫고 구입합니 다. 어린 시절의 꿈을

디킨스가 평생 꿈꾸었던 집, 개즈힐 하우스

이룬 것이죠. 그때의 희열은 무엇으로도 바꿀 수 없었을 겁니다. 디킨스가 이 집을 더욱 사랑했던 이유는, 그가 가장 존경해 마지않는 영국의 대문호 셰익스피어의 희곡 《헨리 5세》의 캐릭터 중 하나가 '개즈힐'이었기 때문입니다. 디킨스는 자신이 개즈힐에 살게 된 게 숙명이었다며 늘 뿌듯해하고 자랑했습니다. 또한 디킨스는 집 근처의 '팔스타프 인'에서 늘 술을 마시곤 했는데, 팔스타프 경도 희곡 《헨리 5세》 중 개즈힐의 동료라는 것이 깨알 포인트입니다.

디킨스가 개즈힐 하우스에서 거주한 기간은 총 14년으로, 초반에는 주말 별장처럼 활용하다가 아내 캐서린과 이혼 후에는 본격적으로 거주하게 되지요.

(Place) **팔스타프 Sir John Falstaff_Gravesend Rd, Higham, Rochester, UK**

디킨스의 개즈힐 하우스 맞은편에서 현재도 영업 중인 '팔스타프' 이름을 딴 맥주집.

소란스러웠던 그의 이혼

디킨스는 결국 아내와 이혼합니다. 보수적인 빅토리아 시대에 이혼은 엄청난 이슈였지요. 게다가 디킨스의 소설은 전부 따스한 가정의 모습과 그 이상형을 그리고 있었기 때문에 이혼은 '가정적인 영국 최고의 작가'라는 그의 타이틀에 큰 타격을 줄 수도 있었습니다.

디킨스 부부는 처음에는 문제가 없었던 듯해요. 디킨스는 무엇이든 자기 뜻대로 해야 직성이 풀리는 성격이었고, 부인 캐서린은 자기주장을 강하게 하지 않는 무던한 성격이었으니까요. 하지만 디킨스는 감정의 기복이 큰 사람이었고, 아무리 무던한 성격의 캐서린도 그런 변덕스럽고 욱하는 성격의 디킨스를 항상 받아주기에는 한계를 느낄 수밖에 없었습니다.

캐서린은 (디킨스의 표현에 따르면) 무기력하고 우울한 성격이었기 때문에 디킨스 역시 아내에 대한 불만을 가지고 있었습니다. 자신은 한시도 쉬지 않고 무언가를 하고 있던 반면, 아내는 항상 우울해 했다고 토로했지요. 오히려 디킨스는 처제들과 말이 잘 통했으니 아이를 열 명이나 낳은 부부의 금실이 무색해지네요.

캐서린이 몇 번이나 그에게 별거를 요구했지만 자신의 이미지에 예민했던 디킨스는 언제나 이 말을 무시했습니다. 부인에 대한 불만은 서른일곱 살에 집필하기 시작한 《데이비드 코퍼필드》에도 잘

묘사됩니다. 이때 디킨스 부부는 결혼 15년 차를 맞이하고 있었습니다. 이 책의 주인공 데이비드는 사랑하는 여자 도라와 결혼한 후, 그 결혼 생활이 자신이 생각한 것과 다르게 흘러가는 것에 큰 상심을 합니다. 데이비드는 자신은 생계라는 무거운 짐을 지고 매일매일 지치도록 바쁘게 사는데, 정작 자신과 그 짐을 나눌 사람은 아무도 없다고 독백을 하지요. 조금이라도 마음을 털어놓을 수 있다면 얼마나 좋았을까,라는 이야기를 합니다.

이 소설에서 도라는 디킨스의 첫사랑 마리아를 살려낸 것이지만, 결혼생활 자체는 실제 부인 캐서린과의 날들을 묘사한 게 분명합니다. 소설 속 몇몇 구절들에서, 말 그대로 오로지 '혼.자.서' 자신의 가족뿐 아니라 처갓집 식구까지 먹여 살리면서 쫓기듯 돈을 벌어야 했던, 디킨스를 짓누르는 부담감과 막중한 책임감을 느낄 수 있습니다.

항상 늘어져 있고 의욕이 제로인 캐서린, 열 명이나 되는 아이를 그저 낳기만 했던 캐서린. 그리고 아무에게도 이해받지 못한 일 중독의 가장 디킨스. 얇은 얼음 같던 둘 사이에 결정적으로 금이 가는 사건이 일어납니다. 그리고 '무력한 여인' 캐서린은 이번에 이혼이라는 남편의 요구에 응하지요. 그런데 문제는 이를 가십거리로 떠들어낸 대중들에 분노한 디킨스였습니다. 그는 자신에게는 잘못이 없다며 모든 이혼 책임을 캐서린에게 돌리는 글을 신문에 게재합니다. 캐서린에게 정신적인 문제가 있었고 캐서린이 지속적으로

별거를 요구했다는 둥 디킨스답지 않은 행동을 한 거죠. 저는 디킨스를 존경하지만 이 행동은 이해가 안 됩니다. 자신을 먹칠하는 소문들이 퍼져나가서 어쩔 수 없었다고 해도 이건 정말 치졸한 행동이거든요.

게다가 처제 메리 호가스 말고도 조지나 호가스라는 처제가 디킨스의 집에 와서 가사일을 봐주곤 했는데요, 디킨스는 아내 캐서린보다 조지나와 친밀하게 지냈습니다. 그 때문에 이들의 이혼이 조지나 때문이라는 소문도 퍼져나갔지요. 정말 미칠 노릇이었을 겁니다. 하지만 영국을 뒤흔든 이 이혼 스캔들과 가십의 원인은 캐서린도, 조지나도 아니었습니다. 바로 새로운 여인, 유명 작가의 마음을 송두리째 가져간 여인은 엘렌 터넌이었지요.

디킨스와 낭독회

일밖에 모르던 이 남자의 마음을 사로잡은 그의 새로운 사랑을 이야기하기 전에, 그 배경을 먼저 살펴보려 합니다.

어릴 때부터 연극을 사랑했던 디킨스는 배우의 기질을 지니고 있었고, 또 평생 배우가 되려는 꿈을 실현하려고 노력하기도 했죠. 실제로 그는 청년시절 코벤트 가든 왕실 극단에 연극 오디션을 신청했던 적도 있었습니다. 그 오디션을 가지는 못했지만요.

신문 기자 시절엔 연극을 매일 봤다고 하니 그의 열정이 어느 정도인지 알 만합니다. 물론 그가 이렇게 연극을 사랑한 배경에는 셰익스피어에 대한 존경과 흠모도 한몫했습니다. 작가가 된 이후에도 집에 거울을 걸어놓고 자신이 창조해낸 등장인물들을 연기하며 살았던 디킨스는 늘 혼잣말을 중얼거리고 있었다고 합니다.

이렇게 연극이 일상이었던 그는 드디어 자신의 어릴 적 꿈을 실현하고자 방아쇠를 당깁니다. 기립박수와 환호가 넘치는 낭독회를 열기로 한 것이죠. 디킨스는 무대야말로 자신이 있을 곳이라고 생각했습니다. 물론 낭독회를 시작하기 전까지 많은 고민을 했어요. 고매한 위치의 작가가 낭독회 때문에 갑자기 연예인의 이미지로 포지셔닝될 수도 있었으니까요. 그의 친구들도 역시 말립니다. 하지만 말린다고 안 한다면 예술가가 아니겠죠. 위대한 예술가들은 대표적인 청개구리예요. 그는 주위의 만류에도 불구하고 1853년 낭독회를 시작하고 마케팅을 시작합니다. 그런데 이 낭독회가 지금의 블록버스터 영화와 같은 성공을 거둡니다. 그의 낭독회는 매진을 넘어 며칠간 밤을 새며 대기해야 표를 살 수 있는 대성황을 이루어가지요.

자신이 쓴 작품을 그 누구도 자신보다 더 잘 표현할 수 없다는 것을 잘 알았던 디킨스는 전무후무한 완판남으로 대중들을 휘어잡습니다. 어떨 땐 한 번의 낭독회에 스무 명이 넘는 캐릭터의 목소리를 바꿔가며 연기했다고 하니! 그 능력이 정말 대단합니다. 그는 수많

은 역할을 능청맞도록 놀랍게 소화하면서, 자신이 창조해낸 허구의 인물들을 현실 세계로 소환해냅니다. 당시 이 낭독회 티켓을 사기 위해 줄을 서는 것은 예사였고, 빅토리아 여왕도 예외는 아니었습니다. 여왕은 몇 번이나 낭독회를 본 후에 디킨스와 대화를 하고 싶어 했습니다. 하지만 디킨스는 빅토리아 여왕도 보통의 관객과 같은 대접을 받아야 된다고 정중히 말하지요. 무려 여왕의 초대를 이렇게 거절하다니, 디킨스의 위상을 알 만합니다. 이 인기는 영국을 넘어 미국까지 이어집니다. 정말이지 지금의 아이돌을 뛰어넘는 국제적인 아이돌이었네요.

이때 다른 스타들은 이 작가의 연기를 어떻게 평가했을까요? 당대 최고의 대배우였던 매크리디는 아래와 같이 평가했습니다.

그게, 저, 디킨스! 하늘에 맹세코, 열정과 유쾌함이, 으음, 이루 말할 수 없이 잘 어우러진 낭독이라, 저, 정말이지, 디킨스! 나는 그 낭독에 감동을 받았고 대단히 놀랐어. 그런데 예술작품으로서, 그러니까, 음, 세상에, 이런, 디킨스! 내가 말이야. 그런 최고의 작품을 보면서 얼마나 멋진 시간을 보냈는지 생각해보면, 도대체 이해할 수가 없군. 어떻게 그렇게 할 수 있단 말인가, 흐음, 대체 어떻게 한 건가, 아니, 한 사람이, 그렇게까지 잘해낼 수도 있단 말인가? 그 공연을 보고 나는, 음, 맥이 다 풀려서 몸져누울 지경이 됐어, 그러니 그 일에 대해서는 더 이야기할 것도 없네! (《찰스 디킨스 런던의 열정》, 헤스케드 피어슨 지음, 김일기 옮

김, 뗀데데로, 475p)

이 말을 보면 문맥도 이상하고 계속 감탄사만 나와요. 얼마나 감동을 했으면! 영국 최고의 배우도 말을 잇지 못하는 디킨스의 낭독회를 저도 꼭 한 번 감상해보고 싶은 마음입니다.

천문학적 수입

이 낭독회는 독자를 직접 만나 눈앞에서 함께 호흡할 수 있다는 점에서 디킨스를 만족시켰습니다. 그리고 그는 상상을 초월하는 막대한 수입을 올리지요. 성황리에 이어진 낭독회 덕분에 디킨스는 이때 그의 총재산의 절반 가량을 벌어들입니다. 그의 사후에 집계된 재산은 총 93,000파운드인데 이중 절반이 바로 낭독회를 통해 이루어진 수입이었습니다. 지금 시세로 해도 적지 않은 금액인데, 이게 지금으로부터 대략 150년 전의 이야기이니 더 놀랍지요. 낭독회 수입이 너무 높아서 상대적으로 책 판매 수입이 적어보입니다.

당시 유명했던 조지 엘리어트의 책이 몇 천 권 수준의 판매고를 올릴 때 디킨스는 몇만 부를 기본으로 수십만 부까지 판 적도 있었어요. 그 당시 중산층의 연 수입은 1,000파운드를 넘지 않았는데

93,000파운드라니요. 조금 더 쉽게 설명하면《오만과 편견》의 작가 제인 오스틴이 평생 동안 출판으로 번 수입이 700파운드이니, 디킨스는 정말 엄청나지요. 제인 오스틴도 풍족하게는 아니지만 꽤나 책을 팔았던 작가거든요. 버지니아 울프는 캠브리지 대학교 강연에서 여자가 자립하려면 연간 500파운드의 수입이 있어야 한다고 말하기도 했습니다. 연간 500파운드만 있어도 사는 데 문제가 없는데 디킨스의 재산은 93,000파운드였으니…. 심지어 울프보다 50년도 앞선 시대의 물가였죠. 이렇게 디킨스는 당대 최고로 성공한 작가로서 어마어마한 부까지 일군 슈퍼 스타였습니다.

영국과 덴마크 슈퍼 작가와의 만남

재미있는 일화가 하나 있습니다. 덴마크의 동화 작가 안데르센과의 일화입니다. 디킨스와 안데르센은 멋진 우정을 지속한 것으로 유명합니다. 놀랍게도 두 작가는 공통점이 상당히 많았는데요, 우선 둘 다 어린 시절에 경제적으로 힘든 시절을 겪었습니다. 어릴 적 꿈은 둘 다 연극배우였고요. 안데르센은 연극배우를 꿈꾸며 오덴세에서 코펜하겐으로 상경해 말도 못할 고생을 했습니다. 평생을 덴마크 왕립극장 근처 집들로 이사를 다니면서 결국 자신의 극본을 무대에 올리기도 했지요.

또 하나의 공통점은 두 작가 모두 존경하는 인물로 셰익스피어와 스콧을 뽑았다는 점입니다. 둘 다 공공연히 이 사실을 밝히며 살았는데요, 디킨스는 본인이 창간한 잡지에 셰익스피어의 희곡에서 타이틀을 인용했고, 말년에 살았던 개즈힐 하우스 역시 셰익스피어의 희곡에 나온 곳이라며 엄청난 의미 부여를 했었죠. 안데르센은 초창기 본인의 필명을 윌리엄 크리스티안 스콧이라고 지었는데, 윌리엄 셰익스피어의 이름과 월터 스콧의 성을 따와서 지은 거지요. 본인의 본명에서는 미들네임만 갖다 썼어요. 그러니 두 작가가 말이 잘 통한 것은 정말 당연해 보입니다.

디킨스는 개즈힐 하우스에 이사 간 후 안데르센을 집에 초대합니다. 평생 여행자로 살았던 안데르센은 거부감 없이 기쁜 마음으로 영국으로 향하죠. 안데르센의 여행 사랑은 어느 정도였냐면요, 환갑이 다 되어서야 집을 살까 말까 고민했을 정도입니다. 말 그대로 평생 여행을 다니며 호텔에서 자유롭게 독신으로 살았지요. 그런 자유로운 영혼이었던 그는 디킨스의 초청을 받아 개즈힐 하우스에서 한 달 넘게 머뭅니다.

어느 날 두 거장이 대화를 나누다가, 안데르센이 자신의 첫 책이었던《즉흥시인》출판으로 한 권에 19파운드의 인세를 받았다고 이야기합니다. 디킨스는 깜짝 놀라며 "한 페이지에?"라고 되묻지요. 안데르센은 한 권에 19파운드를 받았다고 다시 말합니다. 디킨스는 다시 묻습니다. "뭔가 오해하신 것 같은데《즉흥시인》으로 19파

운드 수입이라면, 그러니까 페이지당 말씀하시는 거죠?" 안데르센은 민망한 표정을 지을 수밖에 없었다고 해요. 그리고 그의 자서전에서 그 대화를 나눌 때 디킨스의 당황하고 놀랐던 표정을 절대 잊을 수 없었다고 밝힙니다. 디킨스는 모든 작가가 자신처럼 인세 재벌인 줄 알았나 봅니다.

하지만 그가 열심히 돈을 벌 수 밖에 없었던 이유는 그가 먹여 살려야 할 사람이 너무나 많았기 때문입니다. 물론 어린 시절 아버지 때문에 겪었던 돈에 대한 결핍과 스콧처럼 파산하지 않겠다는 결심이 그 바탕이 되었고요. 여기에 10대 때부터 자신의 가족을 부양하기 시작한 것을 비롯해 결혼 후 줄줄이 태어난 열 명의 아이들, 처남과 처제들, 장인과 장모, 사돈의 팔촌, 수십 명을 전부 혼자 일하며 먹여 살리기 바쁜 그였으니까요. 듣기만 해도 기겁할 만한 부양 능력인데 여기에 또 한 사람이 늘어나게 됩니다. 바로 앞서 이야기했던 엘렌 터넌이라는 여인이지요.

숨겨진 여인

그는 연극 무대에서 인생 후반기의 사랑, 여배우 터넌을 만나게 됩니다. 정식 이름은 엘렌 로리스 터넌인데, 여러 호칭으로 불렸지만 주로 넬리라는 애칭으로 불렸지요. 두 사람이 만났을 당

시, 디킨스의 나이는 마흔다섯 살이었고 넬리는 불과 열여덟 살이었습니다.

이 여인 때문에 디킨스는 결정적으로 이혼을 결심하게 됩니다. 캐서린은 넬리의 존재를 알고 있었고 디킨스가 만나보라고 해서 만나기까지 합니다. 캐서린의 행동도 이해할 수 없죠.

하지만 넬리와 디킨스의 관계는 극비에 부쳐집니다. 놀라울 정도로 철저하게 비밀이 유지되었는데, 그 이유는 넬리의 가족을 비롯해 디킨스의 가족과 친구들이 어느 곳에서도 단 한 번도 언급하지 않았기 때문입니다. 디킨스의 전기는 평생 절친이었던 존 포스터가 썼는데, 넬리를 누구보다 잘 알고 있던 존 포스터 역시 이 책에서 넬리에 대해 한 글자도 언급하지 않습니다. 팩트를 기반으로 하는 전기에 오류가 있다고 볼 수도 있지만 이를 통해 둘의 관계가 얼마나 충직스러웠는지 알 수 있기도 해요. 넬리와 친했던 조지나를 비롯해 디킨스의 가족들이 남긴 기록, 넬리의 여동생이 남긴 기록 어디에도 둘의 관계는 나타나지 않습니다. 이토록 철저하게 숨길 수 있다니 소름이 돋을 정도지요.

당연히 넬리와 디킨스가 주고받은 편지는 하나도 남겨진 게 없습니다. 넬리는 디킨스가 사망했을 때 겨우 서른 살 즈음이었고 그후 다른 남자와 결혼해 44년을 더 살았으니, 이 때문에 둘의 관계가 늦게 밝혀지기도 했습니다. 디킨스는 자신의 명예와 위상을 위해 최선을 다해 주도면밀하게 이 관계를 숨겼습니다. 넬리가 훗날 결

혼해 낳은 아들은 그의 어머니가 젊은 시절 디킨스와 연인 관계였다는 사실을 알고 큰 충격을 받았다고 합니다. 하지만 그 역시 죽을 때까지 이 사실을 철저히 숨겼지요.

둘의 러브스토리는 디킨스의 딸 케이티의 증언에 의해 책으로 나오게 됩니다. 물론 케이티가 서술한 것이 아니라 케이티 사망 후 그녀의 친구 스토리가 책으로 펴내 밝혀진 사실이니, 디킨스의 사망으로부터 무려 70년이 지나 밝혀진 비밀이네요.

사실 넬리는 디킨스를 열렬히 사랑하지 않았던 것으로 알려져 있습니다. 하지만 자신이 마음먹은 것은 꼭 이루고야 말았던 디킨스는 그녀에게 끈질긴 구애를 했을 것이고, 가난했던 넬리는 그 생활을 청산하고자 그의 마음을 받아들였을 가능성이 큽니다.

이 이야기는 랄프 파인즈가 열연한 〈인비저블 우먼〉이라는 영화로도 만들어졌습니다. 디킨스는 이 어린 여인과 그녀의 가족까지 뒷바라지했으니 실로 대단한 에너지가 아닐 수 없지요.

인생의 노을

이렇게 살아 있는 내내 언제나 에너지를 폭발시키며 열정적으로 산 디킨스의 건강에 이상이 생깁니다. 그의 라이프 스타일을 보면 너무나 당연한 일이죠.

헤스케드 피어슨이란 전기 작가가 서술한《런던의 열정》이라는 책에서 디킨스의 수명을 단축시킨 결정적 원인으로 바로 낭독회를 꼽습니다. 영국 전역과 미국을 돌며 혼신을 다해 쏟아낸 그의 연기로 인해, 모르긴 몰라도 그의 수명이 10년은 단축됐을 거라고 말하지요. 이 부분은 저도 공감이 가는 부분이에요.

디킨스는 한 번의 낭독회를 위해 200번이 넘는 연습을 했고, 한 낭독회에서 목소리를 스무 번도 더 바꾸었으며, 낭독용으로 스토리를 다시 짜고 그 캐릭터에 200퍼센트 몰입하면서 자신의 기운을 소진하는 생활을 이어갔습니다. 말년엔 낭독회 후에 다른 이들의 부축을 받아야지만 움직일 수 있는 상황이었다고 하니까요. 특히 《올리버 트위스트》에서 낸시가 살해당하는 장면은 디킨스의 낭독회 레퍼토리 중 가장 극적인 장면이었고, 관객들은 거의 실신할 정도였다고 하니 디킨스의 연기가 어땠을지 짐작이 갑니다. 자신이 맡은 역에 빙의되다 보면 건강에 악영향이 올 수밖에 없죠. 게다가 살해 장면이라니요.

그러다가 디킨스는 1865년에 기차사고를 겪게 됩니다. 이 기차사고는 상당히 큰 사고로 사상자도 많았던 사고였습니다. 이 사고 당시 그는 넬리와 그녀의 어머니와 함께 여행 중이었는데, 그는 이 두 모녀를 가까스로 구해내며 신사도를 발휘합니다. 그런데 두 모녀를 구한 후 자신의 원고가 아직 기차에 있다는 걸 깨닫습니다. 여러분은 이 상황에서 어떻게 할 것 같나요? 그는 다시 사고 현장의

기차로 되돌아가서 그의 생명과도 같은, 자식과도 같은 원고뭉치를 가지고 나옵니다. 정말 목숨만큼 그가 사랑한 원고라는 걸 알 수 있지요. 그 후에 디킨스는 기차 트라우마로 낭독회 여행을 다니지 못합니다. 미국에는 기차가 아닌 증기선을 타고 갔기 때문에 미국에선 낭독회를 열 수 있었고요.

이렇게 논스톱으로 저작생활과 낭독회를 이어가던 최고의 작가는 1870년 뇌출혈로 사망하게 됩니다. 친구들이 낭독회를 말릴 때 그 말을 들었다면 얼마나 좋았을까요. 제가 다 안타까워지네요. 천성이 작가였던 탓에 사망 전날까지도 그는 원고 작업 중이었어요. 미완성 상태로 발표된《에드윈 드루드의 비밀》이 그의 유작이지요.

디킨스는 최고의 스타답지 않게 자신의 장례를 간소화할 것을 유언장에 밝혔습니다. 그러나 그를 너무나 사랑했던 영국 국민이 그것을 원하지 않았기 때문에, 그의 명성에 걸맞게 웨스트민스터 사원에 안장됩니다.

그는 개즈힐 하우스에서 사망을 했고, 이 집은 그 뒤에 디킨스 아들의 소유를 거쳐 학교로 사용하게 되지요.

Place 웨스트민스터 사원 **Westminster Abbey_20 Deans Yd, Westminster, London, UK**

디킨스가 첫 저작물을 내고 눈물을 흘린 곳. 이곳은 그가 집필한 열네 편의 소설에 등장하며 런던의 장소 중 최다 등장한 곳이라는 영예도 가지고 있다. 그가 사랑한

장소답게 그의 유해까지 묻힌, 마
지막까지 그를 품은 곳이다. 사망
당시 국민 작가로 최고의 인기를
누리던 디킨스를 보기 위한 수많
은 인파를 우려해서 개즈힐 하우
스에서 웨스트민스터까지는 비
밀리에 기차로 운구했다.

웨스트민스터 사원

에필로그

　　　　영국 런던의 찰스 디킨스 뮤지엄과 로체스터의 개즈힐
하우스를 돌아보며 디킨스의 이니미터블한 삶을 엿보았습니다. 그
의 소설 덕분에 우리는 지금 19세기 런던의 모습을 고스란히 재현
해낼 수 있습니다. 소설을 읽으면 빅토리아 시대의 그 사람들이 바
로 내 앞에서 아는 사람인 듯 살아나지요. 아일랜드의 거장 조이스
역시, 어느 날 더블린이 지구에서 사라지더라도 자신의 소설 그대
로 더블린을 똑같이 재현해낼 수 있을 거라고 말했습니다.

　가끔 소설의 역할은 무엇인가 생각할 때가 있습니다. 이야기의
매력, 등장인물과의 공감 등도 있겠지만 디킨스의 작품을 보면 시
대의 반영, 시대의 재현 역시 소설의 중요한 역할이 아닌가 하는 생

각이 듭니다.

그리고 아직도 우리는 디킨스가 발명해낸 크리스마스 분위기를 연말마다 즐기고 있으니, 이토록 멋진 일이 또 있을까요.

참고문헌

Part 1. 빈센트 반 고흐

《반 고흐 사랑과 광기의 나날》, 데릭 펠 지음, 최일성 옮김, 세미콜론

《반 고흐, 영혼의 편지》, 빈센트 반 고흐 지음, 신성림 옮김, 예담

《반 고흐의 태양, 해바라기》, 마틴 베일리 지음, 박찬원 옮김, 아트북스

《불꽃과 색채》, 슈테판 폴라첵 지음, 주랑 옮김, 이상북스

《빈센트 반 고흐》, 라이너 메츠거 지음, 잉고 F 발터 편집, 하지은 외 옮김, 마로니에북스

《빈센트, 빈센트, 빈센트 반 고흐》, 어빙스톤 지음, 최승자 옮김, 청미래

《세상에서 가장 아름다운 편지》, 빈센트 반 고흐 지음, 박홍규 옮김, 아트북스

《화가 반 고흐 이전의 판 호흐》, 스티븐 네이페 · 그레고리 화이트 스미스 지음, 최준영 옮김, 민음사

Vincent Van Gogh : The Lost Arles Sketchbook, Bogomila Welsh Ovcharov, Abrams Books

Portrait of Dr. Gachet, Cynthia Saltzman, PenguinBooks

Part 2. 어니스트 헤밍웨이

《길 잃은 세대를 위하여》, 거트루드 스타인 지음, 권경희 옮김, 오테르

《노인과 바다》, 어니스트 헤밍웨이 지음, 이인규 옮김, 문학동네

《누구를 위하여 종은 울리나》, 어니스트 헤밍웨이 지음, 이종인 옮김, 열린책들

《더 저널리스트 : 어니스트 헤밍웨이》, 어니스트 헤밍웨이 지음, 김영진 편역, 한빛비즈

《무기여 잘 있거라》, 어니스트 헤밍웨이 지음, 이종인 옮김, 열린책들

《앨리스 B 토클라스 자서전》, 거트루드 스타인 지음, 권경희 옮김, 연암서가

《우리 시대에》, 어니스트 헤밍웨이 지음, 박경서 옮김, 아테네

《태양은 다시 떠오른다》, 어니스트 헤밍웨이 지음, 김욱동 옮김, 민음사

《파리는 날마다 축제》, 어니스트 헤밍웨이 지음, 주순애 옮김, 이숲

《헤밍웨이 vs 피츠제럴드》, 스콧 도널드슨 지음, 강미경 옮김, 갑인공방

《헤밍웨이》, 제프리 메이어스 지음, 이진준 옮김, 책세상

《헤밍웨이를 위하여》, 김욱동 지음, 이숲

《헤밍웨이의 글쓰기》, 어니스트 헤밍웨이 지음, 이혜경 옮김, 스마트비즈니스

《헤밍웨이의 삶과 언어예술》, 권봉운 지음, 한결미디어

《헤밍웨이의 작가수업》, 아널드 새뮤얼슨 지음, 백정국 옮김, 문학동네

Ernest hemingway a life story, Carlos Baker, Charles Scribner's Sons

Ernest Hemingway Selected Letters 1917–1961, Hemingway Ernest, Baker Carlos, ScribnerBookCompany

Ernest Hemingway's secret adventures, Reynolds, Nicholas, William Morrow & Co

The composition of tender is the night, Mathew. J. brocolli, UnivofPittsburghPress

Hemingway, Kenneth S. Lynn, Harvard University Press

The Young Hemingway, Michael Reynolds, W. W. Norton & Company

Part 3. 요한 볼프강 폰 괴테

《괴테 연구》, 한국 괴테학회 2003 제15집

《괴테》, 페터 뵈르너 지음, 송동준 옮김, 한길사

《괴테와의 대화》, 요한 페터 에커만 지음, 장희창 옮김, 민음사

《괴테의 이탈리아 기행》, 요한 볼프강 폰 괴테 지음, 박영구 옮김, 푸른숲

《문학론》, 요한 볼프강 폰 괴테 지음, 안삼환 옮김, 민음사

《시와 진실》, 요한 볼프강 폰 괴테 지음, 최은희 옮김, 동서문화사

《젊은 베르테르의 슬픔》, 요한 볼프강 폰 괴테 지음, 김인순 옮김, 열린책들

《파우스트》, 요한 볼프강 폰 괴테 지음, 정서웅 옮김, 민음사

Part 4. 찰스 디킨스

《게으른 작가들의 유유자적 여행기》, 찰스 디킨스 · 윌키 콜린스 지음, 김보은 옮김, 북스피어

《데이비드 코퍼필드》, 찰스 디킨스 지음, 김옥수 옮김, 비꽃

《데이비드 코퍼필드》, 찰스 디킨스 지음, 신상웅 옮김, 동서문화사

《두 도시 이야기》, 찰스 디킨스 지음, 신윤진 옮김, 더클래식

《밤 산책》, 찰스 디킨스 지음, 이은정 옮김, 은행나무

《위대한 유산》, 찰스 디킨스 지음, 류경희 옮김, 열린책들

《이탈리아, 물에 비친 그림자의 기억》, 찰스 디킨스 지음, 김희정 옮김, B612

《찰스 디킨스 런던의 열정》, 헤스케드 피어슨 지음, 김일기 옮김, 뗀데데로

《찰스 디킨스의 영국사 산책》, 찰스 디킨스 지음, 민청기 외 옮김, 옥당

《크리스마스 캐럴》, 찰스 디킨스 지음, 이은정 옮김, 펭귄클래식코리아

Invisible woman, Claire Tomalin, The Penquin Press New York

Charles dickens a Life, Claire Tomalin, The Penquin Press New York

The life of charles dickens, John Foster, LightningSourceInc

랜선 인문학 여행

© 박소영, 2020

초판 1쇄 발행 2020년 7월 23일
초판 4쇄 발행 2023년 10월 5일

지은이　박소영
펴낸이　이상훈
편집2팀　허유진 원아연
마케팅　김한성 조재성 박신영 김효진 김애린 오민정

펴낸곳　(주)한겨레엔 www.hanibook.co.kr
등록　2006년 1월 4일 제313-2006-00003호
주소　서울시 마포구 창전로 70(신수동) 화수목빌딩 5층
전화　02)6383-1602~3　**팩스**　02)6383-1610
대표메일　book@hanien.co.kr

ISBN 979-11-6040-408-1 03600